처음 시작하는 미학 공부

나만의 '미적 감각'과 '예술 감성'을 키워주는 일주일의 미학 수업

처음 시작하는 미학 공부

허루이린 지음
정호운 옮김

오아시스
Oasis

미학을 이해하는 데는 일주일이면 충분하다!

일주일에 미학 독파, 지나치게 조급하지도 부담스럽지도 않다.

왜 일주일인가. 세 시간 안에 미학을 독파하는 일은 물론 불가능하지만 그렇다고 한 달은 또 너무 길다. 그래서 이 책은 '일주일만에 미학 독파'를 목표로 적절한 진도를 기획했다. 월요일부터 주말까지 '미학은 무엇을 이야기하는가', '미학의 발전과 변천', '미적 경험과 형식', '창조와 모방', '미학의 실천과 응용' 등의 챕터가 유기적으로 이어져 짧은 시간에 미학의 요지를 파악할 수 있다.

미학의 문턱을 낮추고 쉽고 편하게 배운다.

이 책은 열린 과정으로 설계하여 부담 없는 자기 주도적 학습을 강조한다. 각자 필요에 따라 학습 내용을 선택하여 언제 어디서든 자투리 시간을 활용해 편하게 읽을 수 있다. 아울러 내용을 쉽게 이해할 수 있도록 구성하여 미학의 문턱을 낮추고, 대학생, 직장인, 실제 업무 중에 미학적 요소를 활용한 적이 있는 관련 종사자 등 모두가 편하게 읽고 지식을 습득할 수 있다.

핵심만 쏙쏙, 주요 미학 개념을 다시 한번 익힌다.

매일 '핵심 내용 3분 리뷰'를 통해 앞서 읽은 핵심 내용을 신속하고 효과적으로 복습한다.

미학적 프레임으로 세상을 보고 미학을 써먹을 수 있게 도와준다.

'미학의 실천과 응용' 챕터를 특별히 기획하여 미학에 대한 오해와 고민을 해결하고 실생활에서의 미학의 실용 가치를 인식한다.

미학 관련 학자, 학파, 저서 일람표로 미학의 흐름을 한눈에 익힌다.

'시간'과 '논제'를 축으로 미학 이론의 학파와 변천사를 도표로 정리함으로써 보다 쉽게 자료를 검색하고 전반적인 미학사의 개념을 정립할 수 있다.

🔺 차례

들어가는 글. 미학을 이해하는 데는 일주일이면 충분하다!　　　　4

·Day 01·　미, 미감 그리고 미학
Monday　—미학은 무엇을 이야기하는가?

일상생활 곳곳에 '미'가 존재한다　　　　13

미학적 사고란 무엇인가　　　　16

'미'란 무엇인가? VS. '미'는 어디에서 드러나는가?　　　　19

이 책은 어떻게 구성되어 있는가　　　　28

미학을 배울 때 꼭 알아야할 여섯 가지 주요 논제　　　　35

이 책에서 미학을 설명하는 방법　　　　38

＊ 확장 읽기와 추천 영화　　　　40

＊ 핵심 내용 3분 리뷰　　　　42

·Day 02·
Tuesday

고대부터 중세까지의 미학
— '미학의 역사'를 통해 보는 미학이란 무엇인가?

'미학'은 무엇을 연구하는가	47
왜 미학의 역사를 알아야 하는가	52
고대 미학	54
중세 미학	80
* 확장 읽기와 추천 영화	88
* 핵심 내용 3분 리뷰	90

·Day 03·
Wednesday

근대 미학과 현대 미학, 후현대 미학
— 미학은 어떠한 발전과 변화를 겪었는가?

근대 미학	95
현대 미학	132
후현대 미학	146
* 확장 읽기와 추천 영화	156
* 핵심 내용 3분 리뷰	158

미적 경험과 형식

· Day 04 ·
Thursday

— 미는 어디에 있는가? 어떤 것이 아름다운 것인가?

우리는 무엇을 아름답다고 느끼는가?	165
미적 경험에 관한 이론들	168
형식의 다섯 가지 함의	192
* 확장 읽기와 추천 영화	206
* 핵심 내용 3분 리뷰	208

창조와 모방

· Day 05 ·
Friday

— 예술에서 창조와 모방은 어떤 관계가 있는가?

현대 예술의 주요 특징, 창조	213
창조성(창의성)의 개념은 어떻게 발전하고 변화했는가	215
모방 개념은 어떻게 발전하고 변화했는가	229
모방론이란 무엇인가	236
예술에서의 창조와 모방은 어떤 관계가 있는가	240
창조는 예상치 못한 뜻밖의 연결을 구축하는 것	244
* 확장 읽기와 추천 영화	246
* 핵심 내용 3분 리뷰	248

· Day 06 ·
Weekend

미학의 응용과 실천

미학을 어떻게 써먹을 것인가 253

'미학'의 프레임으로 일상을 보는 법 269

＊ 핵심 내용 3분 리뷰 276

마치며. 공유하고 싶은 몇 개의 이야기 278

[참조 1] 미학자, 학파 및 이론 일람표―시간에 따른 분류 282

[참조 2] 미학자, 학파 및 이론 일람표―논제에 따른 분류 290

【미주】 294

【참고 도서】 309

• Day 01 •

Monday

미, 미감 그리고 미학
—미학은 무엇을 이야기하는가?

우리의 일상생활 속에는 곳곳에 미(美)가 존재한다. 미는 다양한 인간과
사물에서 드러나며 이러한 미를 느끼는 것을 '미감(美感)'이라고 한다.
또한 일상생활 속의 이 같은 미를 표현하는 인간과 사물에 대해 사고하고
'미란 무엇인가'를 사색하는 것을 '미학(美學)'에 대한 사고라고 한다.

만약 인생이 살 만하다면 그것은 바로

아름다움을 주시하기 위함이다.

· 플라톤 ·

일상생활 곳곳에 '미'가 존재한다

영화 〈500일의 썸머(500 DAYs Of Summer)〉[1]에서는 여주인공인 썸머를 소개하는 내레이션이 나온다.

세상에는 남자와 여자 두 가지 인간이 존재한다. 썸머는 여자이다. 키 165센티미터에 몸무게 55킬로그램, 모두 평균 수준이며 신발 사이즈는 250밀리미터로 약간 큰 편이다. 사실 썸머는 아주 평범한 여자이다. 하지만 정작 그녀는 평범하지 않았다! 1998년 썸머는 자신의 고등학교 졸업 앨범에 벨 앤드 세바스찬(Belle and Sebastian)의 '분쟁의 혼돈으로 내 삶을 칠하라(Color my life with the chaos of trouble)'라는 노래 가사를 적어 넣었다. 덕분에 썸머가 살던 미시간주에서는 그 밴드의 앨범 판매가 급증했고 음반 관계자들은 이유를 분석하느라 골머리를 앓았다. 그뿐이 아니다. 썸머는 대

학 2학년 때 아이스크림 가게에서 아르바이트를 했는데 무슨 영문인지 가게의 매출이 212퍼센트나 증가했다. 썸머가 계약한 모든 아파트는 임대료가 평균 가격보다 9.2퍼센트 낮았다. 썸머의 출퇴근길에 그녀의 아름다움에 놀라는 사람은 평균 18.4명에 달했다. '썸머 효과'는 보기 드문 특유의 기질이다! 아주 드물다! 하지만 성인 남성들은 평생 동안 적어도 한 번은 이를 경험한다. 톰은 40만 개의 회사와 9만 1천 개의 오피스 빌딩, 그리고 380만 명의 인구를 자랑하는 도시에서 그녀를 찾아낸 것이 운명이라고 믿었다.

이상의 내레이션에는 세 가지 주의할 점이 있다. 첫째는 미적 경쟁력이다(썸머는 아름다운 외모로 모든 면에서 경쟁 우위를 점했다). 둘째, 미는 일종의 평균치이다(썸머의 아름다움은 얼핏 보기에는 평범해 보이지만 사실 결코 평범하지 않으며 이는 '미는 일종의 평균치'라는 이론과 맞물린다). 셋째, 운명적인 사랑이다(사랑은 우연 같지만 우연 속에는 운명이 숨어 있다). 이 챕터에서는 첫 번째인 미적 경쟁력을 중점적으로 다룰 것이며 나머지 두 문제는 다음 챕터에서 별도로 설명하겠다.

앞에서 인용한 내용을 보면, 여주인공인 썸머는 아름다운 외모 덕분에 아르바이트를 할 때도 실적이 눈에 띄게 증가했고 아파트 임대료도 다른 사람보다 낮은 등 다양한 방면에서 경쟁 우위

처음 시작하는 미학 공부

를 점했다. 이것은 모두 '미'로 차지한 경쟁 우위이다. 이와 같은 결과가 나타나는 이유는 우리의 일상생활 속 의식 주행이나 여가 활동이 모두 '미'와 밀접한 관계가 있기 때문이다. 예컨대 같은 음식이라도 소박한 조식과 정갈한 미식 중에 당연히 후자가 더 경쟁력이 있고, 같은 옷이라도 거친 무명옷과 세련되고 화려한 옷 중에 역시 후자가 더 경쟁력이 있을 것이다. 주택과 교통수단도 마찬가지이다. 이제 사람들은 의식주를 고려할 때도 실용적인 수요를 넘어서 '미적' 요소를 추구한다. 실용적 기능은 생활에 대한 기본적인 요구를 만족시켜주는 데 그치지만 '미감'에 대한 추구는 우리의 삶을 더욱 아름답게 만들어준다. 그렇기 때문에 '미'에 경쟁력이 있는 것이다.

여하튼 일상생활 속에는 곳곳에 미가 존재한다. 미는 다양한 인간과 사물에서 드러나며 이러한 미를 느끼는 것을 '미감'이라고 한다. 또한 일상생활 속의 이 같은 미를 표현하는 인간과 사물에 대해 사고하고 '미란 무엇인가'를 사색하는 것을 '미학'에 대한 사고라고 한다.

미학적 사고란 무엇인가

앞서 말했듯이 일상생활 속에는 곳곳에 미가 존재한다. 우리의 하루를 떠올려보라. 아침에 눈을 떠서 출근하고 퇴근해 밤에 잠자리에 들 때까지 모든 사물이 다 '미'와 연관되어 있다.

우리를 잠에서 깨우는 알람시계의 음악 소리는 선율이 아름다운지 여부가 미감과 관련이 있고, 알람 소리에 깨어난 후 아침 식사를 할 때 음식이 맛있는지 여부도 미감과 관련이 있다.[2] 식사를 끝낸 후 차를 타고 출근할 때 시골의 오솔길을 지나갈 수도 있고 번화한 시가지를 지나갈 수도 있는데, 그때 눈에 들어오는 한적한 시골 풍경이나 고층 빌딩의 스카이라인, 차창 밖으로 스쳐 지나가는 광고판, 라디오에서 흘러나오는 음악 소리 등 모든 것이 미감과 관계가 있다.

회사에 도착한 다음에는 컴퓨터 책상, 동료의 옷차림, 점심시간에 마시는 커피 한잔까지도 역시 미감과 관련이 있다(품위 문제).

복사실에서 서류를 복사하는데 비뚤게 복사되면 보기 싫어하는 것도 미감과 관련된다.

　한마디로 아침에 눈을 떠서 저녁에 잠자리에 들 때까지 우리가 겪는 모든 것이 미적 분위기 속에 있다. 미적 분위기 속에서 모든 사물이 다 미감과 관련되어 있고 모든 사물이 다 미를 표현하며 우리는 이런 미를 느낀다. 이것이 바로 미감이다. 우리가 일상생활 속 미감을 느끼는 데서 나아가 미의 본질을 사색하게 되면 곧 미학적 사고의 범주에 진입하게 된다. '미'를 느끼는 것은 우리가 매일 하는 일이지만 '미'에 대한 사고는 '미학'을 학습한 후에야 시작할 수 있다.[3]

　우리는 일상생활 속의 미적 현상을 보고 미학적 사고를 할 수 있다. 왜 전혀 다른 사물들에 모두가 '미감'을 느끼는 것일까? 왜 음악, 미식, 풍경, 옷차림, 품위 등은 모두 '미'와 관계되는가? 이것들의 공통점은 무엇인가? 사실 우리의 일상생활 속에서 나타나는 미감 문제는 플라톤의 대화록(Dialogues)에서도 이미 논의되었다. 플라톤은 《대(大)히피아스》 편에서 이 문제를 다루었는데 우선 그의 대화록부터 살펴보자.

플라톤의 대화록

플라톤의 대화록은 모두 36편으로 구성되었는데 대부분 소크라테스를 주인공으로 한다. 소크라테스 본인이 그 어떤 작품도 남기지 않았기 때문에 소크라테스의 업적은 거의 《대화록》을 근거로 알려져 있다. 그중에서도 《국가론》(또는 《이상국》)은 가장 중요한 대화록의 하나로서 '정의'가 토론 주제이다.

'미'란 무엇인가? VS.
'미'는 어디에서 드러나는가?

플라톤의 《대화록》에는 '미' 또는 '미감'을 주제로 하는 내용들이 여러 편 있는데 《대(大)히피아스》가 바로 그중의 하나이다.[4] 대화 속의 주인공은 소크라테스와 소피스트[5] 히피아스(Hippias)이다. 소크라테스는 히피아스에게 '미'의 정의에 대해 물었다. '미란 무엇인가?'에 대해 대답을 청하자 히피아스는 '미는 바로 아름다운 아가씨이다!'라고 대답했다. 소크라테스는 이러한 설명에 만족하지 못하며 자신이 묻고자 하는 것은 '미란 무엇인가?'이지 '어떤 사물이 아름다운가?'가 아니라고 강조했다. '미는 아름다운 아가씨이다'로 자신의 문제에 대답할 수 있다면 마찬가지로 '아름다운 암말', '아름다운 하프', '아름다운 항아리' 등으로도 대답할 수 있게 된다. 하지만 이러한 대답은 옳지 않다. 소크라테스는 아름다운 아가씨, 아름다운 암말, 아름다운 하프, 아름다운 항아리 등이 왜 '미'인지, 그리고 그것들의 공통점은 무엇인지를 알고 싶었

던 것이다. 이에 히피아스가 '황금은 아름답다', '미는 행복한 생활이다' 등의 여러 가지 정의를 시도했지만 모두 소크라테스에게 반박을 당했다. 결국 '미는 어려운 것이다!'라는 결론만 얻었다.

대화의 내용을 다 읽어보면 히피아스는 마지막까지도 이 질문의 본질을 제대로 파악하지 못했다. 사실 소크라테스가 알고 싶은 것은 '미 자체가 무엇인가?', '미의 정의는 무엇인가?'였는데 히피아스는 '미가 어떤 사물에서 드러나는가?', '미의 매개체는 무엇인가?'를 답하고 있었다.

미학 사전
플라톤의 '미' 또는 '미감'(예술 포함)을 주제로 하는 대화록은 《이온(Ion)》(시론, 영감), 《국가론》 제2권, 제3권(미감과 예술교육), 제10권(시인, 예술), 《파이드로스(Phaidros)》(사랑, 수사修辭법과 변증법), 《대(大)히피아스》(미), 《향연》(사랑과 미), 《필레부스(Philebus)》(미감), 《법률》(문화예술교육) 등이 있다.

'미'란 무엇인가?

이 두 질문에는 무슨 차이가 있는가? '미 자체가 무엇인가?'를 영어로 말하면 'What is beauty in itself?'이고, '미가 어떤 사물에서 드러나는가?'를 영어로 말하면 'What is the beautiful?'(아름다

운 사람, 사물, 일은 어떤 것인가?)이다. 이 두 질문의 핵심은 두 명사, 즉 beauty와 'the beautiful'의 대비이다. 전자는 추상명사로 성질을 나타내고 후자(정관사+형용사)는 인구어에서 하나의 집합명사를 나타낸다.[6] 전자는 '미'(또는 '미 자체')로 번역할 수 있고 후자는 '아름다운 것'으로 번역할 수 있으며 아름다움을 나타내는 모든 사람과 사물, 일을 가리킨다.

다시 《대(大)히피아스》로 돌아가 보자. 소크라테스가 '미(자체)는 무엇인가?' 하고 물었을 때 그가 원하는 대답은 '우리가 어떤 사람, 사물, 일이 매우 아름답다고 할 때 그 "아름다움"은 무슨 뜻인가? 그 사람, 사물, 일이 어떤 공통점을 지니고 어떤 기준에 부합하기에 우리가 그(그것)들을 "아름답다"고 하는가?'였다. 그러나 히피아스는 소크라테스의 질문의 요지를 정확히 파악하지 못했다. 소크라테스는 '미 자체가 무엇인가?'를 물었지만 히피아스는 '"미"가 어떤 사물에서 드러나는가?'라는 뜻으로 이해하여 계속해서 '아름다운' 사물의 예를 들었고 소크라테스의 질문에 맞는 대답을 하지 못했다. 논리적인 말로 정리하자면, 소크라테스는 '미'의 '내용'을 물었는데 히피아스는 미의 '외연'에 대해 대답했던 것이다. [그림 1-1]을 예로 설명해보자.

[그림 1-1]에서 유일한 큰 원은 '미 자체'(beauty in itself)를 대표하고 큰 원 밖의 작은 원들은 '아름다운 것들'(아름다움을 드러내는 사람, 사물, 일)을 대표한다. 소크라테스는 바로 그 큰 원('미' 자체,

'미'의 정의)이 무엇인가를 질문했는데 히피아스는 그 점을 정확히 이해하지 못했기 때문에 끝까지 소크라테스의 질문에 맞는 대답을 하지 못했던 것이다.[7]

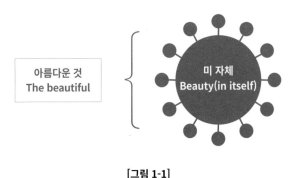

[그림 1-1]

'미감'이란 무엇인가?

미를 논리적으로 정의하는 것은 확실히 어려운 일이다. 즉 '미'에 대한 '사고'는 매우 어려운 일이다. 그러나 이러한 점이 우리의 미에 대한 감성에 영향을 미치지는 않는다. 우리는 '미 자체가 무엇인가?'를 정확히 말로 표현할 수는 없어도 어떤 사물이 아름다운지 아닌지는 분별하고 느낄 수 있다. 우리는 《대(大)히피아스》를 이렇게 이해할 수 있을 것이다. 우리가 '아름다운 여자', '아름다운 사물', '아름다운 일' 등의 '아름다운 사람, 사물, 일 혹은 '미의 매개체'를 말할 때는 사실 이미 '미'에 대한 그 어떤 기준(즉 미

에 대한 정의)을 미리 설정해두고 그 기준에 따라 어떤 사람, 사물, 일이 아름다운지를 가늠한다. 비록 학술(특히 '철학')의 관점에서 '미'를 정의할 수는 없겠지만 그것은 우리가 일상생활 속에서 아름다움을 느끼는 데 전혀 영향을 미치지 않기 때문에 아름다움을 감상하는 데도 아무런 영향을 미치지 않는다! 그리고 이런 '아름다움에 대한 느낌'을 우리는 '미감'이라고 부른다.[8]

매화꽃 감상을 예로 들어보자.[9] '평범한 창가의 달빛도, 매화꽃이 있으니 확연히 달라 보인다.' 고고하고 순결한 매화꽃을 보고 있으면 마음속에 '이상한 쾌적함'이 느껴진다. 이런 쾌적함은 '현금 수표를 받았을 때'의 이익에서 비롯된 쾌적함이나 '시험에서 만점을 받았을 때'의 성취감에서 비롯된 쾌적함과 다르다. 또한 이런 쾌적함은 '하교', '퇴근' 때의 쾌적함과도 다르다. 수업과 근무의 스트레스에서 해방되는 그런 해탈감이 아니기 때문이다. 매화꽃을 보면서 느끼는 그런 쾌적함은 일종의 '미감'이고 미감은 앞에서 말한 그런 여러 종류의 쾌감과는 다르다. 물론 그런 쾌감들도 미감과 마찬가지로 다 일종의 '쾌적함'이지만 말이다.

'미학'이란 무엇인가?

미학의 기원과 발전, 변화에 대해 이번 챕터에서는 간단히 서론적인 설명만 하겠다.

앞서 말했듯이 미에 대한 감성과 미에 대한 사고는 서로 다르고, 미감과 미학은 서로 다르다. 사람들은 모두 미감과 심미적인 능력이 있지만 그렇다고 모든 사람이 다 미를 '사고'하고 '연구'할 수 있는 것은 아니다. 바꾸어 말하면 모든 사람이 다 미학적 활동에 종사할 수 있는 것은 아니다. 하지만 우리가 일상생활 속의 미적 현상에서 한발 더 나아가 '미란 무엇인가?', '미에는 어떤 유형들이 있는가?' 등의 질문들을 고민한다면 미학의 영역에 입문한 것이다.

미의 '내포'와 '외연'

만약에 원을 그리는 것으로 하나의 '개념'을 비유하자면, 예를 들어 '미란 무엇인가?'를 정의하기 위해서는 먼저 원 하나를 그려 원의 안과 밖을 구분해야 할 것이다. 이 원의 안에 진입할 수 있는 '자격' 또는 '조건'을 일단 '내포(intension, connotation)'라고 부르자. '내포'는 바로 '미'의 조건과 자격 또는 '미'라는 개념에 어떤 성분과 요소가 포함되어 있는지를 가리킨다. 이에 비해 원의 밖에 있는 것은 바로 '미'에 속하지 않는 것들이다. '미'라는 개념에 내포된 모든 개체의 범위를 우리는 '외연(extension, denotation)'이라고 부른다. 다시 말하면 '외연'은 한 '부류' 또는 '개념'의 구성원(member)이 분포된 범위를 가리킨다.

처음 시작하는 미학 공부

요약하자면 미학은 바로 '미'와 '감각'의 학문을 사고하고 연구하는 것이다. 그러나 그것은 미감 교육(혹은 심미 교육)과는 또 다르다. 미감 교육은 미감 능력 또는 소양을 키워주는 학과인 데 비해 미학은 '미'와 '감각'에 대한 사고 및 연구를 목적으로 한다. 이두 학과는 근본적으로 서로 다르지만 또한 밀접하게 관련되어 있다. 미학 연구는 미감 교육의 기초이고 미감 교육은 미학의 실천이다. 미학은 미감에 대한 연구와 인지를 중요시하고 미감 교육은 미감의 능력 양성에 초점을 둔다.

중국어에는 일찍부터 '미'와 '학'이라는 글자가 있었지만 미학이라는 단어는 없었다. 그 이유는 미학이라는 단어가 근대 서양에서 출현했기 때문이다. 미학이라는 단어는 일본인들이 독일어의 'Ästhetik'을 일본 한자로 번역한 것이고, 중국어에서는 일본의 번역을 그대로 사용하여 미와 감각에 대해 연구하는 학문을 미학이라고 지칭했다.

미학이라는 명사 및 학문은 어떻게 생겨난 것일까? 기본적으로 서양에서는 플라톤, 아리스토텔레스 등 고대 철학자들 내지는 그보다 더 이른 시기의 사상가들이 이미 '미', '예술'[10] 등의 문제에 대해 토론을 벌였지만[11] '미' 또는 '감성'을 토론하는 학과에 이름을 확정한 적은 없었다. 1735년에 이르러서야 독일의 철학자 바움가르텐(Alexander Gottlieb Baumgarten, 1714~1762)이 《시에 관한 몇 가지 철학적 성찰(Meditationes philosophicae de Nunullis ad

poema pertinentibus)》이라는 저서를 내놓았고 미학이라는 학과의 주요 내용이 출현했다.

《시에 관한 몇 가지 철학적 성찰》에서 바움가르텐은 처음으로 고전 철학이 이성과 이해 가능한 사물에만 관심을 갖고 감성과 감지할 수 있는 사물은 거의 완전히 무시해왔다는 사실을 지적했다. 그래서 그는 '감성학'이라는 새로운 철학의 분파를 설립하자는 과감한 구상을 제안했다. 그의 관점에 따르면 '감성학'은 바로 '시의 철학'이고 연구 분야는 '이해 가능한 사물'이 아니라 '감지 가능한 사물'이다. 바움가르텐의 이 같은 구상은 점차 구체화되어 1750년에 《미학(aesthetica, 감성학)》이라는 중요한 저서를 출판하기에 이른다. 미학사적으로 보면 1750년과 《미학》이라는 저서에는 매우 중요한 의미가 있다. 무명의 철학자였던 바움가르텐은 훗날 '미학의 아버지'로 불리며 미학사에 길이 이름을 남겼는데, 그 이유는 바로 바움가르텐이 최초로 미학의 이름을 확립하고 미학의 경계를 명확히 구분하여 내용이 불분명하고 지위가 애매모호했던 이 학과에 튼튼한 기초를 마련한 철학자이기 때문이다.[12]

바움가르텐이 말한 미학은 라틴어로 '에스테티카(aesthetica)'이다. 이 단어는 그리스어의 'αισθητικός'(aisthetikos)에서 유래한 말로서 '감각', '감성'이라는 뜻이며 어원은 그리스어로 '~을 느끼다', '~을 지각하다'라는 뜻의 동사 'αἰσθάνομαι'(aisthanomai)이다. 그렇기 때문에 미학은 본래 '감성학' 또는 '감성을 연구하는 학문'을

뜻했으며 'Ästhetik' 또는 'Ästhetisch'로 표기했다. 기타 유럽 언어의 표기법도 유사하다. 예컨대 프랑스어로 'esthétique', 영어로는 'aesthetics', 이탈리아어로 'estetica', 스페인어와 포르투갈어로 'estética', 러시아어로 'эстетика(éstetika)'이다.

일본인들은 처음에는 이 학문을 '심미학'(모리 오가이森鴎外 옮김)이라고 번역했는데 지금은 '미학'(나카에 쵸민中江兆民 옮김)이라는 용어를 더 많이 사용한다. 초기의 중국 학계에서는 '에스테티크'라고 음역했지만 지금은 대부분 일본인이 번역한 '미학'이라는 용어를 사용하고 있고, 학문의 연구 범위는 '미'와 '예술' 같은 문제를 중심으로 하여 오늘날 우리가 알고 있는 미학의 내용이 구성됐다. 여기서 주목해야 할 점은 '미'가 '미학'의 유일한 주제는 아니라는 점(비록 중요한 문제이지만)이다. 미학의 내용에는 '예술', '사랑' 그리고 기타 감성과 관련된 의제도 포함된다.

이 책은 어떻게 구성되어 있는가

이 책에서는 미학의 역사 외에도 미학의 주요 의제에 대해 소개할 것이다. 먼저 다음의 이야기를 통해 각 챕터의 내용과 그에 상응하는 미학 논제를 소개하겠다.

대학생 A 군은 매일 여자 친구의 사진을 들여다보면서 말한다. "내 여자 친구는 마치 하늘에서 내려온 선녀처럼 아름다워!" 그 말을 들은 룸메이트 B 군이 말했다. "여자 친구가 예쁘다는 말을 입에 침이 마르도록 하는데, 도대체 얼마나 예쁜지 어디 좀 보자!" A 군은 여자 친구의 사진을 B 군에게 보여주었고 사진을 본 B 군은 이렇게 말했다. "정말이네! 하늘에서 내려온 선녀 맞네! 근데 땅에 내려올 때 얼굴이 먼저 착지했나 봐!"

이 이야기에는 요즘 유행하는 말로 주목해야 할 두 개의 '포인트'가 있다.

1. 미는 주관적인 것이다. 미의 '주관성'이란 사람마다 생각하는 '미'가 다르다는 것이다. 내 눈에는 아름답게 보이지만 다른 사람의 눈에는 그렇지 않을 수 있다. 사람마다 자신만의 심미적 기준이 있고 그렇기 때문에 각자 선호하는 것이 다르다. 물론 이것도 이른바 '상대성'과 관련이 있다. 그러나 '주관성'에는 또 다른 의미가 있다. 바로 내가 아름답다고 생각하는 것이 곧 아름다운 것이라는 점이며(적어도 나에게는 그렇다), '제 눈에 안경'이 바로 그 뜻이다. 위의 이야기에서 대학생 A 군은 자신의 여자 친구가 하늘에서 내려온 선녀처럼 아름답다고 생각하지만 룸메이트 B 군은 그렇게 생각하지 않는다. 이것이 바로 '미의 주관성'의 가장 좋은 예이다.

2. 미에는 기준이 있다. 즉 아름답다고 여기든 그렇지 않든 모두 각자의 기준이 있다는 뜻이다. A 군은 자신의 여자 친구가 아름답다고 생각하고 B 군은 그렇지 않다고 생각하는 것은 주관성이다. 또한 이들의 생각이 다른 것은 두 사람이 '미'에 대해 서로 다른 기준을 설정했기 때문이다. A 군에게 여자 친구의 얼굴은 '미'의 기준(그 기준이 무엇인지는 이 이야기에서 알 수가 없다)에 부합한다. 그러나 B 군은 A 군의 이런 생각을 인정하지 않는다. B 군이 보기에 A 군의 여자 친구는 이목구비가 또렷하지 않고 입체감이

부족하여(그래서 하늘에서 내려올 때 얼굴이 먼저 착지했다고 비아냥거렸다[13]) 아름답지 않다. 즉 아름다운 얼굴에 대한 그의 판단 기준은 바로 '이목구비가 또렷한 것!'임을 알 수 있다.

'미란 무엇인가?'라는 질문에는 이 이야기는 물론 그 어떤 이야기들로도 표준 답안을 제시할 수 없을 것이다. 만약에 앞서 말한 《대(大)히피아스》의 결론처럼 '미는 어려운 것'이라면 '미란 무엇인가에 대한 답은 결론을 얻기 힘들다'는 뜻인데, 그렇다면 우리는 '미란 무엇인가?'라는 이 문제를 더 이상 토론할 필요가 있을까?

표준 답안이 없다면 '미란 무엇인가'를 토론할 필요가 있겠는가?

'미란 무엇인가?', 이 질문에 표준 답안을 찾아내기는 힘들겠지만 그렇다고 '만족할 만한' 답을 찾지 못한다는 뜻은 아니다. 모든 사람이 다 만족하고 받아들일 만한 답을 찾을 수 없을지는 몰라도 대부분의 사람이 받아들일 만한 답은 찾을 수 있을 것이다. 그렇다면 '미란 무엇인가?'라는 질문에 대해서는 여전히 토론할 필요가 있다.

그러나 한편으로 '미란 무엇인가?'에 대해 토론을 하든 말든 이미 모든 사람이 미에 대한 기준과 관점을 미리 설정해두고 있고, 생활 속 모든 사물을 느끼는 데 영향을 받는다. 예를 들면 우리의

컴퓨터 바탕 화면, 수업 시간과 근무 시간에 입는 옷과 액세서리 등 이 모든 것이 '미' 및 '감각'과 관련이 있으며 각자의 독특한 심미적 기준을 보여준다. 우리가 '미학'을 배우든 안 배우든, '미란 무엇인가?'라는 질문을 던지든 안 던지든 우리의 생활은 여전히 '미'는 물론 '감각'을 벗어날 수 없고 생활은 평소와 같이 흘러간다. 하지만 만약 우리가 '미란 무엇인가?', '미감이란 무엇인가?'(즉 미학에 대한 탐구를 진행하는 것)를 탐구한다면 자신과 타인의 숨겨진 심미적 기준을 자각할 것이다. 그러면 우리는 자기도 모르는 사이에 '잠재적'인 미학의 생활을 누리는 것이 아니라 밖으로 드러나게, 분명하고 확실하게 미학의 생활을 누리는 것이다.

의학을 예로 들어보자. 우리가 의학을 공부하든 공부하지 않든 우리의 오장육부는 계속하여 의학 활동(예를 들면 소화 등)을 하고 유통기한이 지난 음식을 먹으면 식중독에 걸린다. 그러나 만약에 우리가 간단한 의학 지식을 배워서 의학 상식을 갖추면 일단 불의의 사고가 발생했을 때 응급처치와 같은 간단한 조치를 적절하게 취할 수 있다. 다른 점이라면 미학은 의학(내지 기타 자연과학)처럼 표준 답안이 없고, 목적이 응급처치가 아니라 타인의 미감을 관찰하고 자신의 미감을 반성하는 것이라는 점이다.

표준 답안이 없는 문제야말로 인생의 가장 중요한 문제이다

문제는 설령 '미란 무엇인가?'와 같은 표준 답안이 없는 문제들이 여전히 논의될 필요가 있다고 해도 그것은 학술계(특히 미학 연구자)에 한정된 것일 뿐이라는 점이다. 일반인들에게는 '미란 무엇인가?'와 같은 표준 답안이 없는 문제들이 뭐가 중요하겠느냐는 의문이 들 수 있다.

이에 대한 나의 답은 특이하다. 생각해보자. 컴퓨터가 고장 나면 분명 어디에 문제가 생긴 것이고 답을 찾아내지 못하더라도 표준 답안은 반드시 있다. 몸이 아프거나 수도관이 막힐 때도 마찬가지이다.

이같이 표준 답안이 있는 문제들은 '돈' 주고 '사람'을 쓰면 해결할 수 있다. 그러나 '미란 무엇인가?'와 같은 문제들은(이런 문제들은 '철학' 문제이기 때문이다) 표준 답안이 없기 때문에 사람을 써서 해결할 수가 없다. 표준 답안이 있는 문제들은 정해진 프로그램에 따라 처리하면 되고 누구든 처리할 수 있기 때문에 다른 사람의 힘을 빌릴 수 있다. 그러나 표준 답안이 없는 문제들은 본인만이 처리할 수 있다. 각자 자신만의 문제이고 자신만의 답안이 있기 때문에 본인 스스로 처리해야지 다른 사람이 관여할 수 없다. '미'의 문제는 다른 사람이 대신 처리할 수 없기 때문에 오히려 인생의 가장 중요한 문제 중의 하나이고 본인이 직접 관찰하고 반성하며 탐구하고 체험해야 한다.

표준 답안은 없지만 주류 이론은 있다

비록 '미란 무엇인가?'에 대한 표준 답안은 없지만 서양 미학사에 이 문제에 답을 제시하고자 시도한 이론이 존재한다. 이 이론은 대다수 학자의 인정을 받아 서양 미학사에서 무려 2,200년 동안 주류 이론으로 자리 잡았다. 이것이 바로 미의 '대이론(The Great Theory of Beauty)'이다.[14]

이 이론은 '미는 여러 부분들 간의 비례와 배열 속에 존재하는 것'이라고 주장한다. 더 정확히 말하자면 미는 여러 부분들의 크기, 성질, 수 및 그것들의 상호 관계 속에서 존재한다는 것이다. 건축물을 예로 들면 복도 기둥의 아름다움은 기둥들의 크기, 수량, 배열로써 결정된다. 음악의 아름다움도 건축물과 마찬가지이다. 단지 건축물의 공간적 요소가 음악에서는 시간적 요소로 바뀔 뿐이다. 우리가 흔히 말하는 '황금 비율'이 바로 미의 대이론의 일종이다.

이 이론은 피타고라스학파가 세워 기원전 5세기부터 서기 17세기까지 성행했으며 2,200년 동안 끊임없이 보완되고 수정되었다. 18세기 이후부터는 미에 대한 주류적이고 통일된 관점이 형성되지 못하면서 미의 대이론은 점차 쇠퇴했다. 19세기 이후에는 '미'라는 개념의 변화가 '예술'이라는 개념의 변화와 상응하는 모습을 보였다. 19세기 이전의 예술은 분명 '미'의 예술이었지만, 19세기 이후의 예술은 반드시 '미'의 예술은 아닐지라도 '창조성(창의성)'

의 예술임이 분명하다. 바꾸어 말하면 과거에는 '미'가 예술의 주류였지만 19세기 이후에는 '창의성'이 예술의 주류가 되었다. 즉 예술은 아름답지 않을 수는 있지만 창조성이 없어서는 안 된다.

처음 시작하는 미학 공부

미학을 배울 때 꼭 알아야 할
여섯 가지 주요 논제

미학의 주요 논제는 다음과 같은 여섯 가지로 정리할 수 있다.[15]

미

미(beauty)는 미학에서 가장 중요한 의제 중의 하나이다. 미의 개념과 정의 및 이론, 미의 범주(예를 들면 '우아함', '고상함' 등등), 객관주의와 주관주의의 논쟁 등등은 미학의 중요한 의제이다. 이 의제에 대해서는 Day 2 챕터에서 구체적으로 다루겠다.

예술

미와 마찬가지로 예술(art) 역시 미학의 중요한 과제이다. 무릇 예술의 개념과 정의 및 이론, 예술의 분류(예술에서의 '시'의 지위 변

화도 포함) 등은 모두 미학의 중요한 의제이다. 이 의제에 대해서는 Day 2와 Day 3 챕터에서 구체적으로 다루겠다.

미적 경험

이 의제하에서는 미적 경험(aesthetical experience)의 개념과 정의 및 이론에 대해 토론할 수 있다. 일반적으로 말하는 미적 경험, 미적 태도, 미적 가치도 이 분류에서 토론할 수 있다.[16] 이 의제에 대해서는 Day 4 챕터에서 구체적으로 다루겠다.

창조성(또는 창의성)

이 의제하에서는 '창조성'(창의성, creativity)의 개념과 정의 및 이론에 대해 토론할 수 있다. '창조성'(또는 창의성)의 개념과 중첩되고 상호 연관되는 것이 바로 '예술'이라는 의제이다. 대체적으로 19세기 이후의 예술은 더 이상 '미'를 표현하는 예술이 아니라 '창의성'('개성' 포함)을 표현하는 예술이다. 현대 미학에서 '창조'의 중요성은 심지어 '미'를 초월한다. 이 의제에 대해서는 Day 5 챕터에서 구체적으로 다루겠다.

모방

모방(mimesis)은 창조의 대립 면이다. 따라서 창조성(또는 창의성)의 문제가 현대 미학에서 중요한 위치를 차지한다면 모방 역시 간과할 수 없다. 특히 주목할 점은 창조성이 미학사에서 중요한 역할을 하기 전까지 예술의 모방성(훗날의 '리얼리즘')은 줄곧 미학사에서 매우 중요한 지위를 차지했다는 것이다.

형식[17]

형식(form)은 예술과 함께 토론하든 미와 함께 토론하든 서양 미학사에서 매우 중요한 의제이다. 서양 미학사에서 여러 철학자들과 예술가들이 형식이라는 단어에 각기 다른 내용과 의미를 부여했는데, 대체로 다음과 같은 다섯 가지로 나눌 수 있다. ① 각 부분들의 배열(arrangement of parts), ② 감각기관 앞에 직접 드러나는 사물(what is directly given to the senses), ③ 재료와 대립되는 대상의 경계 또는 윤곽(the boundary or contour of an object), ④ 아리스토텔레스의 '형식', 즉 대상의 개념적 본질(the conceptual essence of an object), ⑤ 칸트의 '형식', 즉 인간의 마음이 지각하는 대상에 대한 기여(the contribution of the mind to the perceived object). 이 의제에 대해서는 Day 4 챕터에서 구체적으로 다루겠다.

이 책에서 미학을 설명하는 방법

물론 모든 미학 논제는 다 미학자 개개인 또는 학파들이 미학 관련 경전을 통해 제시한다. 따라서 중요한 미학자와 학파, 저서들을 이해하는 것은 미학이라는 학과를 이해하는 데 반드시 필요한 일이다. 이 3자의 관계는 [그림 1-2]와 같다. Day 2 챕터에서는 중요한 미학 관련 인물과 학파, 저서들을 소개할 것이다. 그 외에도 각 챕터에서 미학 논제의 토론 또는 확장 읽기의 도서목록을 통해 중요한 미학 관련 저서들을 소개하겠다.

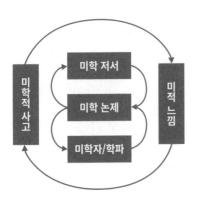

[그림 1-2]

처음 시작하는 미학 공부

기타 가능성: '예술가-예술 작품-관객'의 관계를 통해 보는 미학

박학다식한 독자들은 아마도 이렇게 물을 수도 있다. '미학 논제', '미학자와 학파', '미학 저서'를 통해 미학을 소개하는 방식 외에 다른 방식은 없는가? 대답은 '있다'이다. 비교적 전형적인 방식으로는 '예술가-예술 작품-관객' 사이의 삼각관계를 통해 미학을 소개하는 것([그림 1-3])이다. '예술가-예술 작품'의 관계, '관객-예술 작품'의 관계, '예술가-관객'의 관계를 각각 토론한다. '미학 논제', '미학자와 학파', '미학 저서'는 이 삼각관계 속에 녹여 넣을 수 있다(예를 들면 '예술가-예술 작품' 부분에서는 창조성, 영감 등의 의제를 토론한다).[18] 그런데 이러한 방식은 언뜻 보기에는 완벽해 보이지만 미학을 예술에 국한시키고 미학에 예술 외의 의제(예를 들면 자연미)가 존재한다는 사실을 간과하게 할 수 있다. 이 부분에 관한 상세한 설명은 Day 2 챕터에서 상세하게 설명하겠다.

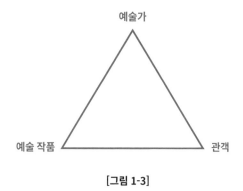

[그림 1-3]

본 챕터의 내용과 관련된 미학 저서와 영화 몇 편을 추천하니 참고하기 바란다.

확장 읽기

1. 플라톤의 《대(大)히피아스》. '미'를 주제로 하는 대화록으로서 미학의 입문서로 가장 적합하다. 대화의 난도는 사실 그다지 높은 편이 아니며(적어도 전반부는 그렇다) 초보자들은 소크라테스의 질문 실력에 감탄할 것이다. 최종적인 결론이 없고 후반부로 갈수록 내용이 난해해지지만 미학적 사고를 유도하는 데 매우 유용하다.

2. 플라톤의 《향연》(국내에도 여러 번역본이 나와 있다. '확장 읽기'에서는 국내 번역본이 있는 경우 한국어 번역본의 서지정보를 소개한다-옮긴이). 이 대화록의 주제는 '사랑'과 '미'이며 어떤 모임에서 몇몇 친구와 소크라테스가 번갈아가며 '사랑'('미'의 주제도 포함)에 대한 견해를 제시하는 내용이다. 그 유명한 '다른 반쪽'을 찾는다는 이야기가 바로 이 모임에 참가한 희극 작가 아리스토파네스의 입에서 나온 것이다. 이 대화록은 플라톤의 《국가론》과 더불어 플라톤의 가장 중요한 대화록 중 하나로 꼽힌다. 대화 내용이 매우 길기는 하지만 내용이 흥미롭고 어려운 내용을 쉽게 풀어서 설명한 대화록이다.

가능하다면 이 두 편의 대화록을 먼저 읽어보기 바란다. Day 3, Day 4에서 이 대화록들의 기타 부분을 다룰 것이다.

추천 영화

　우리는 문자를 통해 미학을 논할 수 있고 이미지를 통해 미학을 논할 수도 있으며 양자를 결합시킨 방식을 통해 미학을 논할 수도 있다. 양자를 결합시킨 방식이 바로 영화 또는 더 넓은 의미의 영상을 통해 미학을 논하는 것이다.

　미학의 개념을 이해하는 데는 추상적인 토론보다 이야기(우화, 비유, 농담 등 포함)를 활용하는 것이 더욱 구체적인 방법이다. 그런데 이야기를 통해 미학의 개념을 이해하는 방식은 보통 문자를 통해서만 구현할 수 있다. 이 같은 방식에는 비록 대체 불가한 가치가 있기는 하지만 소리와 영상을 결합시킬 때 훨씬 더 동적이고 입체적인 효과를 얻을 수 있다.

　다시 말하면 이야기로써 미학의 개념을 구체화하고 더 나아가 영상과 소리로써 문자로 구성된 이야기를 동태화(動態化), 입체화시킬 수 있다. 그렇게 되면 미학의 개념을 훨씬 더 쉽고 통속적인 방식, 즉 구체화, 동태화, 입체화된 방식으로 이해할 수 있다. 이런 방식으로 문자와 영상, 소리를 결합시킨 매체가 바로 영화이다. 영화를 통해 미학을 논하는 방식에는 그만의 독특한 장점이 있고 그것이 바로 미학을 이해하는 보조적인 매개체로 영화를 추천하는 이유이다.

　〈500일의 썸머〉는 비선형 서사 구조를 통해 주인공 톰과 썸머가 서로를 만나 사랑하고 헤어지기까지 500일 동안 있었던 이야기를 그린 영화이다. 본 챕터와 관련된 주제는 '사랑과 미', 즉 처음에 언급한 '미의 경쟁력'이다. 그 외에 '사랑'도 미학의 논제인 '감성'과 관련이 있다.

1. 실용적 기능은 생활에 대한 기본적인 요구를 만족시켜주는 데 그치지만 '미감'에 대한 추구는 우리의 삶을 더욱 아름답게 만들어준다. 그렇기 때문에 '미'에 경쟁력이 있는 것이다.

2. 우리의 일상생활 속에는 곳곳에 '미'가 존재한다. 미는 다양한 인간과 사물에서 드러나며 이러한 미를 느끼는 것을 '미감'이라고 한다. 또한 일상생활 속의 이 같은 미를 표현하는 인간과 사물에 대해 사고하고 '미란 무엇인가'를 사색하는 것을 '미학'에 대한 사고라고 한다.

3. '미'를 느끼는 것은 우리가 매일 하는 일이지만 '미'에 대한 사고는 '미학'을 학습한 후에야 시작할 수 있다.

4. '미 자체가 무엇인가?'는 영어로 'What is beauty in itself?'이고, '미가 어떤 사물에서 드러나는가?'는 영어로 'What is the beautiful?'(아름다운 사람, 사물, 일은 어떤 것인가)이다. 이 두 질문의 핵심은 두 명사의 대비, 즉 beauty와 'the beautiful'이다. 전자는 추상명사로 성질을 나타내고 후자(정관사+형용사)는 인구어에서 하나의 집합명사를 나타낸다.

5. 미학을 모르면 비록 학술(특히 '철학')의 관점에서 '미'를 정의할 수는 없겠지만 그것은 우리가 일상생활 속에서 아름다움을 느끼는 데 전혀 영향을 미치지 않기 때문에 아름다움을 감상하는 데도 아무런 영향을 미치지 않는다! 그리고 이런 '아름다움에 대한 느낌'을 우리는 '미감'이라고 부른다.

6. 요약하자면 미학은 바로 '미'와 '감각'의 학문을 사고하고 연구하는 것이다. 그러나 그것은 미감 교육(혹은 심미 교육)과는 또 다르다. 미감 교육은 미감 능력 또는 소양을 키워주는 학과인 데 비해 미학은 '미'와 '감각'에 대한 사고 및 연구를 목적으로 한다.

7. 미학이라는 단어는 일본인들이 독일어의 'Ästhetik'을 일본 한자로 번역한 것이고 중국어에서는 일본의 번역을 그대로 사용하여 미와 감각에 대해 연구하는 학문을 지칭했다.

8. 바움가르텐이 말한 미학은 라틴어로 'aesthetica'이다. 이 단어는 그리스어의 'αισθητικός'(aisthetikos)에서 유래한 말로서 '감각', '감성'이라는 뜻이며 어원은 그리스어로 '~을 느끼다', '~을 지각하다'라는 뜻의 동사 'αισθάνομαι'(aisthanomai)이다. 그렇기 때문에 미학의 본래 뜻은 '감성학' 또는 '감성을 연구하는 학문'이다.

9. 초기의 중국 학계에서는 '에스테티크'라고 음역했지만 지금은 대부분 일본인이 번역한 '미학'이라는 용어를 사용하고 있고, 학문의 연구 범위는 '미'와 '예술' 같은 문제를 중심으로 하여 오늘날 우리가 알고 있는 미학의 내용이 구성되었다.

10. '미'가 '미학'의 유일한 주제는 아니며(비록 중요한 문제이지만) 미학의 내용에는 '예술', '사랑' 그리고 기타 감성과 관련된 논제도 포함된다.

• Day 02 •

Tuesday

고대부터 중세까지의 미학
―'미학의 역사'를 통해 보는 미학이란 무엇인가?

미학사 연구를 통해 우리는 각 시대의 미학 대가와 학파에 대해 알 수 있다.
그리고 그들의 주요 미학 사상과 저서는 무엇인지, 그들이 어떤 이론으로
문제를 처리하며 그러한 처리 방식에 대한 평가는 어떠한지 등을 알 수 있다.
이 모든 것은 오직 하나의 사실, 바로 미학사의 필요성을 말해준다.

진정한 아름다움은 완벽함에서 비롯되고

아름다워 보이는 것은 완벽해 보이는 것에서 비롯된다.

• 버지니아 울프 •

'미학'은 무엇을 연구하는가

미학의 연구 주제와 범위

미학은 이름에서 볼 수 있듯이 '미'를 연구하는 학문이지만 '미'가 유일한 주제는 아니다(가장 중요하고 가장 일찍 논의된 주제이기는 하다). 미학에는 '감성'과 관련된 주제도 포함되며 그중에서도 가장 중요한 것이 바로 '예술'이다. 물론 예술은 미와도 직접적인 관련이 있다. 따라서 미를 제외하고 예술은 미학에서 거의 가장 중요한 주제이며 심지어 일부 미학자들의 학문 체계에서 예술은 미보다도 더욱 중요하게 간주된다. 감성과 관련된 기타 주제들은 미 또는 예술에 종속되어 논의된다. 예를 들면 '사랑'은 플라톤의 《향연》에서 미와 함께 논의된다.

미학 연구의 내용을 정리해보자면, 미학은 미감의 학문이고 그 내용과 범위에는 '미'＋'감각' 두 개 부분이 포함되는데 각각 다음과 같이 설명할 수 있다.

'미'의 학문으로서의 미학

미의 학문으로서 미학의 연구 주제에는 아름다움, 추악함, 숭고함(웅장하고 아름다움), 미적 경험 등이 포함된다. 아름다움에는 '자연의 아름다움', '예술의 아름다움'(예술의 주제이기도 하다)이 있다. 아름다움의 반대는 추악함이고 아름다움(우아함, beauty)과 대비되는 것은 숭고함(웅장하고 아름다움, sublime)이다. 중국에서는 아름다움을 '충실한 아름다움'과 '맑고 투명한 아름다움', '정교하고 화려한 아름다움'과 '갓 피어난 연꽃 같은 아름다움' 등으로 분류하기도 한다. 플라톤에게 아름다움은 단지 사랑할 때 추구하는 대상일 뿐이다. 사랑할 때 사람들은 갖가지 아름다움을 추구한다. 어떤 사람은 아름다운 외모를 추구하고 어떤 사람은 아름다운 내면을 추구한다. 그리고 아름다움을 추구하는 활동이 바로 사랑이다. 그렇기 때문에 사랑을 미학의 범위에 편입시키는 것도 나름대로 일리가 있다.

'감각'의 학문으로서의 미학

감각의 학문으로서 미학의 연구 주제에는 예술, 미적 경험 그리고 기타 감성적 활동 등이 포함된다. 예술은 미의 학문의 주제일 뿐만 아니라 감각의 학문에서도 중요한 지위를 차지한다. 예술과 관련된 주제, 예를 들면 예술의 아름다움, 예술의 추함(익살), 창조, 모방, 각종 예술 이론, 형식, 심미적 경험 등은 모두 미학의 토

론 범위에 속한다. 그 외에도 사랑처럼 감성과 관련된 주제들도 감각의 학문으로서의 미학의 토론 범위에 둘 수 있다.

예술의 아름다움, 심미적 경험, 사랑 등의 주제들은 미의 학문과도 감각의 학문과도 모두 관련이 있다. 물론 사랑을 미학의 주제로 포함시킬지 여부에 대해서는 보는 각도에 따라서 견해가 다를 수 있다. 하지만 만약 '미학=미+감성의 학문'이라는 의미에서 본다면 사랑은 분명 미학의 주제로 볼 수 있다.

여기에 부수적이지만 매우 중요한 주제가 하나 있는데 바로 미학과 예술철학(philosophy of art)의 관계이다. 이 문제는 미학과 예술의 관계에서부터 시작되는데 다음과 같은 몇 개의 시각을 통해 생각해볼 수 있다.

미학에서 반드시 예술을 연구해야 하는가?

서양 미학의 역사를 보면 '예술'은 언제나 미학의 중요한 주제였지만 전부는 아니었다. 예술 외에도 미학은 기타 주제들을 연구한다. 예를 들면 앞서 '미의 학문으로서의 미학'에서 언급한 자연의 아름다움, 숭고함(웅장하고 아름다움), 심미적 경험(심미적 경험은 반드시 '예술'을 통해서만 얻을 수 있는 것이 아니며 자연의 아름다움도 미감을 줄 수 있다) 등이 있다.

예술은 '아름다움'만 표현하는가?

예술이 표현하는 아름다움을 우리는 '예술의 아름다움'이라고 부르며 자연이 표현하는 아름다움(자연의 아름다움)과 구분한다. 예술은 아름다움 외에도 추함(예를 들면 희극에서의 익살스러움)과 창의성(19세기 이후의 예술)을 표현한다. 19세기 이전의 예술은 아름다움의 예술이고 19세기 이후의 예술은 반드시 아름다움만 표현하는 예술이 아니라는 것이 일반적인 관점이다.

이상의 두 가지를 이해한 후 다시 본래의 질문으로 돌아가자. 미학과 예술철학은 무슨 차이가 있는가? 만약에 미학이 철학의 한 영역이고 그 영역의 중요한 주제 중의 하나가 바로 예술이라면 그것은 전문적으로 예술을 연구하는 예술철학과 무엇이 다를까?

대답은 간단하다. 많은 철학자(특히 헤겔)에게 미학은 예술철학과 동일시된다. 그 이유는 미학은 예술의 아름다움(헤겔의 미학은 자연의 아름다움을 연구하지 않는다)을 연구하고 예술철학도 예술의 아름다움을 연구하기 때문에 미학은 곧 예술철학의 동의어인 것이다.

그러나 이 같은 주장을 반대하는 학자들도 있는데 이유는 이렇다. 우선 미학은 예술의 아름다움뿐만 아니라 자연의 아름다움도 연구하는 데 반해 예술철학은 예술의 아름다움만 연구하기 때문에 미학과 예술철학은 똑같다고 할 수 없다. 둘째, 예술철학은 아름다움(예술의 아름다움) 외에도 추함(예술의 추함, 예를 들면 희극 속

광대 역할의 행위)에 대해서도 연구하기 때문에 예술철학과 미학은 서로 다르다.

그러나 미학이 예술철학과 같은지 여부를 떠나 적어도 예술의 아름다움은 두 학문의 공동의 연구 주제이다. 만약 자연의 아름다움이 자연적 사물이 표현하는 아름다움이라면 예술의 아름다움은 인간 행위의 힘을 통해 여러 가지 예술 활동에서 드러나는 아름다움이다. 이처럼 예술을 통해 나타나는 아름다움은 19세기 이전까지는 줄곧 예술의 주요 부분을 차지했고 따라서 19세기 이전의 예술은 아름다움의 예술이라고 할 수 있다. 그에 비해 19세기 이후의 예술은 반드시 아름다움을 표현하는 것이 아니라 창의성을 표현하는 것으로 변모했다. 그렇기 때문에 우리는 현대의 일부 예술 작품을 보고 아름답지 않다고 생각할 수는 있어도 창의성이 없다고 말할 수는 없다. 그 작품들은 아름다움이 아닌 예술가의 창의력 또는 창조성을 보여주고 있기 때문이다.

Day 1에서 설명했듯이 미학의 연구 주제는 미학자 개개인 또는 미학 학파들이 미학 저서를 통해 제기한다. 그렇기 때문에 주요 미학자와 학파, 저서 등을 파악하는 것은 미학이라는 학문을 이해하는 데 반드시 필요한 일이다. 이어지는 내용에서 주요 미학자와 학파 그리고 저서에 대해 구체적으로 소개하겠다.

왜 미학의 역사[1]를 알아야 하는가

한 사람에 대해 알고 싶다면 그 사람의 이름, 생일, 직업, 스타일만 알아도 충분할까? 물론 아니다. 이런 기본적인 정보 외에도 그 사람이 과거에 어떤 일을 했었는지, 취미는 무엇인지, 그에 대한 사람들의 평판은 어떤지 등도 알아야 한다. 마찬가지로 미학이라는 학문을 이해하기 위해서는 이 학문의 이름이 무엇이고 언제 출현했으며 어떤 문제를 해결하는가만 알아서는 부족하다. 그 외에도 이 학문의 역사적 발전 과정, 미학자들이 어떤 문제에 관심을 갖고 이 학문에 대해 사람들이 어떻게 평가하는지 등도 알아야만 미학이라는 학문을 보다 종합적으로 이해할 수 있다.

미학사를 공부하면 시대별로 어떤 미학 대가와 학파가 있고 그들의 주요 미학 사상과 저서는 무엇이며 어떤 이론으로 문제를 처리하고 그 처리 방식에 대한 사람들의 평가는 어떤지 등을 알 수 있다. 그렇기 때문에 미학사 공부가 필요하다. 이와 관련하여

처음 시작하는 미학 공부

중국의 유명한 현대문학가인 주광첸은 이렇게 말했다. "미학을 공부하는 데 미학사를 빼놓을 수는 없다. 이는 마치 식물학자들이 나무의 형태를 연구할 때 그것의 발생과 진화 과정을 연구해야 하는 것과 같고, 사회학자들이 현재의 사회를 연구할 때 과거 사회의 발전사를 연구해야 하는 것과 같다."[2]

고대 미학

서양에서 미학은 처음부터 철학의 한 영역이었다. 그리스의 문학예술은 기원전 5세기 전후 아테네에서 황금시대를 이루었는데 그것이 바로 이른바 페리클레스(Perikles, B.C. 495~429) 시대이다. 이 시기의 그리스 문화는 전통 사상에서 자유 비판으로 변화했고 문학예술의 시대에서 철학의 시대로 전환되었다. 철학이 갈수록 중요시되고 뛰어난 철학자들이 잇달아 나타났다.

민주화 운동은 논변의 사회적 풍조를 형성했다. 지식과 논변의 능력은 권력과 이익 다툼의 필수 조건이 되었고 그래서 궤변학파가 탄생했다. 비판과 논증의 풍조는 바로 그들이 부추긴 것이다 (사람들의 관심을 자연에서 사회로 옮겨가게 한 것도 그들의 공이다). 다른 나라들과의 빈번한 교류를 통해 유입된 외래문화도 철학적 사고를 자극했다.

사회문제를 다루자니 필연적으로 문학예술 문제에 관심을 가

져야 했다. 문학예술의 발전은 이론적인 귀납을 필요로 했고 그러다 보니 당연히 미학 문제를 마주하게 됐다. 그리스 미학 사상은 피타고라스, 헤라클레이토스, 데모크리토스, 소크라테스, 플로티노스 등에서 시작되었고 플라톤, 아리스토텔레스에 이르러 전성기를 맞았다. 이들 각자에 대해 설명하겠다.

피타고라스와 그의 학파[3]

피타고라스학파는 기원전 6세기에 성행한 고대 그리스 철학 분파로서 자연철학자[4]에 속한다. 이 학파는 만물의 근원을 수(數)라고 생각했는데 이러한 생각은 아름다움에 대한 관점에도 영향을 미쳤다. 피타고라스가 생각하는 아름다움은 바로 조화와 비례였다(Day 4 참조). 이들은 또 음악의 화음의 원리를 건축, 조각 등 기타 예술 장르로 확장시켜 어떤 비율이 아름다운 효과를 탄생시키는지를 연구했고 경험을 바탕으로 이에 대한 규칙을 얻어냈다. 이처럼 형식에 치중한 탐구는 훗날 형식주의 미학의 씨앗이 되었다. 이들은 우주가 구형(球形)이며 가장 아름다운 형체라고 주장했다. 특히 그들은 연구의 대상을 예술에만 한정시키지 않고 자연계 전체를 미학의 대상으로 간주했다(즉 자연의 아름다움에 대해서도 토론했다).

> 피타고라스학파의 이론에 따르면 수적 비율(비례)이 아름다움을 탄생시킨다.
> 음악을 예로 보면 소리의 '질(質)'의 차이는 발성체의 '양(量)'의 차이에 의해 결
> 정된다. 악기의 줄이 길면 긴 소리가 나고 진동의 횟수가 많으면 높은 소리가 난
> 다. 장단과 높낮이가 각기 다른 음조는 모두 수적 비례에 따라 구성된 것이다.
> 예를 들면 여덟 번째 음정은 1 : 2, 네 번째 음정은 3 : 4 등으로 구성된다.

피타고라스학파는 또 예술이 사람에게 미치는 영향에도 주목했다. 그들의 이론에 따르면 인체는 마치 천체처럼 모두 수와 조화로움의 원칙에 지배된다. 인간은 내면의 조화로움을 갖고 있고 그것이 외부의 조화로움과 만나면 서로 반응하고 결합된다. 그렇기 때문에 사람들은 아름다움을 사랑하고 예술을 감상할 수 있다.

헤라클레이토스

헤라클레이토스(Heracleitos, B.C. 540?~B.C. 480?)의 저서 《자연에 대하여(On Nature)》는 대부분 훼손되고 현재 단편(斷片)만 남아 있는데 그중에서 직접적으로 미학과 관련된 부분은 많지 않다. 피타고라스가 대립과 조화에 초점을 두었다면 헤라클레이토스는 대립과 투쟁에 초점을 두었다. 헤라클레이토스는 '이질적인

사물이 서로 만나면 각기 다른 요소들이 가장 아름다운 조화를 이루게 되며 이 모든 것은 투쟁에서 비롯된다'고 명확하게 말했다. 또 세상의 모든 것은 끊임없이 변하고 마치 흐르는 물과 같아서 그 누구도 같은 강물에 발을 두 번 담글 수 없다고 주장했다. 일반적인 철학관이기는 하지만 미와 관련해 중요한 의미가 있다. 만약에 헤라클레이토스의 관점에 동의한다면 아름다움은 절대 영원하지 않다. 헤라클레이토스는 '가장 잘생긴 원숭이도 사람에 비하면 추하다'고 말했다. 미의 상대성에 대한 가장 간결하고 형상화된 설명이다.

데모크리토스

데모크리토스(Democritos, B.C. 460~B.C. 370)는 원자론의 창시자이다. 미학 관련 저술로 《리듬과 조화에 관하여》, 《음악에 관하여》, 《시의 아름다움에 관하여》, 《회화에 관하여》 등이 있는데 아쉽게도 모두 소실됐다. 다만 현재 남아 전하고 있는 작은 단편들과 동시대인들의 기록을 통해 데모크리토스가 선대의 그 어떤 철학자보다도 더 미와 예술 현상의 사회적 성질에 주목했다는 점을 알 수 있다. 그는 '신체적인 미도 지성의 요소가 없다면 한갓 동물의 미에 불과하다'[5], '아름다운 것에 걸맞은 성품을 타고난 사람들이 아름다운 것들을 알아보고 추구한다', '큰 즐거움은 아름다

운 작품을 보는 데서 생긴다'고 말했다. 이처럼 데모크리토스는 미에 대한 추구가 인간의 특성이라고 믿었고 미의 창조와 감상을 인정했다. 그리고 미적 판단은 인간의 품성과 관련 있으며 쾌감은 반드시 고상해야 한다는 새로운 주장들을 제기했다.

또한 데모크리토스는 모방 이론을 가장 먼저 제기한 철학자 중한 명이기도 하다. 예술은 동물의 행위를 모방하는 것에서 유래했다고 주장했는데 이는 최초의 예술 기원론이다. 그러나 그는 모방으로 기원론을 해석하는 데 그치지 않았다. 디오게네스에 따르면 데모크리토스는 '예술은 아테나나 다른 어떤 신으로부터 유래된 것이 아니다. 모든 예술은 수요와 환경에 의해 점차 생성된 것이다'라고 믿었다.

미의 문제에서 데모크리토스는 피타고라스의 전통을 이어받아 아름다움은 대칭, 적절성, 조화 등의 수량 관계에 의해 결정된다고 믿었다. 그는 특히 기준에 주목했는데 '기준을 높이면 가장 아름다운 것도 가장 추한 것이 된다'고 주장했다.

소피스트

만약 초기 그리스 미학의 주요 구성 부분이 자연철학이었다면 데모크리토스와 소피스트부터 미학은 자연철학에서 점차 사회문제로 중심이 옮겨갔다.

처음 시작하는 미학 공부

기원전 5세기 중엽, 도시국가 아테네에 지식 전수와 논변을 직업으로 하는 사람들이 나타났는데 이들을 소피스트 또는 궤변학파라고 불렀다. 대표적인 인물로는 프로타고라스(Protagoras, B.C. 490~B.C. 420), 고르기아스(Gorgias, B.C. 485~B.C. 380) 등이 있다. 소피스트의 특징은 상대주의와 주관주의이며 자연철학을 사람과 사회에 대한 연구로 바꾸었다.

미학도 주관주의와 상대주의를 바탕으로 한다. 그들은 미와 예술은 완전히 상대적이며 인간의 주관적인 느낌에 의해 결정된다고 생각한다. 소피스트는 즐거움과 쾌감 등의 느낌을 활용해 '미란 시각과 청각에 즐거움을 주는 것'이라는 유명한 정의를 내렸다. 이것은 쾌락주의와 감각주의의 표현이며 미학사에 지대한 영향을 미쳤다.

특히 유의할 점은 고르기아스의 예술의 환각 이론이다. 그는 《헬레네 예찬》에서 예술의 본질을 환각 또는 기만으로 귀결했다. 말로 세상의 모든 사물을 표현할 수 있고 듣는 사람으로 하여금 세상에 존재하지 않는 사물을 포함하여 모든 것을 믿게 한다고 주장했다. 말은 엄청난 마력이 있어서 영혼을 환각 상태에 끌어들여 사람으로 하여금 즐거움, 슬픔, 연민, 공포 등을 느끼게 한다는 것이다. 그의 환각 이론은 최초로 예술과 환각의 관계를 제기했고 예술과 현실, 허구와 진실, 창작과 감상, 체험과 표현 등의 여러 가지 중요한 미학적 문제를 포함한다. 아쉽게도 예술의 환

각 이론은 그리스에서 주도적인 지위를 차지하지 못했고 19세기 후반기에 이르러서야 중요성이 부각되면서 현대 미학 속에서 크게 발전하기 시작했다.

소크라테스

소크라테스(Socrates, B.C. 470~B.C. 399)는 그 어떤 저서도 남기지 않았다. 그의 미학에 관한 주요 문헌은 제자인 크세노폰의 《회고록(Memorabilia)》과 플라톤이 초기에 저술한 대화록에서 확인할 수 있다. 소크라테스는 미학 사상의 큰 변화를 상징한다. 소크라테스 이전의 자연철학자들은(피타고라스, 헤라클레이토스, 데모크리토스) 자연철학의 관점에서 미학 문제를 바라보았고 소크라테스에 이르러서야 인문사회과학의 관점에서 미학 문제를 해석하기 시작했다. 그는 미와 효용을 연결시켜서 아름다운 것은 반드시 쓸모가 있고, 미를 판단하는 기준은 바로 효용이며, 쓸모 있는 것이 바로 아름다운 것이라고 주장했다. 따라서 아름다움은 온전히 사물 자체(예를 들면 형상, 구조 등)만을 말하는 것이 아니며 사람에게 쓸모가 있는지 없는지와도 관련이 있다(즉 '아름다움=착함').

처음 시작하는 미학 공부

플라톤[6]

플라톤(Platon, B.C. 428~B.C. 347)의 미학 사상은 주로 그가 저술한 대화록에서 드러나는데 그중에서 미학 문제를 집중적으로 처리한 대화록이 몇 편 있고[7] 기타 대화록에서도 간간이 미학 문제를 언급했다. 플라톤의 미학 사상은 대체로 다음과 같은 세 가지로 정리할 수 있다.

예술과 진실의 관계: 예술과 진실 사이에는 거리가 있다

이 관점은 플라톤의 '이데아 이론'[8]을 바탕으로 한다. 플라톤은 감각기관을 통해 접촉한 현실 세계는 가장 진실한 세계가 아니며 이성을 통해 파악한 것이야말로 진실한 세계이고 현실 세계는 '이데아'의 모사본일 뿐이라고 생각했다. 현실 세계는 '겉모습(appearance)의', '보이는(appear as)' 세계이고 '이데아'야말로 '진실(real)'한 세계이다. 현실 세계는 감각기관을 통해 '보이는' 세계이고 진실한 세계는 '이성'(사상)을 통해서만 파악할 수 있는 '이데아의 세계'이다.

이러한 관점은 플라톤의 미학에서도 드러난다. 플라톤은《국가론》10권에서 침대를 예시로 들었다. 세 가지 종류의 침대가 있는데 첫 번째는 신이 만든 이데아의 침대이고 두 번째는 목수가 만든 현실 세계 속의 침대로서 첫 번째 침대(즉 이데아의 침대)를 모방해야만 현실 속의 침대를 만들어낼 수 있다. 세 번째 침대는

예술 속의 침대로서 화가가 그린 침대이며 화가는 목수가 만들어낸 현실 속의 침대를 모방해야만 그려낼 수 있다. 세 번째 침대는 두 번째 침대를 모방하고 두 번째 침대는 첫 번째 침대를 모방한다. 다시 말해 예술이 현실 세계를 모방하고 현실 세계는 이데아의 세계를 모방한다. 침대의 이데아(형상)는 영원하고 보편적인 것으로 모든 침대의 근원이며 그것이야말로 가장 진실한 것이다. 목수가 만든 침대는 비록 이데아를 모방한 것이지만 이데아의 일부분만 모방했을 뿐 영원성과 보편성은 없으며 단지 '모사본' 또는 '가상'이다. 화가가 그린 침대는 목수가 만든 침대를 보고 그린 것으로서 침대의 외형을 모방했을 뿐 기능은 없기 때문에 더욱 진실이나 진리가 아니며 '모사본의 모사본', '그림자의 그림자', '진실에서 세 단계 떨어져 있는 것'이다. 예술은 현실 세계에 의존하고 현실 세계는 이데아의 세계에 의존하지만 이데아의 세계는 이 두 가지 세계에 의존하지 않는다. 예술과 진실의 관계를 놓고 볼 때 현실의 아름다움이 예술의 아름다움보다 높고 또 미 자체(이데아, 진실)가 현실의 아름다움보다 높다.[9] 그렇기 때문에 예술을 '진실에서 세 단계 떨어져 있는 것'[10]이라고 말하며 예술과 진실 사이에 거리가 있다는 것이다.

예술의 교육 기능: 감정을 선동하고 나쁜 본보기를 제공한다

'예술과 진실 사이에는 거리가 있다'고 생각하는 것은 '철학'(특

처음 시작하는 미학 공부

히 '존재론'의 관점에서 본 것이다. 하지만 예술의 사회적 기능, 사회적 책임은 '교육학'의 문제이다. 플라톤은 《국가론》 2권의 결말과 3권의 대부분 내용(10권에서 재차 강조)에서 서사 시인과 희극 작가를 공화국에서 추방해야 한다고 주장했다. 그들의 작품을 싫어하거나 또는 그 가치를 몰라서가 아니라 오히려 문학예술 작품의 영향력이 얼마나 큰지를 누구보다도 더 잘 알기 때문에 그런 주장을 했다. 문학예술 작품은 사람들의 마음을 감동시키고 단순한 사람들을 쉽게 현혹할 수 있기 때문이다. 또한 플라톤은 시인들이 신을 인간과 같은 모습을 하고 여러 가지 악행을 저지르는 것으로 묘사하는 것에 반대했다. 공화국의 청년들에게 나쁜 본보기가 될 수 있다는 이유에서였다. 엄격히 말하면 플라톤은 모든 문학예술 작품을 다 금지한 것은 아니다. 서사시와 희극은 물론 금지 대상이었지만 서정시는 당국의 엄격한 지도하에 허가됐다.

문학예술 창작의 원동력: 영감

예술 창작은 어디에서 비롯될까? 시인들은 어떻게 위대한 시를 창작해낼 수 있었을까? 플라톤은 '영감'이라고 답한다. 플라톤은 《이온》에서 시인의 영감에 대해 논술했는데 '신령이 영감을 부여한다'는 결론을 얻었다. 또한 《파이드로스》에서는 '광기'를 통해 '시의 광기'(즉 영감)를 논했고 마찬가지로 '신령이 부여한다'는 결론을 얻었으며 다만 '신령은 바로 뮤즈 여신이다'라고 보다 명확

하게 설명했다. 플라톤은 또 이 대화록에서 광기와 영혼의 윤회를 결합시켰다.

물론 플라톤의 영감 이론에 대해 창작자 본인의 창조 활동을 부정했다고 비판하는 학자들이 많다. 그런 부분이 없지는 않다. 하지만 《이온》이나 《파이드로스》 모두 이성만으로는 문학예술 창작이 불가능하다는 것을 설명하고 있다. 또한 (특히 《이온》에서) 문학예술 창작은 '기술'[11]이 아니다. 그것은 '지식'이 아니기 때문에 규칙이 없고 따라서 전수할 수 없다. 기술이 아니기 때문에 시는 당시 우리가 오늘날 말하는 예술로서 인정받지 못했다. 우리가 생각하는 예술은 당시에 모두 기술이었다. 이 점은 예술사에서 상당히 중요하며 플라톤의 영감 이론에서 간과할 수 없는 중요한 부분이다.

앞에서 언급한 '진실'과 '시인 금지'가 예술에 대한 플라톤의 부정적인 시각을 보여주었다면 이제 그의 제자인 아리스토텔레스는 이 두 가지 문제를 어떻게 극복했는지 살펴보자.

아리스토텔레스

아리스토텔레스(Aristotle, B.C. 384~B.C. 322)와 미학의 관계에 관해서는 그와 그의 스승인 플라톤을 비교해보면 더 쉽게 이해가 된다. 플라톤은 예술이 진실과 거리가 멀고 감정을 선동한다고 생

각하여 낮게 평가했는데 아리스토텔레스의 예술 이론(특히 비극 이론)은 바로 플라톤의 이 같은 주장에 대한 반박이라고 볼 수 있다.

미에 관한 이론

아리스토텔레스는 플라톤처럼 전문적으로 미학을 논술한 저술이 없고 여러 작품에서 드문드문 미학을 언급했으며 오히려 예술에 대해 더욱 집중적으로 논술했다. 그렇다고 아리스토텔레스에게 미학 이론이 없었다는 뜻은 아니다. 오히려 그의 미학 이론은 예술 이론의 토대가 되었다.

아리스토텔레스는 플라톤처럼 초월적인 세계에서 '미'의 이데아를 추구한 것이 아니라 현실 세계와 구체적인 사물 속에서 아름다움과 예술의 본질을 찾고자 했다. 그는 《형이상학》에서 아름다움은 이데아가 아니라고 주장했다. 아름다움은 구체적인 사물속에 존재하며 적당한 크기와 각 구성 부분 사이의 유기적인 조화 등 객관 사물의 속성으로 결정된다는 것이다. 그는 또 '미의 주요 형식은 질서, 균형, 명료성이다'라고 주장했다. 그는 기타 저술에 크기, 배열, 규모, 비례, 완전성 등의 측면에서 '미의 형식'에 대해 논술했고 여기에서 피타고라스학파의 '아름다움은 바로 조화와 비례이다'라는 관점이 그에게 영향을 미쳤음을 알 수 있다. 그의 예술 이론 역시 이 원칙에 기초한다. 아리스토텔레스는 플롯의 적절한 분량을 논할 때 이렇게 말했다. "살아 있는 동물이든 여

러 부분으로 구성된 전체든 아름답게 보이기 위해서는 본체 각 부분의 배열이 적당해야 하고 우연히 갖춰진 것이 아닌 일정한 크기가 있어야 한다는 두 가지 조건에 부합돼야 한다. 왜냐하면 아름다움은 적절한 크기와 질서에서 나오기 때문이다. 그렇기 때문에 신체와 동물이 일정한 길이를 갖춰야 하는 것처럼 플롯도 그 전체 모습을 쉽게 파악할 수 있도록 적절한 분량을 갖춰야 한다."[12]

예술에 관한 이론

아리스토텔레스의 예술은 《시학》과 《수사학(修辭學)》에 집중되어 있고 특히 《시학》의 영향력이 크다. 《시학》은 주로 비극과 희극을 다루는데 아쉽게도 희극 부분은 이미 유실됐다. 하지만 남은 비극 부분의 내용만으로도 아리스토텔레스의 문학예술 사상이 유럽 지역에 2천여 년 넘게 영향을 미치기에 충분했다.

예술에 대한 새로운 해석: 플라톤의 질문에 답하다

예술 이론에 있어서 아리스토텔레스는 플라톤과 마찬가지로 '모방론'을 주장했지만 기타 중요한 부분에 있어서는 플라톤의 예술관과 근본적인 차이를 보였다. 아리스토텔레스의 예술 이론은 플라톤이 《국가론》에서 예술에 대해 '진실과 거리가 멀고 감정을 선동한다'고 지적한 두 가지 관점을 반박한 것으로 볼 수 있다.

예술은 진실과 거리가 멀다

아리스토텔레스는 예술의 본질은 모방이라고 생각했지만 그가 말한 모방은 사물의 모양 그대로 재현하는 것이 아니라 예술가의 능동적인 구축이 추가된 것으로 오늘날의 창조와 유사하다(비록 당시 그리스에 그런 개념은 없었지만 말이다).[13] 어쨌든 아리스토텔레스의 모방 개념은 플라톤의 그것과 많이 다르다. 《시학》 제9장에서 아리스토텔레스는 시(희곡, 내지는 더 넓은 의미의 문학예술을 가리킨다)와 역사를 비교했다.

시인의 임무는 실제로 일어난 일을 이야기하는 것이 아니라 일어날 수 있는 일, 즉 개연성이나 필연성에 따라 가능한 일을 이야기하는 데 있다. 역사가와 시인의 차이는 산문으로 이야기하느냐 운문으로 이야기하느냐에 있는 것이 아니라 (헤로도토스의 작품은 운문으로 고쳐 쓸 수도 있을 것이나 운율이 있든 없든 간에 역시 일종의 역사임에는 변함이 없다) 전자는 실제로 일어난 것을 이야기하고 후자는 일어날 수 있는 것을 이야기한다는 점에 있다. 따라서 시는 역사보다 더 철학적이고 진지한 예술이다. 왜냐하면 시는 보편적인 것을 이야기하고 역사는 구체적인 사물을 기재하기 때문이다. 이른바 '보편적인 것'은 어떤 유형의 인간이 개연적으로 또는 필연적으로 말하거나 행할 수 있는 일을 이야기한다. 비록 그 속의 인물

들은 모두 이름이 있지만 시가 표현하고자 하는 것은 바로 이런 보편성이다. 여기서 '구체적인 사건'이라 함은 알키비아데스가 무엇을 행하였으며 무엇을 경험하였는가를 이야기함을 말한다.[14]

이 내용은 이렇게 해석할 수 있다. 역사는 이미 일어난 일을 이야기하기 때문에 한 가지 가능성만 실현한다. 그러나 시(희곡)는 '일어날 수 있는'[15] 일을 이야기하기 때문에 이미 일어난 일에 국한되지 않고 무한한 가능성을 실현할 수 있다. 현실의 인생과 역사는 한 가지밖에 없어서 사람들의 마음속 기대에 부합되지 않을 수도 있지만 희곡은 수많은 가능성을 실현할 수 있다. 이런 의미에서 봤을 때 시는 역사보다 더 보편적이고 그렇기에 더 철학적이다. 그 외에도 아리스토텔레스는《시학》제25장에서 시인은 사물이 처하고 있는 상태, 사물이 처해 있다고 생각되는 상태, 사물이 처해야 할 상태 등의 세 가지 국면 중 하나를 모방한다고 말했다. 첫 번째 모방은 현실에 충실한 모방이고 두 번째 모방은 신화와 전설이며 세 번째 모방은 가연성과 필연성 등과 같은 사물의 내재적 법칙이다. 아리스토텔레스는 세 번째 모방을 가장 높이 평가했고 플라톤이 인정한 예술의 모방은 첫 번째 모방이다. 만약 예술이 단지 이런 모방이라면 당연히 진실과 거리가 있을 수밖에 없다. 왜냐하면 모사본은 당연히 원본에 미치지 못할 것

이고 '모사본의 모사본'은 더 말할 필요도 없다. 하지만 아리스토 텔레스가 생각한 진정한 모방은 세 번째 모방이다. 단순한 재현에 그치지 않고 '창조'가 있는 모방, 그렇기 때문에 아리스토텔레스는 '시의 조건은 작품이 실제 모델과 일반인의 관점보다 높아야 한다'[16]고 말했다. 이 말은 플라톤의 질문에 대한 대답으로 볼 수 있다. 즉 진정한 모방은 실제 모델보다 수준이 낮지 않고 따라서 진실과 거리가 있지 않다. 진정한 모방은 오히려 실제 모델보다 수준이 높으며 '진실'을 구현한다.

예술은 감정을 선동한다

플라톤이 두 번째로 지적한 문제점, 즉 예술이 감정을 선동한다는 것은 플라톤이 욕정과 쾌감은 해로운 것이고 사람의 이성을 파괴한다고 믿었기 때문이다. 그러나 아리스토텔레스는 쾌감을 추구하는 것은 인간의 본성이라고 생각했다. 쾌감은 악이 아니라 정상적인 현상이기 때문에 억누르지 말아야 한다고 믿었다. 문학 예술은 사람들에게 쾌감을 주고 미감을 만족시켜주어야 하며 이는 사회에 해롭기는커녕 오히려 인류의 건강하고 조화로운 발전을 촉진할 수 있다고 생각한 것이다. 그에 반해 플라톤은 예술은 인간의 욕정에 영합하고 가장 비열하고 악랄한 정서를 만족시켜주기 때문에 예술이 가져다주는 쾌감은 미풍양속을 해친다고 믿었다. 예를 들면 비극은 관객들에게 쾌감을 주기 위해 불행이 닥

첐을 때 통곡하고 호소하는 경향을 극대화한다. 그는 이런 '감상'과 '연민'이 자연적인 경향이라고 생각했다. 비극은 바로 타인의 불행을 통해 자신의 연민을 충족시키는 것이고 그러다 자신에게 진짜 불행이 닥쳤을 때는 연민이 이성으로 통제가 되지 않으며 평정심을 잃고 침착하지도 용감하지도 않게 된다. 아리스토텔레스는 이런 관점에 반대하며 비극의 목적은 바로 사람들의 '연민'과 '두려움'이라는 두 가지 정서를 이끌어낸 후 '정화'(카타르시스)하는 것이라고 생각했다. 《시학》에서 그는 이 같은 비극 이론의 '정화설'을 구축했는데 플라톤의 관점에 대한 반박으로 볼 수 있다.

비극 이론

《시학》 제6장에서 아리스토텔레스는 비극을 이렇게 정의했다. "비극은 심각하고 완전하며 일정한 크기가 있는 행동의 모방으로서, 연극의 여러 부분에 따라 여러 형식으로 아름답게 꾸민 언어로 되어 있고 이야기가 아닌 극적 연기의 방식을 취하며 연민과 두려움을 일으켜서 그런 감정들이 카타르시스(정화)를 형성하게 하는 것이다."[17]

이 정의는 비극의 전체적인 형식('형식인': 전체적인 정의 자체)과 매개체('질료인': 언어적 장식), 목적 또는 효용('목적인': 연민과 두려움의 감정을 자아내고 카타르시스 성취)[18]을 언급했다. 여기에 '작용인'은 언급하지 않았는데 그 이유는 비극의 작용인은 바로 창작자

(시인)[19]이기 때문이다. 아리스토텔레스는 비극의 여섯 가지 구성 요소를 제시했다. "하나의 장르로서의 비극이 성립되려면 전체적으로 여섯 가지의 구성 요소가 필요하다. 즉 플롯, 성격, 언어 표현, 사고력, 시각적 장치, 노래 등 여섯 가지이다. 이들 중 둘은 모방의 수단이고 하나는 모방의 방식이며 셋은 모방의 대상이다."[20] 모방의 수단은 언어 표현과 노래를 말하고 모방의 방식은 시각적 장치를 말하며 모방의 대상은 플롯과 성격, 사고력을 말한다. 이 여섯 가지 요소 중에서 가장 중요한 것은 사건들의 조직 즉 플롯이다.

모방론의 연장으로 아리스토텔레스는 비극의 목적은 플롯을 조직하고 행동을 모방하는 것이기 때문에 사람의 성격과 사상의 모방이 아니라 행동의 모방이며 행동을 통해서만이 인물의 성격과 사상을 표현할 수 있다고 주장했다. 그렇다면 어떤 유형의 사람을 모방하는 것일까? 아리스토텔레스는 '희극은 사람들을 보통보다 못나게 그리고 비극은 사람들을 실제보다 더 잘나게 그린다. 이것이 비극과 희극의 차이점이다'[21]라고 생각했다.

플롯에 대해 아리스토텔레스는 시작, 중간, 끝이 있는 완결된 유기적 구조여야 하며 플롯의 설정에 있어 반드시 우연과 비합리적인 부분을 제거해야 한다고 주장했다. 있어도 그만 없어도 그만인, 또는 전체 내용과 관련이 없는 플롯은 삭제해야만 구조가 치밀해진다.

아리스토텔레스가 미학사에서 차지하는 지위를 정리해보자면, 그는 기존의 모든 그리스 미학 사상가의 관점을 통합하여 비판적으로 계승하고 나아가 자신만의 체계를 구축했다. 또한 그의 저서 《시학》은 오늘날까지도 문학예술 이론 영역의 필독서로 꼽히며 후세 학자들에게 심대한 영향을 미치고 있는 등 가히 미학사에서 가장 중요한 사람 중의 한 명이라고 할 수 있겠다.

호라티우스

호라티우스(Horatius, B.C. 65~B.C. 8)는 로마 문학의 황금시대(이른바 아우구스투스 시대)에 태어난 풍자 시인이자 서정 시인으로 베르길리우스 등 대시인들과 같은 시대를 살았다. 미학 관련 주요 저서는 《시론(ars poetica)》이 있는데 독창적인 견해는 많지 않으나 당시 유행하는 문학예술의 신조를 대표했다고 볼 수 있다. 책의 내용은 세 부분으로 나눌 수 있다. 첫 부분은 시의 소재, 구성, 양식, 언어와 운율 그리고 기타 기교적인 문제를 광범위하게 논술했다. 둘째 부분은 시의 유형에 대해 논술했는데 주로 희곡체, 특히 비극을 중심으로 다룬다. 셋째 부분은 인간의 천부적인 재능과 예술 그리고 비평과 수정의 중요성을 언급했다. 이 세 부분은 사상의 단계가 비교적 산만하다. 비록 시는 단계 구성이 중요하다고 거듭 강조하지만 작품의 성격상으로 봤을 때 이론의 탐구

처음 시작하는 미학 공부

라기보다는 창작의 처방에 더 가깝다.

시의 기능 문제에 대한 호라티우스의 관점은 후세에 큰 영향을 끼쳤다. 호라티우스는 시에 교육과 오락의 이중적인 기능이 있다고 주장했는데 그렇게 새로운 관점은 아니지만 기존의 학자들보다 훨씬 더 간결하고 명료하게 정리했다는 데 의미가 있다. '시인의 목적은 사람들에게 깨달음을 주거나 즐겁게 하고 또 즐거운 것과 유익한 것을 결합시키는 데 있다.' 이는 하나의 공식이 되어 훗날 르네상스와 신고전주의 시대의 문학예술 이론가들이 수없이 인용하고 논의했다.

《시론》이 후세에 미친 가장 큰 영향은 바로 고전주의의 초석이 된 것이다. 호라티우스는 솔론과 페이시스트라토스에게 이렇게 권유했다. "반드시 그리스의 규칙을 배워야 하며 한시도 게을리 해서는 안 된다." 이 권유의 말은 신고전주의 운동의 구호가 되었다. 고전 문화의 계승을 강조하는 것은 분명 긍정적인 면이 있지만 비평이 전제되지 않으면 결국 보수에 그치고 만다. 호라티우스가 제기한 교조들에서 이 같은 현상을 볼 수 있다. 우선 호라티우스는 문학예술 작품의 소재 선정에 있어서 '전통을 그대로 따르거나' 독창적인 소재를 선정해도 된다고 인정했지만 이 두 가지 방법 중에서 그래도 기존의 소재를 사용하는 것이 비교적 온당하다고 주장했다.

다음으로 호라티우스는 소재의 처리 방식에 관한 견해도 기본

적으로 보수적이다. 시의 율격조차도 라틴어와 그리스어의 음조 차이가 아주 큰데도 그리스 시의 율격을 라틴어 시에 그대로 적용해야 한다고 주장했다. 대신 시인들이 작품에서 일상생활 속의 어휘를 사용하거나 심지어 새로운 어휘를 만들어 새로운 사물을 표현하는 것은 반대하지 않았다. 그는 그런 새로운 어휘를 '시대의 낙인이 찍힌 어휘'라고 불렀다.

호라티우스는 고전의 모방을 강조했지만 기계적인 모방이나 '단어 하나하나를 그대로 번역'하는 것은 반대했다.

고전주의자들이 생각하는 시의 창작에서 반드시 지켜야 할 점은 무엇인가? 호라티우스는 '적정률(decorum)' 또는 '타당하고 예법에 맞는 것'이라고 말했다. '적정률'이라는 개념은 《시론》에 일관되게 등장하는 주축 중의 하나이다. 이 개념에 따르면 모든 것은 서로 잘 맞아 어울려야만 완벽하게 아름다운 느낌을 준다. 이것은 주로 예술 형식 기교에 대한 요구라고 볼 수 있다. 아리스토텔레스도 《시학》과 《수사학》에서 이 개념을 여러 차례 언급했지만 특별히 강조하지는 않았다. 로마 시기에 이르러 적정률은 문학예술에서 모든 것을 포괄하는 미덕으로 발전했다.

적정률의 개념은 우선 문학예술 작품의 시작과 결말이 서로 잘 어울려서 하나의 유기적인 구조를 형성해야 한다고 강조한다. 유기적인 구조는 아리스토텔레스가 《시학》에서 특별히 강조했던 부분이기도 하지만 작품의 내재적 논리와 구조에 한정하여 언급

처음 시작하는 미학 공부

했다는 점이 다르다. 호라티우스는 이 개념을 인물의 성격으로까지 확대했다. "기존에 다뤄지지 않았던 소재를 무대에 올려 새로운 인물을 창조해내고자 한다면 반드시 그 인물이 작품의 결말에 퇴장할 때 처음 등장할 때처럼 전후가 완전히 일치해야 한다."

'적정률'의 개념에 따라 호라티우스는 희곡 창작의 '법칙'을 정했다. 예를 들면 '극본은 5막이 가장 적절하다', 각 막마다 '네 번째 역할이 나와서 말을 하는 것은 적당치 않다', '추악하고 참혹한 장면은 무대에서 연출하지 않고 구두로 서술한다' 등이 있다. 이 '법칙'들은 대부분 당시 희곡 무대의 실제 경험에서 비롯된 것으로 나름대로 일리가 있지만 호라티우스는 이를 딱딱한 규칙으로 고정시켰다. 이는 서양 희곡의 발전에 때로는 굴레로 작용했다.

《시론》이 서양의 문학과 예술에 미친 영향은 아리스토텔레스의 《시학》에 거의 버금갈 정도이며 때로는 초월하기도 했다. 《시론》을 읽고 평범하고 무미건조하다고 생각한 독자들은 호라티우스가 왜 그렇게 큰 영향력을 미쳤는지 이해가 안 될 수도 있다. 사실 그의 성과는 주로 고전주의의 초석을 마련했다는 데 있다. 그는 자신이 이해한 고전의 가장 훌륭한 품질과 경험 및 교훈을 정리하여 매우 간단하면서도 의미심장한 언어로 400여 줄 분량의 '짧은 시'에 새겨 넣었다. 이를 통해 유럽의 문학예술이 가야 할 길, 즉 격조는 높지 않지만 친근하고 쉽게 접근할 수 있는 길을 제시했다. 이는 결코 쉬운 일이 아니며 그의 성공 또한 절대

요행이 아니다.

플로티노스

플로티노스(Plotinos, 204~270)는 고대와 중세의 경계에 있는 사람이다. 그는 신(新)플라톤학파의 창시자이자 중세 신비주의적 철학의 창시자이며 미학사상 최초로 미와 예술을 하나로 연결시킨 사람이다. 그의 제자인 포르피리오스(Porphyrios)는 스승의 저서 54편을 체계적으로 편집하였는데 총 6권으로 이루어졌고 각 권마다 9장(章)으로 되어 있어 엔네아데스(Enneades)라고 이름을 붙였다('엔네아데스'란 '9'를 의미하는 그리스어 '엔네아스'의 복수형이다 - 옮긴이). 미학과 관련된 논술은 1권 제6장의 〈미(美)에 관하여〉와 5권 제8장의 〈정신의 아름다움에 관하여〉에 집중되어 있다.

그의 핵심 사상은 바로 '유출론(Emanation)'이다. 즉 궁극적인 근원인 '일자(一者, The One)'에서 우주의 모든 것이 흘러 나왔고 그 일자가 바로 '신(神)'이라는 것이다. 신은 태양처럼 사방에 찬연한 빛을 뿌리며 세상 모든 존재의 탄생은 다 일자 또는 신의 빛이 유출된 결과물이다. 그러나 신은 이런 유출로 말미암아 빛이 감소되거나 약화되지 않는다. 플로티노스의 이 같은 유출론은 기독교의 창조론과는 또 다르다.

유출론은 일자로부터의 최초의 유출물을 '지성(nous)'이라고 기

술했는데 그것은 시간과 공간 속에 존재하지 않는 초감각적인 존재이다. 순수한 이성, 정신 또는 사상으로 플라톤의 이데아와 유사하다. 그다음에 '지성'으로부터 '영혼'이 유출되는데 구체적인 형체가 없고 분해할 수도 없으며 감각과 지성의 접촉점에 있다. 영혼은 또 개인의 존재 속에서 개체의 영혼을 유출한다. 마지막 유출물은 바로 물질인데 공간상의 규정도 없고 아무런 실체도 없다. 물질의 가장 큰 기능은 '형식'의 규정을 받아들여 개별적인 사물이 되는 것이다. 마치 거울과 같이 지성이 거울에 비쳐서 거울 속에 온갖 사물과 현상이 나타나는 것이다. 플로티노스는 피타고라스 학파의 주장을 받아들여 물질은 '악의 근원'이고 일자는 선(善)의 원천이며 물질은 '선의 결핍'과 같기 때문에 추악하고 암흑한 것이라고 주장했다.[22]

플로티노스는 이 같은 유출론의 철학 이론을 미학에 적용했다.[23] 그는 아름다움은 주로 시각에 의존하며 시가와 음악의 경우에는 청각에 의존하지만 점차 감각의 세계에서 마음의 세계로 상승한다고 주장했다. 그래서 아름다운 생활, 아름다운 행위, 아름다운 성격, 아름다운 학문 그리고 도덕성의 아름다움 등이 존재하는 것이다. 여기에서 플라톤의 《향연》의 그림자를 찾아볼 수 있다.

'아름다움은 조화와 비례에서 비롯된다'는 피타고라스학파의 주장에 대해 플로티노스는 다른 견해를 내놓았다. 그는 균형이

아름다움을 만든다는 관점에 동의하지 않았다. 만약에 그렇다면 아름다움은 복잡한 대상에서만 나타나고 개별적인 색깔과 소리에서는 나타날 수 없다. 예를 들면 태양, 황금, 번개, 빛 등과 같은 단순한 사물의 아름다움은 있을 수 없다. 사람의 얼굴을 예로 들면, 얼굴의 균형은 늘 그대로지만 어떨 때는 아름다워 보이고 어떨 때는 아름다워 보이지 않는다. 표정 때문에 그렇게 보일 수가 있는데 표정은 마음속으로부터 우러나는 것이다. 그렇기 때문에 아름다움과 균형은 같은 것으로 볼 수가 없다.

플로티노스는 최고의 아름다움은 눈에 보이지 않으며 감각기관이 아닌 영혼을 통해서 볼 수 있다고 주장했다. 아름다움의 극치를 찾아가는 과정에서 영혼은 상층 세계로 올라가고 감각은 하층 세계에 남아 있다. 그 이유는 아름다운 것들은 모두 이념(이데아)에서 비롯되기 때문이며 이념은 사고력(지성)의 결과물이기 때문이다. 아름다움은 첫눈에 바로 느껴지는 것이며 영혼이 즉시 아름답다는 판단을 내리고 '서로 마음이 통한 듯' 두 팔을 벌려 환영한다. 반대로 추악한 것을 만나게 되면 영혼은 그것을 거부하고 내친다.

5권의 일부 내용에서 플로티노스는 예술에 대한 견해를 논술했다.[24] 그는 만약에 자연을 모방했다는 이유로 예술을 낮게 보는 사람이 있다면 자연 역시 모방의 결과물이라고 알려줘야 한다고 주장했다. 또한 예술은 눈에 보이는 것 외에도 자연의 사물에서

생성되는 이념(이데아)까지도 모방할 수 있다. 많은 예술 작품이 예술의 독창성에 의해 탄생한다. 왜냐하면 예술 자체의 아름다움이 사물의 결함을 메워줄 수 있기 때문이다. 플라톤의 이론과 확연하게 다른 부분이다. 플라톤이 예술을 낮게 평가한 것은 예술이 현실 세계(감성 세계)를 모방한 환영의 환영이라고 생각했기 때문이다. 이와 달리 플로티노스는 예술이 이데아와 본질을 모방하기 때문에 사물 본래의 결함까지도 메워줄 수 있다고 믿었다.

중세 미학

서기 476년에 서로마제국이 멸망하면서부터 1543년에 동로마 제국이 멸망하기까지 약 천 년의 시간을 중세 시기라고 한다. 중세 시기의 서유럽은 로마의 기독교가 최고의 지위를 차지했고 부와 권력을 독점했다. 일반적으로 중세 시기의 문화는 기독교 문화이고 많은 문제를 종교적 관점으로 바라보았으며 모든 학문이 다 신학의 일부분이 되었다. 미학도 예외는 아니었고 이로써 새로운 발전의 단계에 접어들었다. 신학에 편입된 미학에서는 '하느님이 최고의 아름다움'이었다. 자연은 하느님이 창조한 것이고 예술은 인간이 창조한 것이기 때문에 중세 철학자들은 자연을 중요시하고 예술 작품을 폄하했다. 따라서 예술은 중세 미학의 대상이 아니었다. 중세 미학의 이론은 플라톤의 철학, 신플라톤주의 플로티노스의 철학, 기독교 교의의 상호 융합(아우구스티누스를 중심으로)을 토대로 하고 나중에 아리스토텔레스의 철학(예를 들면 토

처음 시작하는 미학 공부

마스 아퀴나스)까지 추가되었다. 중세의 미학 사상은 반드시 신학 아래에 편입되어야 하지만 앞서 말한 몇 가지 이론의 융합, 그리고 제시한 일부 미학적 개념과 문제들은 근대 미학에 중대한 영향을 끼쳤기 때문에 중세 미학을 절대 간과해서는 안 된다.

아우구스티누스

아우구스티누스(St. Augustinus, 354~430)는 기독교에 정착하기 전에 그리스 로마의 고전문학에 대해 깊이 있는 연구를 했었다. 문학과 수사학을 가르쳤고 〈미와 적합성에 관하여〉라는 제목의 미학 관련 논문을 저술하기도 했는데 아쉽게도 원고는 이미 실전됐다. 기독교에 정착한 후 아우구스티누스는 기독교 경전 연구에 몰두함과 동시에 플라톤에 대한 연구도 멈추지 않았다. 그의 미학 관련 논술은 대부분 자신의 자서전인 《고백록》과 신학 저서에 들어 있다.

아우구스티누스는 미를 '통일성'과 '조화'라고 정의했고 사물의 아름다움은 '각 부분들의 적당한 비례에 즐거움을 주는 색채를 더한 것'이라고 정의했다. 전자는 아리스토텔레스의 이론, 후자는 키케로의 이론에서 비롯됐는데 아우구스티누스는 이 두 가지 정의를 신학 속에 포함시켜서 사람을 즐겁게 해주는 그런 통일성과 조화는 대상 자체의 성질이 아니라 신이 내린 낙인이라고 주장했

다. 조화가 아름다운 것은 유한한 사물이 하느님의 통일성에 도달할 수 있음을 대표하기 때문이다. 그러나 잡다한 성질이 섞여 있기 때문에 하느님의 통일성보다는 순수하지 못하고 완벽하지 못하다. 이 같은 이론은 기본적으로 '감성 사물의 상대적 미는 이데아의 절대적 미에 못 미친다'는 플라톤의 영향을 받은 것이다.

아우구스티누스는 플라톤을 통해 피타고라스학파의 이론도 흡수하여 '수'를 절대화, 신비화시켰다. 현실 세계는 마치 하느님이 수학의 원칙에 따라 창조해낸 것과 같아서 통일성, 조화 그리고 질서가 나타난다는 것이다. '수'는 곧 통일성이기 때문에 미의 기본 요소는 바로 '수'이다. 이처럼 수의 관계에서 아름다움을 찾는 관점은 위로는 피타고라스학파의 황금 비율 이론을 계승했고 아래로는 다빈치, 미켈란젤로, 호가스 등 예술 대가들이 미의 선형에 대한 수량 공식을 얻어내는 데 영향을 끼쳤다. 피보나치와 경험주의 미학파의 미의 형상에 대한 실험과 측정을 통해 미학 발전에서 줄곧 큰 영향력을 유지했다. 그것의 기본적인 출발점은 바로 형식주의이다.

아우구스티누스의 미학 이론 중에는 또 한 가지 독특한 점이 있는데 바로 추함에 관한 문제이다. 그는 아름다움은 절대적이지만 추함은 절대적이지 않다고 주장했다. 추함은 상대적이고 고립적으로 볼 때는 추하지만 전체 속에서 볼 때는 오히려 전체의 아름다움을 돋보이게 받쳐준다고 생각했다. 하지만 잘 어울리는 정신

처음 시작하는 미학 공부

을 갖추지 못하면 고립된 부분만 드러나고 전체의 조화는 보이지 않아서 어떤 부분이 추하다 내지는 모두 추하다고 느끼게 된다. 훗날 라이프니츠와 볼프 같은 학자들도 유사한 견해를 내놓았으며 추악함이 아름다움을 돋보이게 하는 것은 '시계공' 하느님의 지혜라고 주장했다.

토마스 아퀴나스

토마스 아퀴나스(St. Thomas Aquinas, 1226~1274)는 기독교인들이 공인하는 가장 위대한 신학자이며 그의 미학 사상은 《신학 대전(Summa Theologica)》의 곳곳에 산재해 있다. 토마스 아퀴나스의 기본적인 출발점은 아우구스티누스와 마찬가지로 플로티노스의 신플라톤주의를 신학에 적용했다. 다른 점이라면 이와 동시에 아리스토텔레스의 이론에도 영향을 받았다는 것이다.

《신학 대전》에 나오는 글을 인용하여 토마스 아퀴나스의 사상을 분석해보자.

(1) 미는 세 가지 조건을 충족할 것을 요구한다. 첫째는 사물의 완전성이다. 결함이 있는 것은 그래서 추하다. 둘째는 적절한 비례 혹은 조화이다. 셋째는 명료성이다. 그래서 빛나는 색채를 지닌 대상을 아름답다고 하는 것이다.

(2) 인체의 미는 각 구성 부분들이 비례에 맞는 형태를 이루고 일정한 색의 광채를 갖추는 데 있다.

(3) 미와 선(善)은 그 주체에 있어서 같은 것이다. 그것은 이 둘이 다 같이 사물에 즉 형상에 근거하고 있기 때문이며 이 때문에 선은 미로서 찬양된다. 그러나 이 둘은 개념상 서로 다르다. 그것은 선은 고유하게 욕구와 관련되기 때문이다. 사실 선은 모든 것이 욕구하는 것이므로 목적의 이유를 갖는다. 욕구는 사물에 대한 어떤 운동과 같은 것이기 때문이다. 그런데 미는 인식 능력에 관한 것이며 시각을 즐겁게 하는 것이 미라고 불린다. 따라서 미는 있어야 할 균형에 성립된다. 그 이유는 감각은 있어야 할 균형을 갖고 있는 사물을 자기와 비슷한 것으로 즐거워하기 때문이다. 그것은 감각도 일종의 비례(균형)이며 모든 인식 능력도 그런 것이기 때문이다. 또 인식은 유사화(類似化)를 통해 이루어지며 유사 형상(形相)에 관련되기 때문에 미는 본래적으로 형상인의 이유〔性格〕에 속한다.

(4) 미와 선은 일치하지만 여전히 차이가 있다. 선은 '모든 것이 욕구하는 것'이기 때문에 이 정의를 통해 선은 욕구를 만족시켜야 한다는 것을 알 수 있다. 하지만 미의 정의에 따르면 미를 보거나 인식하는 것은 그 자체로서 사람에게 만족을 준다. 그렇기 때문에 미와 가장 밀접한 관계를 가진 감각

기관은 시각과 청각으로서 모두 인식과 가장 밀접한, 이성을 위해 복무하는 감각기관이다. 우리는 광경이나 소리가 아름답다고 말하고 '아름답다'는 형용사를 다른 감각기관(예를 들면 미각과 후각)의 대상에 사용하지 않는다. 이로부터 알 수 있듯이 미가 우리의 인식 기관에 제공하는 것은 어떤 질서가 보이는 것, 선 이외에 그리고 선의 위에 있는 것이다. 여하튼 무릇 욕구를 만족시키기 위한 것은 선이고 인식만으로도 사람을 유쾌하게 하는 것은 미이다.

(1)과 (2)를 보면 첫째, 아퀴나스는 미의 세 가지 기준을 완전성, 조화, 명료성이라고 주장했는데 이는 모두 형식적 요소이다. 아우구스티누스의 관점과 거의 일치한다. 하지만 아퀴나스는 또 미는 형상인의 범주에 속한다고 말했는데 이는 아리스토텔레스의 4요인을 바탕으로 미를 분석한 것이다. 중세의 학자들은 대부분 미의 본질은 형식이라고 생각했고 내용과 의미를 결합시켜 미를 논한 사람은 매우 적었다. 나중에 칸트도 이 점에서는 같은 견해를 보였다. 그 외에도 칸트가 미감에서 '각 감각기관의 기능이 조화롭게 작용을 발휘한다'고 한 견해는 아퀴나스의 미학 사상에서 일찍이 실마리를 보인다. 둘째, 미의 세 가지 기준 중에서 완전성과 조화는 그리스 이래의 미학자들이 줄곧 강조해온 것이다. 그러나 명료성은 아퀴나스가 키케로와 아우구스티누스가 언급한

색깔을 결합하여 별도로 제기한 개념이다. (그는 광휘, 빛, 번쩍임 등 여러 동의어를 사용했다.) 이 개념에서 그는 미를 신의 특성으로 귀납했다. 그는 명료성에 대해 이렇게 정의를 내렸다. "어떤 사물(예술 작품 또는 자연 사물)의 형식이 빛을 내뿜어 그의 완벽한 형식과 질서의 모든 풍부성이 마음에 나타나게 되는 것이다." 그렇다면 이런 광휘는 어디서 올까? 신은 살아 있는 빛이고 세상의 모든 아름다운 사물은 바로 이런 살아 있는 빛의 반영이기 때문에 사물의 유한적인 미에서 신의 절대미를 어렴풋이 엿볼 수 있다.

(3)과 (4)에서는 다음과 같은 점에 주목해야 한다.

첫째, '무릇 눈에 보이자마자 사람을 유쾌하게 하는 것이야말로 아름다운 것이다'라는 정의는 미가 감성적이고 직접적이며 망설이지 않는 것이며 내용과 관련 없고 형식과만 관련 있는 것임을 뜻한다. 미의 감성적, 직접성을 강조하는 관점은 칸트와 크로체의 주관관념론에서 한층 더 발전한다. '미는 개념이 아닌 형식'이라는 이 같은 견해는 '예술 직관설'의 맹아이다.

둘째, 미와 선의 일치를 주장함과 동시에 아퀴나스는 미와 선의 다름도 주장했다. 선은 욕구의 대상이고 욕구가 추구하는 대상은 즉시 도달할 수 있는 것이 아니다. 이와 달리 미는 인식의 대상이고 인식되자마자 곧바로 미감이 만족되며 대상에 욕구가 생기지 않는다. 다시 말해 미는 외적의 간접적인 실용 목적이 없다. 칸트의 '미감은 이해관계가 아니다'라는 관점의 선구자이기도 하다.

마지막으로 아퀴나스는 왜 시각과 청각만을 미감의 감각기관이라고 했을까? 이유는 두 가지이다. 첫째, 시각과 청각은 '인식과 가장 밀접한 관계'에 있고 '이성을 위해 복무'한다. 미감은 인식의 활동이고 미각과 후각 같은 기타 감각기관은 욕망의 만족과 관련이 있다. 둘째, 미는 '형식인'의 범주에 속하고 형식은 시각과 청각을 통해서만 느낄 수 있다. 여기서 중요한 것은 이는 미감과 일반 쾌감의 차이를 찾고자 한 최초의 시도였으며 시각과 청각을 전문적인 미감 기관으로 확정한 것은 후세의 미학에도 일정한 영향을 미쳤다.

결론적으로 토마스 아퀴나스는 중세 철학을 집대성한 철학자이자 스콜라철학의 대표적인 인물로서 위로는 플라톤의 신비주의를 계승하고 아래로는 칸트의 주관관념론과 형식주의 미학에 계몽적인 역할을 했다. 그의 중요성은 이루 말할 수 없으며 미학사의 변천을 이해하는 데 절대로 빼놓을 수 없는 인물이다.

확장 읽기

1. 《소피의 세계》(개정판), 요슈타인 가아더 지음, 장영은 옮김, 현암사, 2015. 미학사 이론의 입문서이다. 대다수 미학자들의 미학 이론이 보통 자신의 철학 체계 중의 일부분인 점을 감안할 때 이 책은 미학사의 기초적인 이론을 소개한 철학사 소설이라고 할 수 있다. 미학을 배우고 싶지만 철학 기초가 없다면 서양 철학사를 쉽고 빠르게 파악할 수 있는 좋은 입문서가 될 것이다.

2. 《시학》, 아리스토텔레스 지음. 이 책은 번역본이 여럿이다. 버전에 상관없이 먼저 10장, 11장의 '급전'과 '발견' 부분을 읽고 그다음에 영화 또는 드라마 한 편을 골라 보면서 이 두 가지 개념으로 줄거리 내용을 분석해보기 바란다.

추천 영화

〈헤드윅(Hedwig and the Angry Inch)〉(2000). 동독 출신의 소년 한셀(Hansel)이 사랑을 위해 성 전환 수술을 받지만 애인에게 버림받고 미국으로 건너가 록밴드를 결성해 자신의 정체성을 찾아간다는 내용이다. 플라톤의 《향연》 속 '반쪽'의 이야기를 직접 언급했으며 특히 영화의 주제곡 '사랑의 기원(the Origin of Love)'은 가사나 뮤직비디오가 플라톤의 《향연》과 같이 볼만하다.

1. 미의 학문으로서 미학의 연구 주제에는 아름다움, 추악함, 숭고함(웅장하고 아름다움), 미적 경험 등이 포함된다. 감각의 학문으로서 미학의 연구 주제에는 예술, 미적 경험, 기타 감성적 활동 등이 포함된다.

2. 미학이 예술철학과 같은지 여부를 떠나 적어도 예술의 아름다움은 두 학문의 공동의 연구 주제이다. 자연의 아름다움이 자연적 사물이 표현하는 아름다움이라면 예술의 아름다움은 인간 행위의 힘을 통해 여러 가지 예술 활동에서 드러나는 아름다움이다.

3. 미학의 연구 주제는 미학자 개개인 또는 미학 학파들이 미학 저서를 통해 제기한다. 그렇기 때문에 주요 미학자와 학파, 저서 등을 파악하는 것은 미학이라는 학문을 이해하는 데 반드시 필요한 일이다.

4. 초기 그리스 미학의 주요 구성 부분은 자연철학이었다면 데모크리토스와 소피스트 때부터 미학은 자연철학에서 점차 사회문제로 중심이 옮겨갔다. 소크라테스는 미와 효용을 연결시켜서 아름다운 것은 반드시 쓸모 있는 것이고 미를 판단하는 기준은 바로 효용이며 쓸모 있는 것이 아름다운 것이라고 주장했다.

5. 플라톤의 미학 사상은 세 가지로 정리할 수 있다. 1) 예술과 진실의 관계: 예술과 진실 사이에는 거리가 있다. 2) 예술의 교육 기능: 감정을 선동하고 나쁜 본보기를 제공한다. 3) 문학예술 창작의 원동력: 영감

6. 아리스토텔레스는 기존의 모든 그리스 미학 사상가의 관점을 통합하여

비판적으로 계승하고 나아가 자신만의 체계를 구축했다. 또한 그의 저서 《시학》은 오늘날까지도 문학예술 이론 영역의 필독서로 꼽히며 후세에 심대한 영향을 미치는 등 미학사에서 가장 중요한 사람 중의 한 명이라고 할 수 있겠다.

7. 호라티우스의 성과는 주로 고전주의의 초석을 마련했다는 데 있다. 그는 자신이 이해한 고전의 가장 훌륭한 품질과 경험 및 교훈을 정리하여 간단 하면서도 의미심장한 언어로 400여 줄 분량의 '짧은 시'에 새겨 넣었다. 이를 통해 유럽의 문학예술이 가야 할 길, 즉 격조는 높지 않지만 친근하고 쉽게 접근할 수 있는 길을 제시했다.

8. 플로티노스는 고대와 중세의 경계에 있는 사람이다. 그는 신(新)플라톤 학파의 창시자이자 중세 신비주의적 철학의 창시자이며 미학사상 최초로 미와 예술을 하나로 연결시킨 사람이다.

9. 아우구스티누스는 미를 '통일성'과 '조화'라고 정의했고, 사물의 아름다 움은 '각 부분들의 적당한 비례에 즐거움을 주는 색채를 더한 것'이라고 정의했다. 아우구스티누스는 이 두 가지 정의를 신학 속에 포함시켜서 사 람을 즐겁게 해주는 그런 통일성과 조화는 대상 자체의 성질이 아니라 신 이 내린 낙인이라고 주장했다.

10. 토마스 아퀴나스는 중세 철학을 집대성한 철학자이자 스콜라철학의 대 표적인 인물로서 위로는 플라톤의 신비주의를 계승하고 아래로는 칸트 의 주관관념론과 형식주의 미학에 계몽적인 역할을 했다. 그의 중요성 은 이루 말할 수 없으며 미학사의 변천을 이해하는 데 절대로 빼놓을 수 없는 인물이다.

• Day 03 •

Wednesday

근대 미학과 현대 미학, 후현대 미학[1]
—미학은 어떠한 발전과 변화를 겪었는가?

서양의 미학에는 1705년에 바움가르텐이 '미학'(감성학)이라는 학과를
창립하면서부터 시작되어 칸트, 슐레겔, 쇼펜하우어, 니체를 거쳐 베르그송,
크로체에 이르기까지 모두 일맥상통하는 지배적 사상이 있었다. 바로 미는 오직
감성과 관련이 있다는 관점이다. 이 같은 풍조 속에서도 헤겔은 굴하지 않고
꿋꿋하게 이성을 예술의 가장 중요한 위치로 올려놓았다. 헤겔은 예술에서의 사상의
중요성을 강조함과 동시에 또 다른 극단, 즉 예술의 추상화와 형식화도 반대했다.

미는 그 어떤 언어보다도 유력한 추천서이다.

• 아리스토텔레스 •

근대 미학

오늘은 Day 2의 내용을 계속 이어서 보겠다. 서양의 미학은 중세를 거쳐 근대와 현대에 진입하게 된다. 여기서 말하는 '근대'는 1453년 이후부터 1914년까지, 즉 15세기에서 20세기 초까지의 기간을 가리킨다. 그리고 현대와 후현대는 1914년부터 지금까지의 기간을 가리킨다. 여기서 반드시 주의해야 할 점은 현대와 후현대의 구분은 시간상 구분이라기보다는 양식의 구분이라고 볼 수 있다.[2]

르네상스(문예부흥)

르네상스는 중세에서 근대로 진입하는 핵심이다. 이탈리아에서 시작된 르네상스는 점차 북쪽으로 전파되어 마침내 유럽 전역을 휩쓸었다. 북방의 여러 나라에서는 종교개혁 또는 개신교 운동으로 발전했다. 르네상스는 16세기에 절정을 이루었지만 이미

13세기부터 이탈리아에서 태동하기 시작했다. 이탈리아 문학의 창시자로 꼽히는 단테, 페트라르카, 보카치오 등은 모두 르네상스 운동의 선구자들이다. 르네상스는 훗날 모든 정치 운동과 문화 운동에 영향을 끼쳤으며 오늘날까지도 생생하게 존재한다.

르네상스는 글자 그대로 그리스 로마의 고전 문학예술을 재생·부활시키는 것[3]이다. 그러나 이 명칭은 그 위대한 운동을 전면적으로 개괄하기에는 역부족이다. 우선, 르네상스는 그리스 로마 문화의 재생일 뿐만 아니라 많은 외래문화의 영향도 받았기 때문에 그리스 로마 문화의 재생만으로 보는 것은 적절치 않다. 둘째, 서양에서는 르네상스를 '고전 학술의 재생'이라고 해석하는 데 비해 중국에서는 '학술' 대신 '문예'라는 용어를 사용했기 때문에 쉽게 오해를 일으킬 수 있다. 르네상스는 정신문화적인 측면에서 볼 때 문학예술뿐만 아니라 자연과학까지도 포함한다.[4]

르네상스 시기는 '거인의 시대'라고 불리지만 미학과 문학예술 이론 분야에서는 '거인'이 많지 않았으며 대략 다음과 같이 간략하게 서술할 수 있다.

문학예술 이론은 작품 창작이라는 실천 측면에서의 큰 성과가 바탕이 되어 300년 동안 크게 발전했다. 상공업의 발전은 자연과학의 발전을 촉진했고 르네상스 시대에 경험과 이성이라는 두 가지 사상적 무기를 가져다주었다. 유럽의 철학 사상은 17세기 이후부터 이성주의와 경험주의의 양대 학파가 출현했는데 르네상

스 시대에는 이성과 경험이 하나로 통일되어 있었다.

다른 한편으로 중세 시대 교회 신권 문화에 대한 비판으로 말미암아 르네상스 시대의 사상가들은 인도(인간 중심, 인문)주의의 문화를 형성해야만 했는데, 그리스 로마의 고전 문화가 바로 세속적인 인도주의 문화였다. 그래서 학자들은 고전 문화의 유산을 계승하는 데 고대의 사상을 어느 수준까지 받아들일 것인지, 자신만의 체계는 어느 수준까지 구축할 것인지 등을 고민해야 했다. 일부 미학 문제에 대한 이탈리아 인문주의자들의 태도는 복잡하다 못해 모순적이었다. 문학예술과 현실의 관계에 대해 자연과학의 영향을 받은 그들은 예술은 자연에 대한 모방이라는 전통을 고수했지만, 예술이 자연을 이상화해야 한다는 관점에 대해서는 견해가 달랐다. 또한 문학예술의 사회적 기능에 대해 일부에서는 문학예술을 사람들을 즐겁게 하는 오락적 기능에 국한시켰는데, 대다수 학자들은 '사람들에게 깨달음을 주거나 즐겁게 한다'는 호라티우스의 이론을 굳게 믿었다. 마지막으로 '문학예술(미)의 기준'에 대해 당시 사람들은 대부분 인간성의 보편성, 각 시대와 민족이 좋아하고 싫어하는 것이 거의 일치한다는 점을 강조했다. 이처럼 '절대적 미'와 '보편적 기준'의 관점이 주류를 이루었지만 점차 '상대적 미'와 '상대적 기준'의 관점도 생겨나기 시작했다.

프랑스 이성주의 미학과 신고전주의 미학

르네상스는 이탈리아에서 16세기 말, 17세기 초에 점차 쇠퇴했고 그 후 서양 문화의 중심과 지도적 위치는 프랑스로 옮겨갔다. 프랑스는 17세기에 신고전주의 운동을 이끌었고 18세기에 계몽운동을 이끌었다.

데카르트의 이성주의 미학

프랑스 신고전주의 미학은 이성주의 철학에 초석을 둔다. 즉 데카르트(René Descartes, 1596~1650) 이성주의 철학[5]의 구현이다. 데카르트의 미학 이론은 아직도 탐구 중이며 완전한 체계가 없다. 그러나 그의 기본적인 사상은 이성주의이며 이는 신고전주의 문학예술의 실천과 이론에 광범위하고도 심대한 영향을 끼쳤다.

부알로의 신고전주의 미학

신고전주의의 입법자와 대변인은 부알로(Nicolas Boileau Despréaux, 1636~1711)이며 그의 저서인 《시법(L'art poétique)》을 바이블로 삼았다. 데카르트 이성주의의 영향을 받은 부알로는 《시법》의 첫 장에서 바로 '이성을 사랑하라. 당신의 글은 이성으로부터 빛과 가치를 얻지 않으면 안 된다'고 말했다. 즉 모든 행위는 이성을 기준으로 해야 하며 문학예술의 아름다움은 오직 이성에서 비롯된다는 것이다. 이성은 보편성과 영구성이 있기 때문

에 아름다움도 반드시 보편적이고 영구적이며 모든 사람이 다 아름답다고 느낀다. 보편성과 영구성을 갖는다면 아름다움은 곧 진리와 다르지 않다. 마치 부알로의 말처럼 "참된 것만큼 아름다운 것은 없고 참됨이 모든 것을 지배해야 하며 우화도 예외는 아니다. 모든 허구 속의 진정한 가상은 오로지 진리를 더욱 눈부시게 하기 위한 것이다". 이처럼 '미'와 동일시되는 '참됨'은 곧 '자연'이다. 부알로는 '자연을 유일한 연구 대상으로 삼아야 한다'고 말했다. 신고전주의자들은 '예술은 자연의 모방'이라는 원칙을 주장했다. 예술은 자연과 동일하고 이성이 그것을 통괄한다고 생각했으며 자연의 보편성과 규칙성을 중요시했다. 그러나 신고전주의자들의 '전형(典型)'에 대한 이해는 호라티우스의 정형화와 유형화의 관점을 벗어나지 못했다.

신고전주의의 기본 신조와 성과

신고전주의에는 두 가지 기본 신조가 있다. 첫째, 문학예술은 영원히 변하지 않는 절대적 기준을 갖는다. 인성(Nature, 즉 자연)은 이성에 부합되는 것이고 이성에 부합되는 것은 반드시 보편성과 영구성을 갖기 때문에 문학예술은 반드시 이런 보편성과 영구성을 표현해야만 동서고금의 한결같은 찬사를 받을 수 있다. 반대로도 마찬가지이다. 둘째, 세월의 검증을 겪은 것이야말로 진정으로 좋은 것이고 로마의 고전들은 이 조건에 부합되기 때문에

배울 가치가 있다. 신고전주의라는 이름 자체가 이미 고전을 계승하는 것이 주요 내용임을 보여준다. 데카르트의 《방법서설》을 믿는 신도로서 신고전주의자들은 고전의 모방과 '규칙'의 개념을 하나로 결합시켰는데 이처럼 규칙을 중요하게 생각하는 것은 내용을 가볍게 보고 형식과 기교를 지나치게 강조하는 그들의 성향과도 관련이 있다.

신구논쟁에서 계몽운동으로의 인도

프랑스 신고전주의의 문학적 성과는 희곡에서 더욱 돋보인다. 따라서 아리스토텔레스가 《시학》에서 제시한 규칙을 금과옥조로 받들지 여부가 유명한 '신구논쟁'의 논제가 되었다. 고대인과 근대인 중에 어느 쪽이 더 우월한가? 부알로를 필두로 하는 고대 옹호론자들은 구세력을 대표하고, 근대 옹호론자들 중에는 신화와 우화 작가인 페로(C. Perrault, 1628~1703)가 주요 대변인으로 나섰다. 주목할 점은 이 논쟁에서 새로운 문학예술 작가들이 배출되었고 그중에서도 걸출한 작가로 생 에브흐몽(St. Evremont, 1610~1703)이 손꼽힌다. 그의 가상한 점은 신고전주의에 부족한 역사의 발전적 관점을 보여줬다는 데 있다. 그는 아리스토텔레스의 《시학》이 비록 좋긴 하나 모든 시대와 민족에 적용하기에는 적절치 않으며 그것을 그대로 모든 새로운 작품의 지침으로 삼는다면 삭족적리(削足適履), 즉 발을 깎아 신발에 맞추는 격이라고

말했다. 그는 시인들에게 이렇게 호소했다. "종교와 정치 기관 그리고 인심과 풍속은 이미 세상을 크게 바꾸어놓았다. 그렇기 때문에 발을 옮겨 새로운 제도 위에 서야만 지금의 추세와 정신에 적응할 수 있다." '발을 옮겨 새로운 제도 위에 서다'라는 말은 신고전주의의 입장에서 떠나라는 뜻으로 계몽운동의 메시지를 은은하게 드러냈다.

영국 경험주의 미학: 데이비드 흄

근대 영국의 미학 사상은 경험주의[6] 철학을 토대로 하는 한편 당시 영국 문학예술의 실천 상황을 반영하기도 한다. 경험주의는 영국의 주류 사상이었기 때문에 내용이 매우 방대하여 여기서는 가장 대표적인 인물인 데이비드 흄(David Hume, 1711~1776)에 대해서만 소개하겠다.

흄은 영국의 경험주의를 집대성한 철학자이다. 그는 영국의 경험주의 철학자들 중에서 문학예술을 가장 좋아하고 미학 문제에도 관심이 많다. 흄은 아리스토텔레스 이후의 비평가들이 문학예술과 미학 문제에 대해 탁상공론만 많을 뿐 성과는 아주 미미하다고 지적하면서 미적 취향에 '철학의 정밀성'이 결여된 점을 그 이유로 꼽았다. 그의 목적은 바로 '철학의 정밀성'을 미학 영역에 적용하는 것이었다. 흄의 저서 중에 미학과 관련된 내용은《인성론》의 일부,《취미 기준론》이 있다.

미의 본질

미의 본질에 대해 흄은 '아름다움은 대상의 속성'이라는 관점을 단호하게 반대했다. 그는 과거의 수많은 형식주의자가 찬송한 원형을 예로 들어 '아름다움'은 대상의 속성이 아니라 어떤 형상이 인간의 마음에서 생성된 효과이며 이런 효과가 나타날 수 있는 이유는 '인간 마음의 특별한 구조' 때문이라고 주장했다. 이 주장은 흄의 기본적인 미학 이론을 요약한 것이라고 볼 수 있다.

미의 본질 문제에서 흄은 미의 유용성을 강조했다. 소크라테스도 이 같은 주장을 한 바 있으며 흄은 그것을 새롭게 해석했다. 여기서 다음과 같은 두 가지에 주목해야 한다. 첫째, 소크라테스와 마찬가지로 흄 역시 이를 통해 미의 상대성을 설명했으며 미는 사람에게만 유용한 것이고 사람들의 이해관계에 따라 이견이 있을 수밖에 없다고 주장했다. 둘째, 흄은 미를 감각기관에서 비롯된 것과 상상에서 비롯된 것으로 구분했다. 감각기관에서 비롯된 미(예를 들면 궁전의 형체와 외형)는 감각기관을 통해 직접 느낀 것으로 대상의 형식에만 국한된다. 그에 비해 상상에서 비롯된 미는 대상의 형식이 불러일으키는 편리성, 유용성 등 개념에 대한 상상에서 비롯되는 것으로 대상의 내용과 의미가 포함된다. 이로부터 알 수 있듯이 흄은 늘 형식보다는 내용을 더 중요하게 생각했다.

유용성과 밀접한 관계가 있는 것이 동정심이다. 동정심은 흄이

주장한 '인간 본성의 구조' 또는 '심리 기능'의 중요한 구성 부분이다. 대상이 즐거움을 일으킬 수 있는 것은 흔히 그것이 인간의 동정심을 충족시켰기 때문이며 반드시 이해관계와 관련이 있는 것은 아니다. 예를 들어 사람들은 열매가 주렁주렁 열린 비옥한 과수원을 보면 자신이 과수원의 주인도 아니고 그 어떤 이득을 나눠 가질 수 없음에도 활발한 상상을 통해 이런 이익들을 경험할 수 있고 어느 정도 과수원 주인과 이런 이익들을 나눠 가질 수도 있다. 이것이 바로 동정심의 응용이다.

흄은 또 동정심을 통해 소위 말하는 균형, 대칭 등의 '형식미'를 설명했는데 이 역시 내용의 의미와 관련된다. "건축학의 규칙을 보면 건물의 기둥은 위가 가늘고 아래가 굵어야만 한다. 그런 형태가 보는 사람에게 안전한 느낌을 주기 때문인데 안전감은 바로 일종의 즐거움이다. 반대로 위가 굵고 아래가 가는 기둥은 보는 사람에게 위험한 느낌을 주는데 이는 즐겁지 않은 감정이다." 이 예를 통해 볼 때 흄이 생각하는 동정심은 사람뿐만 아니라 생명이 없는 사물(예를 들면 기둥)에까지 확대할 수 있다. 위가 가늘고 아래가 굵은 기둥은 안전한 느낌을 주고 위가 굵고 아래가 가는 기둥은 위험한 느낌을 주며 불균형한 형체는 무너진다는 관념을 불러일으키는데 이는 모두 동정심의 영향 때문이다. 먼저 대상이 안전한 또는 위험하거나 무너질 것 같은 상태에 처해 있다는 상상을 하고 다음은 보는 사람이 그런 상상에 따라 즐겁거나 불편한

느낌이 든다. 이는 이미 감정이입설의 초기 형태라고 볼 수 있다.

'동정(sympathy)'은 서양어에서 원래 '연민'과 같은 뜻이 아니라 타인의 입장이 되어 그들의 정신이나 감정을 함께 느끼고 심지어 사람들이 있다고 상상하는 감정이나 활동을 함께 느끼는 것이다. 현대의 일부 미학자들은 이를 '동정심의 상상'이라고 부른다. 동정심 이론은 그 후에도 칸트를 비롯한 수많은 미학자의 사상에서 매우 중요한 지위를 차지했는데 립스 일파의 '감정이입'설과 카를 그로스 일파의 '내적 모방'은 동정심 이론의 변종이다. 흄의 동정심 이론은 미의 사회성 또는 도덕성에 치중하며 형식미의 전통적 관점에 큰 타격을 주었다.

문학예술 역사 발전의 법칙

당시의 일반 영국 미학자들은 역사적 관점이 부족했는데 그에 비해 역사학자였던 흄은 문학예술 작품을 역사적 상황 속에 놓고 분석해야 한다고 주장했다. 이는 당시에 매우 새로운 시도였다. 그는 또 〈문학예술과 과학의 생성과 발전〉이라는 저술을 통해 문학예술 발전의 법칙을 찾고자 시도했다. 그는 다음과 같은 네 가지 법칙을 귀납했다. 첫째, 문학예술은 자유로운 정치체제하에서만 발전을 이룰 수 있다. 둘째, 독립 국가들과 활발한 상업적, 정치적 교류를 유지하는 것이 문학예술의 발전에 유리하다. 셋째, 문학예술은 한 국가에서 정치체제가 서로 다른 국가에 이식할 수

있으며 개방적인 군주국이 문학예술의 발전에 유리하다(공화국 체제는 과학의 발전에 유리하다). 넷째, 문학예술은 한 국가에서 절정에 이른 후 반드시 쇠락하게 된다. 그는 역사적 사례를 들어 자신의 관점을 논증했다.

흄의 관점은 단지 한 시대를 반영한 것(예를 들면 자유를 최우선으로 생각하는 것, 문학예술은 절정에 이른 후 반드시 쇠락한다는 등등)이며 그만의 역사적 한계를 갖고 있다. 하지만 역사적 관점에서 문학예술을 바라보는 것은 어쨌든 당시에 진보적인 영향을 끼쳤다. 이런 면에서 흄은 프랑스 계몽운동의 영향을 어느 정도 받은 것으로 보인다.

영국 경험주의 미학자들은 줄곧 생리학과 심리학의 관점을 중요시했고 상상과 감정, 미감에 대한 연구를 최우선의 자리에 두었으며 '연상'[7]을 통해 심미 활동과 창조 활동을 해석하고 생리적 관점으로 생명의 발전에 유리한지 여부에 따라 아름다움과 추함을 구분하려고 했다. 근대 서양 미학의 발전을 생리학 연구, 특히 심리학 연구의 방향에 치중되도록 유도한 것이다.

영국 경험주의 미학의 가장 큰 문제점은 생리와 심리를 지나치게 강조하고 인간을 사회성이 아닌 동물성으로만 간주했다는 것이다. 미감의 감성과 직접성, 그리고 정욕과 본능의 작용을 지나치게 중요하게 생각했기 때문에 미적 활동의 이성적인 부분을 간과했다.

근대 독일 미학: 계몽운동에서 독일 고전 미학까지

독일의 계몽운동은 신고전주의 운동에서 시작됐다. 프랑스의 신고전주의 운동이 '신구논쟁'으로 시작되고 끝을 맺었다면 독일의 신고전주의 운동도 대대적인 논쟁을 겪었다. 다만 그 논쟁의 중심이 '고대와 근대의 우열'이 아니라 독일 문학예술이 프랑스를 참고로 할 것인가 영국을 참고로 할 것인가를 둘러싸고 벌어졌다. 맹아 중인 낭만주의와 곧 몰락하게 될 신고전주의 간의 싸움이었다고 할 수 있다. 그리고 그 논쟁의 중심에는 고트셰트가 있었다.

고트셰트

고트셰트(Johann Christoph Gottsched, 1700~1766)는 라이프치히 대학의 교수이며 그의 저서《비판적 시학 시론》은 18세기 전반기에 매우 큰 영향을 끼쳤는데 거의 부알로의《시법》의 복사판이었다. 프랑스 신고전주의 문학은 당시의 유럽에서 자타가 공인하는 본보기였고 고트셰트는 그것을 더없이 찬양하고 우러러보았다. 독일 문학이 기존의 거칠고 기괴한 '바로크(baroque)'풍을 벗어나기 위해서는 반드시 프랑스 신고전주의를 독일의 토양에 옮겨 심어야 한다고 생각했다. 그는 부알로를 추앙했고《비판적 시학 시론》을 저술하여 부알로가 토론했던 시의 일반적 원칙 그리고 시의 분류에 관해 논의했으며 시의 모든 유형에 대해 아주 상세한 규칙을 제시했다.

처음 시작하는 미학 공부

부알로의 철학이 데카르트의 이성주의에서 출발했다면 고트셰트의 철학은 데카르트에 독일 철학자 라이프니츠와 볼프의 이성주의를 더한 것에서 출발한다. 즉 문학예술은 기본적으로 이성과 관련된 일이며 이성에 근거하여 일부 규칙만 파악한다면 똑같이 재현할 수 있다는 것이다.

고트셰트의 이 같은 주장은 곧바로 스위스 취리히의 문예비평가 요한 보드머(Bodmer, 1698~1783)와 브라이팅거(Breitinger, 1701~1767)의 반박을 받았고 이를 시작으로 라이프치히파와 취리히파 사이에 대대적인 논쟁이 벌어졌다. 보드머와 브라이팅거는 비록 이성을 부정하지는 않지만 상상력을 더욱 강조했다. 이성과 상상력 중 어느 쪽에 더 치중해야 할까, 이 문제에서 신고전주의와 낭만주의의 의견이 엇갈렸다. 데카르트는 이성을 중요시하고 상상력을 낮게 평가했으며 거의 수학에 대한 요구를 문학예술에 똑같이 적용했고 데카르트의 영향을 받은 부알로는 《시법》에서 상상력에 대해 단 한 번도 언급하지 않았다. 당시 상상력과 예술의 관계에 대한 관심과 연구는 영국 경험주의 학파의 흄, 애디슨 그리고 경험주의의 영향을 받은 이탈리아의 비코, 무라토리 등이 일으켰다. 취리히파는 예술의 상상력과 예술의 이상화를 결합시켰을 뿐만 아니라 상상력의 관점에서 출발하여 시의 경이성을 찬양했다. 그런데 이 시의 경이성은 바로 신고전주의가 가장 혐오하는 것이었다. 고트셰트는 두 학파의 논쟁에 불을 지폈고 보드

머의 '시의 경이성'을 공격했다. 그 후에도 두 학파 사이에는 여러 차례 교전이 있었는데 결국 고트셰트가 참패하고 그의 지지자들이 모두 취리히파로 돌아선 것으로 끝이 났다.

이 논쟁과 그 결과는 시대적 풍조의 변화를 상징한다. 문학예술 자체만으로 놓고 봤을 때 이것은 프랑스의 영향력 우위가 영국의 영향력 우위로, 신고전주의가 낭만주의로 사조가 바뀐 것을 의미한다.

이번 논쟁에서 또 주목할 인물이 한 명 있다. 바로 미학을 독립적인 학과로 설립할 것을 주장하고 '에스테티카'라는 명칭을 지어줌으로써 '미학의 아버지'로 불리게 된 바움가르텐이다. 그는 할레 대학의 교수였다. 할레 대학은 계몽운동 과정에서 독일 라이프니츠파 이성주의 철학의 중심이었고 그곳에서 교편을 잡고 있던 라이프니츠파 학자인 볼프가 그의 계통을 이어받았다. 바움가르텐의 미학 사상을 이해하기 위해서는 먼저 이성주의 철학의 체계, 그중에서도 특히 인식론에 대해 알아야 한다. 독일 이성주의 철학의 대표적인 인물은 라이프니츠와 그의 제자인 볼프이므로 먼저 라이프니츠, 볼프 순서로 소개한 다음 다시 바움가르텐으로 돌아가자.

라이프니츠의 이성주의 미학

라이프니츠(Gottfried Wilhelm Leibniz, 1646~1716)는 독일 이성주

의 철학을 이끈 핵심 인물이다. 그의 이성주의는 데카르트의 전통을 따른다. 라이프니츠는 저서 《신인간지성론》에서 이성주의의의 관점에서 바로크를 비판했다. 그는 인간에게는 선천적으로 타고나고 또 경험보다 앞선 이성적 인식, 일종의 '일반적인 개념'이 있으며 그것은 마치 '사람들의 마음속에 숨겨진 불씨와도 같아서 감각기관의 접촉이 발생하면 뜨겁게 달군 쇠를 두드릴 때처럼 불꽃을 튕기게 된다'고 주장했다. 그는 '연속성'의 원칙(정도가 다른 사물은 낮은 단계에서부터 높은 단계로 점차 상승한 것이며 중간에 간격이 없다)을 인간의 의식에 적용하여 '명석한 인식'이 인식의 최고 단계이고 그 아래에는 '모호한 인식'이 있다고 믿었다. '모호한 인식'은 절반 정도의 의식 또는 무의식에 처한 상태를 말하며 꿈속의 의식이 바로 이런 유형에 속한다. '명석한 인식'은 또 '혼연한 인식'(감성적)과 '판명한 인식'(이성적)으로 나눈다. '판명한 인식'은 논리적 사고를 통해 사물의 부분과 관계를 명확하게 분별하는 것이고 '혼연한 인식'은 사물의 모호한 형상을 인식하는 것으로 인상은 매우 생생할 수 있으나 분석을 거치지 않았기 때문에 각 부분의 관계를 명확하게 분별할 수 없다. 라이프니츠는 이런 '혼연한 인식'을 '작은 지각(les petites perceptions)'이라고도 불렀다. 그는 바다의 파도 소리를 예로 들었다. 파도 소리는 수많은 작은 물결의 소리로 구성된다. '명석한 인식'은 바로 바다의 파도 소리에서 개개의 작은 물결이 부서지는 소리, 그리고 그 소리들의 차이

와 관계를 분별해내는 것이다. 그에 비해 '혼연한 인식'은 전체적인 파도 소리만 분별하는 것으로서 비록 개개의 작은 물결의 소리를 구분해내지 못하지만 이 작은 물결들이 청각에 영향을 준다.

라이프니츠는 미적 취향 또는 감상력은 바로 '혼연한 인식' 또는 '작은 지각'으로 구성되었고 '혼연'하기 때문에 '이유를 충분히 설명할 수 없다'고 주장했다. 가령 화가 등 예술가들은 작품이 좋은지 안 좋은지는 정확히 판단하지만 정작 그 판단의 근거가 무엇이냐고 물으면 대답하지 못한 채 그저 '말로 형언하기 어려운 그 무엇(je ne sais quoi)'이 빠져 있기 때문이라고 말할 뿐이다.

'말로 형언하기 어려운 그 무엇'은 당시에 특히 프랑스에서 미학자들이 입버릇처럼 하던 말이었는데 바로 명확하게 인식하지 못하는 미적 요소를 가리킨다. 이것은 사실 일종의 불가지론(不可知論, agnosticism)이다. 주목할 점은 라이프니츠가 심미적 활동을 감성적 활동에 국한시켜 이성적 활동과 대립시켰다는 것이다.

라이프니츠의 세계관은 그의 저서인 《단자론》에서 제기한 '예정조화설'에서 드러난다. 이 세상은 마치 시계처럼 각 부분 사이, 그리고 부분과 전체 사이의 관계가 정교하고 적절하게 구성되어 항상 조화로운 전체를 이룬다. 그리고 신은 바로 이런 조화를 만들어낸 시계공인 것이다. 모든 존재 가능한 세상 중에서 이 세상이 가장 좋고 미학적 관점에서 보아도 가장 아름답다. 그 이유는 통일성 속의 다양성(variety in unity) 원칙을 가장 완벽하게 보여주

고 있기 때문이다.

볼프의 미학

볼프(Christian Wolff, 1679~1754)는 라이프니츠의 충실한 신도이며 가장 큰 업적은 라이프니츠의 이성주의 철학을 체계화, 통속화시킨 것이다. 그의 미학 사상을 보면 특히 '완전성(perfection)'의 개념을 강조했다. 그는 미에 대해 다음과 같이 정의했다. '쾌감을 생성하기에 적합한 성질 또는 쉽게 드러나는 완전함'이며, '사람들의 쾌감을 불러일으키는 사물의 완전성에서 아름다움이 비롯된다'. 이 같은 정의는 객관 사물의 완전성과 그것에서 주관적으로 생성되는 쾌감의 효과를 미의 두 가지 기본 조건으로 보았다.

바움가르텐

바움가르텐은 볼프에 이어 라이프니츠의 이성주의 철학을 한층 더 체계화했다. 그는 인간의 심리 활동을 이성, 감성, 의지로 구분하고 이성을 연구하는 분야는 논리학, 의지를 연구하는 분야는 윤리학이 있는데 감성 즉 '혼연한' 감성적 인식을 연구하는 학과는 없다고 지적했다. 이에 그는 '에스테티카(aesthetica)'라는 새로운 학과를 설립할 것을 제안했는데 이 용어의 그리스어 어원을 따르면 '감성학'이라는 뜻이다. 이로부터 알 수 있듯이 이 새로운 학문은 논리학과 대립되는 일종의 인식론으로서 제기되었다. 라

이프니츠의 '명석한 인식'은 다시 '판명한 인식'(이성적 인식)과 '혼연한 인식'(감성적 인식)으로 구분되는데 바움가르텐은 전자를 논리학, 후자를 미학의 영역으로 귀납했다. 바움가르텐은 1735년에 《시에 관한 몇 가지 철학적 성찰》이라는 저서에서 독립된 학문으로서의 미학의 필요성을 제기했고 1750년에 정식으로 감성적 인식을 연구하는 자신의 저서를 '에스테티카(미학)'라고 명명했다. 그 후부터 미학이 새로운 독립적인 학과로 탄생했다.

바움가르텐은 《미학》의 제1장에서 미학의 대상을 감성적 인식의 완전성(그 자체만으로 보는)으로 규정하고 이와 반대로 감성적 인식의 불완전성은 바로 추함이라고 주장했다. 여기서 볼 수 있듯이 미학은 일종의 인식론으로서 제기된 것이며 동시에 예술과 미를 연구하는 학문이다. 이 두 가지 미션이 하나로 결합될 수 있었던 것은 바움가르텐이 라이프니츠의 '혼연한 인식'과 볼프의 '미의 완전성'을 결합시켜 미학을 '감각기관을 통해 인식할 수 있는 완전성'으로 정의했기 때문이다. 완전성은 사물의 속성으로서 이성적으로 인식할 수도 있고 감성적으로 인식할 수도 있다. 이성적으로 인식한 완전성은 예를 들면 수학 공식의 완전성으로 과학에서 연구하는 참[眞]이고 감성적으로 인식한 완전성은 예를 들면 시와 꽃 같은 것으로 미학에서 연구하는 미(美)이다.

'감성적 인식'은 라이프니츠와 볼프의 철학에서 독특한 의미를 갖는다. 그것은 비록 '혼연'하지만 또 '명석'하다. '혼연'하다고 하

는 것은 논리적 분석을 거치지 않았기 때문이고 '명석'하다고 하는 것은 생동감 있는 이미지를 보여주기 때문이다. 이런 감성적 인식을 통해 사물의 완전성이 느껴지면 곧 아름다움이고 불완전성이 느껴지면 곧 추함이다. 비록 감성적 인식이지만 그래도 아름다움과 추함을 판정하는 능력이다. 바움가르텐은 이 같은 판정 능력을 '감성적 판정 능력(judicium sensuum)'이라고 불렀다. 즉 이른바 '미적 취미' 또는 '감상 능력'이다.

바움가르텐은 '예술은 자연을 모방한다'는 전통적인 원칙에 대해서도 다른 관점을 주장한 바 있다. 그는 라이프니츠의 '모든 존재 가능한 세상 중에서 이 세상이 가장 좋다'는 관점을 이어받았다. '가장 좋은 것'은 바로 '가장 완전한 것'이고 가장 많은 다양성을 조화시켜 가장 완전한 통일성을 이루는 것이다. 그렇기 때문에 예술은 자연을 모방해야 한다. 즉 감성적 인식에서 보이는 자연의 완전성을 모방해야 한다. 이런 완전성은 물론 내재적 연계성과 규칙을 갖지만 미학의 관점에서 볼 때 이런 내재적 연계성과 규칙은 이성적 인식을 통해 분석해서 얻는 것이 아니라 감성적 인식이 그것을 하나의 감성적 이미지로 감지하는 것이다. 그렇기 때문에 시에도 진실이 있고 다만 그것이 논리의 진실과 다를 뿐이다. 바움가르텐은 이 같은 시의 진실을 개연적인 진실이라고 보았다. 허위성이 보이지는 않지만 완전히 확신하지는 못하는 그런 사물을 개연적이라고 한다. 따라서 심미적 관점에서 보

이는 진실은 개연성이다. 완전히 확신하지는 못하지만 눈에 띄는 허위성은 보이지 않는 것이다. (《미학》, 제483절)

바움가르텐의 《미학》에는 과연 '새로운 내용'이 있는가? 새로운 내용이라 하면 바로 신고전주의에서 낭만주의로의 변화이다. 이 같은 변화에서 바움가르텐은 죽어가는 사물의 편이 아닌 신생 사물의 편에 섰다. 그는 신고전주의자들이 표방하는 이성 외에도 상상력과 감정을 최우선의 자리에 놓았고 신고전주의자들이 표방하는 보편적 인성과 유형 외에도 개별적 사물의 구체적 형상을 최우선의 자리에 놓았다. 이는 훗날 서양 미학 사상의 발전에 심대한 영향을 끼쳤다.

독일 고전 미학: 칸트에서 헤겔까지

18세기 말에서 19세기 초까지 미학은 독일에서 큰 발전을 이루었다. 칸트부터 시작해서 괴테, 실러, 독일 관념론(피히테, 셸링, 헤겔)에 이르기까지 막강한 관념론 미학 유파가 형성됐다. 미학사에서 '독일 고전 미학'이라고 불리는 이들 유파는 독일고전철학을 이론적 초석으로 하여 서양 미학사에서 중요한 역사적 지위를 차지한다. 이들은 기존의 미학적 경험을 분석하고 정리해 영국의 경험주의와 유럽의 이성주의 미학을 비판적으로 계승하여 엄격하고도 치밀한 미학 사상 체계를 형성했다.

여기서는 가장 영향력 있는 두 철학자, 칸트와 헤겔을 집중적으로 소개하겠다.

칸트

칸트(Immanuel Kant, 1724~1804)는 동프로이센의 수도 쾨니히스베르크에서 태어났다. 1781년에 《순수 이성 비판》을 발표한 데이어 1788년에 《실천 이성 비판》, 1790년에 《판단력 비판》을 발표하여 이른바 3대 비판 철학서를 완성했다. 이 저서들은 철학의 각 영역에서 모두 기념비적인 작품으로 손꼽힌다. 《순수 이성 비판》(우리는 무엇을 알 수 있는가?)은 지식론과 형이상학, 《실천 이성 비판》(우리는 무엇을 해야 하는가?)은 윤리학, 《판단력 비판》(우리는 무엇을 희망할 수 있는가?)은 미학 영역에서 군건한 지위를 차지하고 있다. 《판단력 비판》은 순수이성과 실천이성의 비판 사이에 다리 역할을 하면서 '감상과 판단은 미적 취미이다'라는 미학 문제 등을 토론했다. 여기에서는 칸트의 '숭고함의 분석론'을 집중적으로 살펴보자.

칸트의 숭고

칸트는 취미판단을 '아름다움의 분석'과 '숭고함의 분석'으로 나누었다. 아름다움의 분석에서는 순수한 아름다움에 관한 결론을 얻었는데 기본적으로 아름다움을 대상의 내용과 목적, 작용 등

이 아닌 형식에서 찾는 형식주의였다. 그러나 숭고함의 분석에서는 숭고한 대상은 일반적으로 '형식이 없는 것'이며 특히 숭고함의 도덕성과 이성적 토대를 강조했다. 즉 아름다움의 분석에서 보여줬던 형식주의를 버린 것이다. 그렇기 때문에 칸트는 숭고함을 분석한 후 다시 돌아와서 아름다움을 논할 때 아름다움에 대한 생각이 크게 바뀌었고 아름다움은 형식에서 온다는 기존의 관점에서 '아름다움은 도덕적 관념의 상징이다'로 바뀌었으며 미의 기본적인 요소는 '내용'이라고 생각하게 되었다.

숭고함과 아름다움의 같은 점 및 다른 점

숭고함과 아름다움은 취미판단하의 서로 대립되는 두 가지 개념이면서도 똑같이 취미판단에 속한다는 점에 있어서는 또 같은 점을 보인다. 숭고함과 아름다움은 단지 감각의 만족뿐만이 아니라 명확한 목적과 논리적 개념과 관련이 없으며 모두 주관적인 합목적성(合目的性)을 보여주는데 이런 주관적인 합목적성이 일으키는 쾌감은 필연적이고 보편적으로 도달 가능한 것이다.

그러나 칸트는 숭고함과 아름다움의 다른 점에 더 주목했다. 첫째, 대상을 놓고 볼 때 아름다움은 형식을 대상으로 하고 숭고함은 '형식이 없는 것'을 대상으로 한다. 형식은 제한이 있지만 숭고함이 대상으로 하는 '형식이 없는 것'은 '무한' 또는 '무한정 큰 것'이다. 칸트는 '자연이 주는 숭고함의 개념은 주로 혼돈과 혼란,

거칠고 무질서한 난잡함과 황량함에서 비롯되며 그것이 경외감을 불러일으키는 거대한 크기를 나타내기 때문이다'라고 말했다. 그렇기 때문에 아름다움은 주로 질(質), 숭고함은 주로 양(量)과 관련이 있는 것이다. 둘째, 심리적 반응을 놓고 볼 때 아름다움은 단순한 쾌감이고 숭고함은 불쾌감에서 발생하는 쾌감이다.

숭고의 두 가지 유형: 수학적 숭고와 역학적 숭고

칸트는 숭고함을 수학적 숭고와 역학적 숭고 두 가지 유형으로 나누었다. 수학적 숭고는 대상의 무한한 절대적 크기에서 나오고 역학적 숭고는 두려우면서도 경외감을 불러일으키는 압도적인 힘에서 나온다.

수학적 숭고는 주로 크기와 관련된다. 감각기관으로 포착할 수 있는 크기는 한계가 있지만 실제로 크기는 끝없이 확장할 수 있다. 그러나 감각기관이나 상상력으로는 무한한 크기까지 포착할 수 없다. 수학적 또는 논리적으로 그것을 포착하기 위해서는 반드시 일정한 계량단위를 비교 기준으로 설정하여 사물의 크기를 가늠해야 하는데 이런 척도는 일종의 개념이기 때문에 이는 미적 판단이 아니다. 그에 비해 숭고한 사물의 크기를 미적으로 판단할 때는 '무한히 큰' 또는 '유례없이 큰' 것, 즉 외적인 척도나 개념을 기준으로 비교하지 않고 직접적으로 대상 자체에서 무한히 큰 것을 보기 때문에 그 자체의 무한성이 바로 추측의 기준이 되는 것이다.

칸트는 이 말의 의미를 설명하기 위해 추측 또는 판단 과정에서 두 가지 모순된 심리 활동이 일어난다고 지적했다. 바로 인간의 이성은 대상을 인식할 때 대상의 전체를 볼 것을 요구하는데 숭고한 대상의 압도적인 크기는 인간의 상상력(감성적 인식 능력)의 한계를 훨씬 초월하기 때문에 이성이 요구하는 전체에 도달하지 못한다. 이런 모순은 바로 상상력의 무능 또는 부적응이 마침내 인간이 본래 타고난 '초감성적 감각'(이성 관념)을 깨운 것이다. 간단히 말하자면 감성적 기능(상상력)으로는 숭고한 대상의 전체를 보기에 역부족이기 때문에 이성적 기능이 작용하여 대상 자체에 무한히 큰 것, 이성이 요구하는 전체가 드러나게 한 것이다. 칸트는 또 이성을 인간의 인식 기능의 공통적인 토대라고 가정하고 그렇기 때문에 숭고함은 비록 개인의 주관적인 느낌이지만 필연적이고 보편적으로 도달 가능한 것이라고 주장했다.

두 번째 유형인 역학적 숭고에 관하여 칸트는 그것을 자연계에 국한시켰다. 그가 내린 정의는 다음과 같다.

위력이란 커다란 장애들을 압도하는 능력이다. 강제력은 위력이 그 자신이 위력을 소유한 어떤 것의 저항을 압도하는 경우에 사용된다. 미적 판단에서 우리에 대해 아무런 강제력도 가지지 않는 위력으로 고찰되는 자연은 역학적으로 숭고하다.

처음 시작하는 미학 공부

그렇기 때문에 대상을 놓고 봤을 때 역학적으로 숭고한 사물은 거대한 위력이 있어야 하는 한편 그 거대한 위력이 우리에게 강제력을 갖지 않아야 한다. 주관적 심리 반응을 놓고 봤을 때 역학적 숭고는 그에 상응하는 모순을 보여준다. 한편으로는 거대한 위력을 가짐으로써 '두려움의 대상'이 되고 다른 한편으로는 만약에 대상이 정말 두렵다고 느끼면 그것을 싫어하고 피하려 할 텐데 실제로 우리는 그것을 좋아한다. 그 이유는 대상의 위력이 크지만 우리가 그것에 충분한 저항력이 있고 그에 지배당하지 않을 것이라는 사실을 환기시켜주기 때문이다.

　　이 '또 다른 저항력'은 무엇일까? 그것은 바로 자연의 위력이 인간에게 강제력을 갖지 못하게 하는 인간 이성의 위력, 즉 인간의 용기와 존엄성이다.

　　숭고함은 불쾌감을 매개로 하며 불쾌감이 쾌감으로 바뀌면서 느끼는 감정이다. 두려움과 경외감의 대립 속에서 경외감이 두려움을 극복하고 느끼는 것이 숭고함이기 때문에 경외감은 숭고함의 주요 과정이다. 그런 점에서 칸트는 에드먼드 버크의 숭고함은 쾌감에서 발생한다는 숭고론을 일부 수정했다. 그렇다면 경외감의 대상은 과연 무엇일까? 언뜻 생각하기에는 자연이 대상인 것 같지만 그 속을 들여다보면 사실은 인간의 이성이 자연을 이길 수 있다는 의식이 숨어 있다.

헤겔의 철학 체계와 저서
동그라미를 친 부분이 미학과 관련된 내용이다.

처음 시작하는 미학 공부

헤겔

헤겔(G. W. F. Hegel, 1770~1831)은 방대한 사상 체계를 가진 철학의 거장으로서 유럽의 근대 철학을 거의 총망라했고 철학사적인 관점에서 볼 때 고대의 플라톤과 아리스토텔레스, 근대의 칸트와 피히테, 셸링의 독일고전철학을 계승했다. 그 외에도 철학사와 역사철학 강의를 개설하는 등 전례 없는 최초의 시도를 했다. 그는 평생 동안《정신 현상학》,《논리학》,《엔치클로페디(철학적 백과사전)》,《법철학 강요》등 네 권의 대표 저서를 남겼으며 미학 사상은 주로《정신 현상학》의 '종교' 편 중 '예술 종교' 부분과《엔치클로페디》의 '절대자' 편 중 '예술' 부분, 그리고《미학》[8]에서 잘 드러난다.

헤겔의 철학 체계를 몇 마디로 설명하기란 쉬운 일이 아니지만 짧게 요약하자면 바로 '정신(Geist)'이 자기 인식을 향해 발전하는 과정, 잠재적인 것이 드러나는 과정, 내적인 것이 외적으로 바뀌는 과정, 구체적인 것에서 보편적인 것으로, 그리고 감성적인 것에서 이성적인 것으로 발전하는 과정이다. 그의 미학 역시 이런 맥락에서 이해해야 한다.

미는 이념의 감성적 표현

헤겔의 모든 미학 사상은 '미는 이념의 감성적 표현이다'라는 핵심 사상에서 시작된다. 이념은 최고의 진실이고 플라톤이 말

하는 '이데아'이며 바로 예술의 본질인 내용이다. 내용을 놓고 봤을 때 예술, 종교, 철학은 모두 절대자 또는 '진실'을 표현한다. 셋의 차이점은 단지 표현의 형식이 다르다는 데 있다. 예술은 직접적인 방식, 즉 감성 사물의 구체적인 형상을 통해 절대 정신을 표현하고 철학은 간접적인 방식, 즉 감성 사물에서 보편적 개념으로 승화하여 추상적 사고를 통해 표현한다. 그에 비해 종교는 예술과 철학의 중간 정도로 상징적인 표상(Vorstellung)을 통해 절대 정신을 표현한다. 예를 들면 부자의 표상을 통해 신과 예수가 하나임을 표현하며 개별적 형상을 포함하는 동시에 보편적 개념을 갖고 있는 사물을 통해 보편적 진리를 표현하는 것이다.

미의 정의에서 말한 '가상(Schein)'은 '외관'이라는 뜻을 갖고 있는데 '존재(Sein)'와 대립되는 개념이다. 예컨대 말을 그릴 때는 말의 '외관'을 그리는 것이지 말의 실질적인 '존재'를 연구하는 것이 아니다. 사람들은 흔히 예술이 유한 속에 무한을 담는다고 말하는데 이는 사실 헤겔의 '미는 이념의 감성적 표현이다'라는 관점과 같은 뜻이다. 헤겔의 정의는 예술의 감성적 요소를 인정함과 동시에 이성적 요소도 갖추어야 한다고 단정하며 무엇보다 양자가 적절하게 결합되어 완벽한 조화를 이루어야 한다고 강조했다.

헤겔의 이런 이성과 감성의 조화설은 미학사에 계몽적인 역할을 했다. 서양 미학은 1750년에 바움가르텐이 '미학'(감성학)이라는 독립적인 학문을 창립 및 명명한 후 칸트, 슐레겔, 쇼펜하우어,

처음 시작하는 미학 공부

니체를 거쳐 베르그송과 크로체에 이르기까지 줄곧 맥을 같이하는 지배적인 핵심 사상이 있었는데 그것은 바로 미는 오직 감성적 인식에 의해 포착되는 현상이라는 관점이다. 이러한 사조 속에서 헤겔은 꿋꿋하게 예술에서 가장 중요한 것은 이성이라고 강조했다. 그는 예술에서 사상성의 중요성을 강조했지만 동시에 또다른 극단, 즉 예술의 추상 공식화를 경계했다.

이성과 감성의 통일은 또한 내용과 형식의 통일이기도 하다. 내용이나 함의는 이성적 요소이고 형식은 감성적 이미지이다. 헤겔은 어떤 예술 작품을 봤을 때 그것이 직접적으로 드러내는 것을 먼저 보고 그다음에 내포된 내용이나 함의를 깊이 따져보게 된다고 말했다. 전자, 즉 외적 요소가 가치가 있는 것은 직접적으로 드러나는 것 자체로서가 아니라 우리가 그 속에 내적인 것, 즉 외적 형태에 녹아 있는 함의가 있을 것이라고 가정하기 때문이다. 그외적 형태의 의미는 바로 함의를 파악하도록 이끌어주는 데 있다.

이 같은 해석은 칸트의 형식주의에 대한 비판으로 볼 수 있다. 칸트의 관점에 의하면 '순수한 아름다움'은 '직접 드러나는' 외적 요소, 즉 예술의 외적 형식뿐이다. 아름다운 것은 함의가 없어야 하며 함의를 갖는 순간 '순수한 아름다움'이 아닌 '의존적인 아름다움'이 되어버린다. 이런 학설은 사실 '예술을 위한 예술' 문학예술관의 철학적 기초이다. 유럽 미학은 줄곧 칸트의 형식주의가 지배해왔다. 헤겔의 학설은 고립적이었고 비록 예술에서 이성적

내용의 중요성을 강력하게 주장해왔지만 실질적인 예술 활동에서 그의 학설은 큰 영향을 발휘하지 못했고 감성주의와 형식주의가 여전히 만연했다.

또 다른 주목할 점은 헤겔이 내용과 형식의 일치를 강조함과 동시에 다른 한편으로는 내용의 결정적 작용을 강조했다는 점이다. "형식의 결함은 언제나 내용의 결함에서 비롯된다. …… 예술 작품의 표현이 아름다울수록 그 내용과 사상도 더욱 깊이 있는 내재적 진실이 된다."

예술미와 자연미

많은 미학자가 헤겔이 자연미를 간과한 점을 지적한다. 사실 헤겔은 자연미를 간과하지 않았으며 《미학》 제1권의 미의 기본 원리 부분에서 특별히 한 챕터를 할애하여 자연미에 대해 논술했다. 그뿐만 아니라 '미는 이념의 감성적 표현이다'라는 정의를 놓고 봤을 때 헤겔이 생각하는 예술은 반드시 자연이 이념의 대립면으로서 존재해야만 통일된 하나를 이룰 수 있다(헤겔의 미학에서 '자연'은 '감성적 요소', '외적 실체', '외적 요소' 등 다양한 명칭으로 불린다). 하지만 헤겔이 자연미를 낮게 평가한 것은 사실이다. 그는 '분명한 것은 예술미가 자연미보다 우월하다. 예술미는 정신에서 다시 태어난 미이기에 정신과 정신의 산물이 자연과 자연의 현상들보다 우월한 만큼 예술미도 자연미보다 우월하다'고 명확하게 밝

했다. 자연미를 예술미보다 낮게 평가하는 이유는 '이념은 직접적인 감성적 형식 속에만 존재하고 생명이 있는 자연 사물의 아름다움은 그 자체의 아름다움 또는 그 자체로 인해 생성되는 아름다움이 아니라 아름다움을 보이기 위해 창조된 것'이기 때문이다. 다시 말해 동물은 타인들이 자신의 불완전한 미를 발견하게 할 뿐 스스로 미를 자각하지 못하며 스스로 아름다운 형상을 창조해서 타인에게 보여주지도 못한다. '자연에 결함이 있기 때문에 예술이 필요하며' 예술이야말로 정신으로부터 자발적으로 이념을 동원해 감각적 형상을 빌려 보여주는 것으로 진정한 자유와 무한을 보여준다.

예술의 발전사: 상징적 예술, 고전적 예술, 낭만적 예술

예술의 발전사에 대한 헤겔의 관점 역시 '미는 이념의 감각적 표현'이라는 정의에서 도출된 것이다. 예술은 보편적 이념과 개별적 감성 형상(즉 내용과 형식)이 변증법적으로 통일되어 일어나는 정신적 활동이다. 그런데 이 같은 통일은 단지 이상일 뿐이고 실질적으로 통일 가능한 정도는 각기 다르기 때문에 예술을 세 가지 유형(Kunstform), 즉 상징적 예술, 고전적 예술, 낭만적 예술로 분류할 수 있다. 각 유형마다 또 여러 부문 또는 종류(건축, 조각, 음악, 시)로 분류할 수 있다. 역사적 발전 단계마다 독특한 예술 유형과 예술 부문이 출현했다.

첫 단계가 바로 상징적 예술이다. 이 단계에서 인간의 정신은 모호하게 인식한 이념을 표현하고자 하지만 그에 적합한 감성적 형상을 찾지 못하고 대신 부호를 이용해 이념을 상징적으로 표현했다. 부호와 그것이 상징하는 개념 사이에는 공통점이 있어야 했다. 그래야만 상징의 역할을 할 수 있기 때문이다. 그 외에 차이점도 있었으므로 상징적 예술은 대부분 애매모호하고 신비로운 성격을 띠었다. 가장 전형적인 상징적 예술은 '건축'이며 신전, 피라미드 등이 있다.

그다음의 단계 또는 유형은 바로 고전적 예술이다. 고전적 예술에서 인간의 정신은 비로소 주관과 객관의 주객 동일성을 이루고 정신적 내용과 물질적 형식이 완벽하게 합치하는 모습을 보인다. 이런 형식의 예술에서는 감성적 형상을 파악함과 동시에 그것이 보여주는 이념도 명확하게 인식하게 된다. 가장 전형적인 고전적 예술은 그리스 조각이다. 이런 예술은 헤겔의 미에 대한 정의에 잘 부합되기 때문에 그는 이 시기를 예술의 정점으로 보았다. 그리스 조각에서 신의 모습은 이집트와 인도의 신처럼 그렇게 추상적이지 않으며 매우 구체적이다. 신은 언제나 인간의 모습을 하고 있는데 그 이유는 인간은 먼저 자신의 몸에서 절대 정신을 인식하고 또 인체가 정신의 거처, 즉 정신의 가장 적합한 표현 형식이기 때문이다. 그러나 정신은 무한하고 자유로운 데비해 고전적 예술이 신을 표현하는 형식인 인체의 형상은 아무래

처음 시작하는 미학 공부

도 유한하고 자유롭지 못하다. 이러한 모순으로 인해 고전적 예술은 해체된다.

낭만적 예술은 상징적 예술과 완전히 상반되는 극단으로서 상징적 예술은 물질이 정신을 능가하지만 낭만적 예술은 정신이 물질을 능가한다. 무한한 정신의 확장이라는 측면에서 봤을 때 낭만적 예술은 예술의 최고 발전 단계라고 볼 수 있지만 내용과 형식의 일치라는 측면에서 봤을 때는 역시 고전적 예술이 가장 완벽한 예술이라고 볼 수 있다.

전형적인 낭만적 예술로는 근대 유럽의 기독교 예술을 꼽을 수 있다. 근대 예술의 충돌은 주로 성격 자체의 분열에서 오는 충돌, 즉 내면의 충돌이다. 낭만적 예술은 고전적 예술처럼 그렇게 정숙하고 온화한 느낌이 아니라 동작과 감정의 격동을 보여준다. 낭만적인 영혼은 분열된 영혼이기 때문에 고전적 예술에서 기피하는 죄악, 고통, 추악 등의 부정적인 요소들이 낭만적 예술에서는 오히려 설 자리를 찾게 된 것이다.

전형적인 낭만적 예술은 회화, 음악, 시가이다. 회화는 2차원적인 예술이기 때문에 3차원적인 조각에 비해 물질성에 대한 요구가 상대적으로 낮지만 공간의 제약을 완전히 벗어나지는 못한다. 음악은 그보다 조금 더 발전하여 공간이 아닌 시간을 표현하기 때문에 물질성에서 더 자유롭지만 시간적으로 앞뒤 음조가 연결되므로 여전히 물질의 현상이다. 그에 비해 최고의 낭만적 예

술로 꼽히는 시는 한층 더 발전된 형태를 보이는데 사물의 형체가 아닌 언어를 사용하며 그림처럼 사물의 형상을 직접적으로 묘사하는 것이 아니라 일종의 부호 역할을 하여 '마음의 눈'에 이미지와 관념을 간접적으로 불러일으킨다. 그렇기 때문에 시는 주로 관념적 또는 정신적인 것을 보여주며 물질성을 최저 수준으로 낮추었다.

헤겔의 사상을 한마디로 요약하자면, 예술은 높은 단계로 발전할수록 물질적 요소가 줄어들고 정신적 요소가 늘어난다는 것이다. 상징적 예술은 '물질이 정신을 능가'하고 고전적 예술은 '물질과 정신의 균형과 조화'이며 낭만적 예술은 '정신이 물질을 능가'한다.

그러나 정신이 물질을 능가하는 것은 결국 내용과 형식의 분열을 뜻한다. 헤겔의 관점에 따르면 이런 분열은 낭만 예술의 해체를 초래했을 뿐만 아니라 예술 자체의 해체를 초래할 수 있다. 낭만 예술의 시기에 이르러 예술의 발전은 정점을 찍었다고 볼 수 있고 인간은 더 이상 감성적 형상을 통해 이념을 인식하는 것에 만족하지 못하고 정신은 물질에서 더욱 벗어나 철학적 개념의 형식을 통해 이념을 인식하게 된다. 그렇게 되면 예술은 끝내 철학에 자리를 내주어야 한다.

그렇다면 이것이 과연 예술의 끝인가? 예술은 이로써 소멸할 것인가? 헤겔은 이렇게 대답했다.

우리는 물론 예술이 나날이 발전하여 갈수록 완벽하기를 희망하지만 예술의 형식은 더 이상 정신을 표현하는 가장 좋은 수단이 아니다. 그리스 신들의 조각상은 여전히 고상하고 아름답고 예술 작품 속의 하느님과 예수 그리스도, 마리아도 여전히 장엄하고 완벽한 모습이지만 우리는 더 이상 이들을 경배하지 않는다.

이것이 바로 그 유명한 '예술 종말론'이다. 이 내용을 다음과 같이 도식 세 개로 정리할 수 있다.

[도식 1] 헤겔의 예술에 대한 분석

1. 분류의 필연성
예술 활동: 어떤 내용을 일정한 형상(형식)을 이용해 어떤 재료에 표현하는 것.
형상 - 내용 – 재료

2. 예술 형식과 예술 부문의 관계

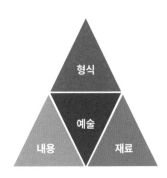

예술 부문 예술 유형
건축 - 외적인 예술: 상징적 예술
조각 - 객관적 예술: 고전적 예술
회화 ⎫
음악 ⎬ 주관적 예술: 낭만적 예술
시 ⎭

[도식 2] 예술 유형(단계)

1. 상징적 예술

 형식을 통해 내용을 은유적으로 표현한다.

2. 고전적 예술

 형식과 내용이 서로 부합한다.

3. 낭만적 예술

 내용이 형식을 능가한다.

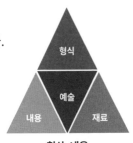

형상-내용

유형 \ 분류	내용	형상	형식(형상)과 내용의 관계	역사적 단계
상징적	추상적 이념	외적인 자연현상	형식을 통해 내용을 은유적으로 표현	페르시아 인도 이집트
고전적	정신적 개성	인간의 형체	형식과 내용이 서로 부합	그리스
낭만적	무한한 주체성	평면, 음조, 관념	내용이 형식을 능가	중세

[도식 3] 예술 유형과 예술 부문의 대조

유형 \ 분류	내용	형상	형식(형상)과 내용의 관계	부문	재료 매개체	역사적 단계
상징적	추상적 이념	외적인 자연현상	형식을 통해 내용을 은유적으로 표현	건축	돌	페르시아 인도 이집트
고전적	정신적 개성	인간의 형체	형식과 내용이 서로 부합	조각	돌, 청동, 목재	그리스
낭만적	무한한 주체성	평면, 음조, 관념	내용이 형식을 능가	회화, 음악, 시	색깔, 소리, 언어	중세

미학 자체로 놓고 봤을 때 헤겔은 칸트의 사상을 계승했고 그에 대한 비판은 정곡을 찔렀다. 칸트의 형식주의와 감성주의는 당시의 미학계에서 우위를 점하고 있었고 헤겔의 모든 미학 사상은 바로 이 부분을 반박하고 예술과 인생의 밀접한 관계, 그리고 예술에 있어서 이성적 내용의 중요성을 강조했다(후기 철학자 가다머도 이 관점에 호응했다[9]). 미학은 칸트에서 헤겔로 이어지는 동안 큰 발전을 이루었다. 칸트는 미적 판단을 개별적인 고립된 현상으로 보고 문학예술의 실천적 활동과 결합시키지 않았다. 그에 비해 헤겔은 문학예술의 이성적 내용과 발전사를 상세하게 토론함으로써 미학의 지평을 더욱 넓혔다.

헤겔의 미학이 가장 크게 기여한 점은 바로 변증법적 발전 법칙을 미학에 적용하여 미학의 역사적 관점을 확립한 것이다. 그는 예술의 발전을 '일반적인 세계의 상황'과 연계시켜 연구했다. 즉 인간과 자연, 인간과 사회의 관계와 연계시키고 경제, 정치, 윤리, 종교 및 일반적인 문화와 연계시켜 연구했다.

현대 미학

독일 고전 미학이 종결된 후 구미 지역에서는 다양한 새로운 미학 사상과 학파가 생겨났는데 일반적으로 그것을 현대 미학이라고 부르며 빠르게는 19세기 중엽, 늦게는 20세기부터 시작되었다. 이런 사상과 학파들은 각기 다른 철학 체계를 이론적 초석으로 삼고 근대의 자연과학과도 밀접한 관계가 있다. 이들은 연구 방법에 사회학, 심리학 등을 활용했고 연구 대상도 점차 '미의 본질'에서 '미적 경험'으로 이행했다. 과거 각 시기의 미학과 비교했을 때 20세기의 미학은 표현주의 미학, 자연주의 미학, 형식주의 미학, 실용주의 미학, 정신분석 미학, 분석철학 미학, 현상학 미학, 기호학 미학, 비평 이론 미학, 구조주의 미학과 해석학 미학을 포함하는 등 백가쟁명의 모습을 보여준다. 여기서는 이 책의 각 챕터와 연관성이 비교적 높은 학설 몇 가지를 선택하여 간단하게 소개하겠다.[10]

표현주의 미학: 크로체

크로체(Croce Benedetto, 1866~1952)는 20세기 초에 비교적 영향력이 컸던 이탈리아의 철학자이다. 철학적으로 그는 신헤겔 학파에 속한다. 미학과 예술 이론에 관한 주요 저서로는 《미학》(1902), 《미학 개요》(1944), 《문학비평》(1894), 《시론》(1936) 등이 있다. 그는 미학을 직감과 표현을 연구하는 학문으로 정의했는데 핵심 논점은 다음과 같은 두 가지이다.

직관은 곧 표현

크로체는 직관을 예술의 창조력이자 표현력이며, 직관의 과정을 정신이 물질을 형식에 부여하여 관조할 수 있는 구체적 형상으로 승화시키는 과정이라고 주장했다. 직관은 곧 표현이고 창조이며 오늘날 우리가 말하는 '형상적 사고'이다.

예술은 곧 직관

예술의 본질은 바로 직관이다. 그는 다섯 가지 부정으로 예술의 본질은 바로 직관이라는 정의를 논증했다. 첫째, 예술은 물리적 사실이 아니다. 둘째, 예술은 공리적 활동이 아니다. 셋째, 예술은 도덕적 활동이 아니다. 넷째, 예술은 개념적 지식의 특성을 갖지 않는다. 다섯째, 예술은 자연과학이나 수학과 다르다. 그는 이상의 다섯 가지로 부정한 후 '예술은 서정적 직관이다'라는 정

의를 제기했는데 '주정주의'라고 말할 수 있다. 그의 이론은 훗날 콜링우드(R. C. Collingwood, 1889~1943)가 계승하여 발전시켰다.

실용주의 미학: 듀이

존 듀이(John Dewey, 1859~1952)는 미국 실용주의 철학의 대표 인물이다. 실용주의는 19세기 말에 미국 동부에서 유행하기 시작 했고 20세기 전반기에 가장 성행했다. 듀이는 실용주의 철학자들 중에서도 저서가 가장 많은 철학자로, 풍부한 사상 이론과 더불어 가장 심대한 영향을 끼친 거장이다. 듀이에 대해서는 Day 4에서 상세하게 소개하겠다.

기호학 미학: 카시러

넓은 의미의 기호학은 기호적 의미를 연구하는 인문 학과이지 만 연구 범위가 지나치게 광범위한 탓에 처음에는 별로 주목을 받지 못하다가 20세기 하반기에 이르러서야 레비스트로스를 대 표로 하는 구조주의가 성행하면서 점차 영향력을 발휘하기 시 작했다. 그러나 현대 기호학의 진정한 시초는 스위스의 언어학 자 소쉬르이다. 그는 《일반 언어학 강의》(1916)에서 기호를 '기표 (signifier)'와 '기의(signified)'로 나누어 기호학의 기본적인 이론을

처음 시작하는 미학 공부

확립하고 훗날 레비스트로스와 롤랑 바르트의 구조주의에 큰 영향을 끼침으로써 현대 기호학의 아버지로 불린다. 하지만 기호학 자체가 문화 연구를 주축으로 하고 있으며 미학 이론을 구축하여 미감과 예술 현상을 문화적 기호로 귀결한 학자는 매우 소수였다. 그중에서도 가장 중요한 인물이 바로 카시러이다.

카시러(Ernst Cassirer, 1874~1945)는 미학 전문 저서를 저술한 적은 없으며 그의 미학 이론은 문화철학(신화 연구 포함) 관련 저서에 산재한다. 카시러의 관점에 의하면 인간은 기호를 창조하고 사용할 줄 아는 동물로서 인간과 인간의 문화를 이해하기 위해서는 반드시 신화, 종교, 언어, 예술, 과학, 역사 등의 기호 형식을 연구해야 한다. 예술은 인류 문화의 기호 형식 중 하나이며 기타 기호 형식(예를 들면 과학)과 가장 큰 차이점은 바로 직관적 형상의 감성적 형식이라는 점이다. 예술은 형식을 만드는 활동으로서 한편으로는 생명을 만들고 다른 한편으로는 생활과 자연의 형식을 만든다. 그렇기 때문에 우리는 예술 작품에서 생명을 볼 수 있고 온 세상을 볼 수 있다.

하지만 아쉽게도 카시러는 미학 이론을 완벽하게 확립하지 못한 채 세상을 떠나버렸고 수잔 랭거가 그의 사상을 계승하여 기호학 미학의 체계를 완성했다. 수잔 랭거에 대해서는 후현대 미학 부분에서 자세히 소개하겠다.

구조주의 미학: 레비스트로스

구조주의(structuralism)는 하나의 문화와 철학 사조로 1940년대에서 1950년대 사이에 출현하여 1960년대에 절정을 이루었으며 1970년대부터 점차 쇠락했다. 구조주의는 단순히 철학의 한 유파라기보다는 하나의 세계관이며 모든 사물은 반드시 총체적인 체계와 구조 속에 있어야만 의미를 가진다는 것이 그 핵심 사상이다. 또한 구조 분석을 사물을 관찰, 연구 및 분석하는 기본적인 방법으로 간주하고 사물의 뒤에 숨겨진 구조 방식을 탐구하고자 한다. 이 같은 방법을 미학에 적용시켜 구조주의 미학 이론을 탄생시켰다. 초기의 대표적인 인물은 레비스트로스(Claude Lévi-Strauss, 1908~2009)이고 후기의 대표 인물은 롤랑 바르트이다. 여기에서는 레비스트로스의 구조주의 미학을 소개하고 롤랑 바르트는 후현대 부분에서 이야기하자.

레비스트로스의 주요 성과는 신화 연구 분야에서 찾을 수 있는데 신화를 하나의 객관적 총체의 체계로 보고 신화에 대한 구조적 분석을 진행했다. 또한 기존 신화 연구의 지역적 한계를 벗어나 전 세계 신화의 보편적 구조를 발견하고자 했다. 그는 미학 이론을 신화 연구로까지 확장시켜 예술을 과학과 신화의 관계 속에서 분석하며 예술이 과학 개념과 신화(또는 주술) 기호 사이에 있는 것이며 이 양자의 통합, 즉 개념의 특징과 함께 형상의 특징도 갖고 있다고 주장했다. 예술과 신화의 다른 점은 신화는 구조를

통해 사건을 창조하고 예술은 사건을 통해 구조를 밝힌다는 데 있다. 이는 예술 창작의 측면에서 본 관점이다. 이와 달리 예술 감상의 측면에서 보면 감상자는 창작자와 똑같은 과정을 겪는다. 이 과정에는 '지적 욕구 충족'과 '미감 유발'이라는 두 가지 부분이 포함되는데, 전자는 예술 작품이 보여주는 사건을 통해 구조를 발견하고 후자는 감상자의 마음속에 형성되는 구조와 사건의 통일이다.

현상학 미학: 잉가르덴과 뒤프렌느

현상학 미학[11]은 현상학의 이론과 방법을 철학적 토대로 하는 미학 유파로서 가장 대표적인 인물로는 잉가르덴과 뒤프렌느가 있다.

현상학은 20세기 초 독일에서 시작되었고 창시자는 에드문트 후설(Edmund Husserl, 1859~1938)이다. 후설은 자신만의 미학 이론을 구축하지는 않았지만 현상학 방법과 이론이 미학에 적용되어 현상학 미학을 형성했다. 현상학은 '사물 자체로 돌아가라'를 모토로 삼는다. 여기서 사물은 객관적 사물이 아니라 사람들의 인식 속에 나타나는 사물, 즉 '현상'이다. 따라서 사물 자체로 돌아간다는 것은 의식의 영역으로 돌아가는 것을 가리킨다. 사물 자체로 돌아가기 위해서는 통상적인 사유 방식을 버리고 '현상학

적 환원'이라는 방법을 통해 통상적인 판단을 '중지하고' 괄호로 묶어서 보류해야 한다. 이 같은 '현상학적 환원'을 통해 순수한 의식의 본질 또는 원형(그는 이것을 '본질 직관'이라고 불렀다)을 직감할 수 있고 결국 의식의 기본 구조인 지향성, 즉 모든 의식 작용은 반드시 어떤 대상에 관한 의식이라는 것을 발견하게 된다. 세상은 인간의 의식을 떠나 존재할 수 없으며, 만약 인간의 의식을 떠날 경우 가치와 의미를 잃게 된다. 후설의 현상학은 미학에 중대한 영향을 미쳤으며 특히 하이데거, 사르트르, 메를로퐁티, 가다머 등 실존주의자, 현상학자, 해석학자에게 큰 영향을 미쳤다.

잉가르덴의 현상학적 미학

잉가르덴(Roman Ingarden, 1893~1970)은 폴란드의 철학자이다. 일찍이 리보프 대학에서 철학을 전공했고 다시 독일로 유학을 가서 후설의 제자가 되었다. 박사 학위를 취득한 후 폴란드로 돌아가 교편을 잡았다. 주요 저서로는 《문학적 예술 작품》(1931), 《문학적 예술 작품의 인식에 대하여》(1937), 《예술 존재론 연구》 (1962), 《체험, 예술 작품 및 가치》(1969) 등이 있다. 잉가르덴은 미적 대상의 구조를 탐구하고 미적 작용과 미적 대상의 가치 관계를 분석했다. 그는 《문학적 예술 작품》에서 문학작품은 다층적 형상물로서 언어적 음성 현상의 층, 의미 단위의 층, 도식화된 견해의 층, 서술된 구성의 층 등 네 개의 계층으로 구성된다고 주장

했다. 이 네 개의 계층은 각각 독자적인 미적 가치를 가지면서도 유기적인 통일체를 이루어 작품의 총체적 가치를 형성한다.

언어적 음성 현상의 층은 작품의 낱말, 문구, 단락, 챕터 등을 가리키는데 일정한 조직 구조와 음운 효과를 나타내며 이를 통해 일정한 리듬과 템포를 형성한다. 잉가르덴은 사람들이 낱말의 소리를 먼저 이해하고 그다음에 낱말의 뜻을 이해하는 것이 아니라 이 두 가지가 동시에 발생한다고 믿었다. 낱말의 소리를 이해하는 순간 낱말의 뜻을 이해하는 것이며 그것이 바로 두 번째 계층인 의미 단위의 층이다. 낱말의 의미는 단순히 낱말의 독립된 의미에 의해 결정되는 것이 아니라 전체 또는 단위에 의해 결정되며 전체 또는 단위가 달라지면 의미도 따라서 달라지는데 이것을 의미 단위라고 할 수 있다. 그리고 이런 의미 단위들이 모여서 잉가르덴이 주장하는 세 번째 계층인 '도식화된 견해의 층'이 구성된다. '도식화된 견해'는 객체가 주체를 향해 드러나는 방식으로서 뼈대만을 갖추고 정해지지 않은 미정적 부분들을 많이 함유하고 있기 때문에 독자들이 자신의 상상력을 발휘하여 미정적 부분을 채워서 객체를 구체화해야 한다. 네 번째 계층인 서술된 구성의 층은 객체 자체가 아닌 문학작품 속의 허구의 대상을 재현하는 것이며 이런 허구의 대상으로 상상의 세계를 구성한다.

뒤프렌느의 미적 경험의 현상학

뒤프렌느(Mikel Dufrenne, 1910~1995)는 프랑스의 미학자로 푸아티에 대학, 파리 대학 등에서 교수를 역임했다. 잉가르덴의 현상학을 경험주의적 현상학으로 발전시켜 연구의 중점을 창작자의 '지향성'에서 향유자의 '미적 경험'으로 바꾸었고 '미적 대상'과 '미적 지각'을 집중적으로 연구했다. 미적 대상과 미적 지각은 불가분의 관계로 예술 작품과 미적 지각이 잘 결합되어야만 미적 대상이 나타난다고 주장했다.

뒤프렌느의 주요 저서는 《미적 경험의 현상학》(1953), 《아프리오리의 개념(선험적 개념)》(1959), 《언어와 철학》(1963), 《시적인 것》(1963), 《인간을 위해》(1968), 《미학과 철학》 1, 2권(1967~1976) 등이 있다. 그중에서도 현상학적 미학을 가장 잘 반영한 저서는 바로 《미적 경험의 현상학》이다. 이 책은 주로 예술이 가져다주는 미적 경험을 논술했는데 미적 경험과 미적 대상, 미적 대상의 현상학, 예술 작품의 분석, 미적 지각의 현상학, 미적 경험 비평 등 다섯 가지 부분으로 나뉜다. 뒤프렌느의 가장 큰 업적은 미적 경험 분석을 가장 중요한 과제로 생각하고 여러 가지 독창적인 견해를 내놓음으로써 현대 서양 미학에 광범위한 영향을 미쳤다는 데 있다.

처음 시작하는 미학 공부

해석학 미학: 가다머

해석학(hermeneutics)이란 말은 그리스 신화에서 신의 말씀을 전달하는 전령의 신인 '헤르메스(Hermes)'에서 유래되었다. 해석학은 원래 중세 시대에 성서의 주석과 해석에 관한 보조학으로 출발했다. 근·현대 해석학의 대표적 인물로는 슐라이어마허(F. E. D. Schleiermacher, 1768~1834), 딜타이, 하이데거, 가다머(Hans Georg Gadamer, 1900~2002), 리쾨르(Paul Ricoeur, 1913~2005) 등이 있는데 이들 모두가 다 미학 이론을 다룬 것은 아니고 미학 문제와 가장 관련이 깊은 사람을 꼽으라면 단연 가다머이므로 여기서는 그의 해석학적 미학을 소개하겠다.

철학적 해석학과 미학의 관계

가다머가 철학적 해석학을 통해 해결하고자 한 근본적인 문제는 진리에 관한 문제였다. 그는 《진리와 방법》의 머리말에서 해석학은 그 어떤 방법의 문제가 아니고 해석학이 '이해'하는 현상은 인간 세상의 모든 방면에 깊숙이 침투하기 때문에 그것을 일종의 과학적 방법으로 귀납할 수 없다고 말했다. 《진리와 방법》의 출발점은 바로 현대 과학의 범위 내에서 과학적 방법의 만능성 요구에 대한 거부와 과학적 방법 이외의 것에 입각한 경험적 방식을 모색하는 데 있다. 철학, 예술, 역사, 언어 등 비과학의 영역에도 진리가 존재하며 가다머의 해석학은 바로 이런 과학적 방

법으로 증명할 수 없는 경험적 방식을 탐구하는 것이다.

예술적 경험 속의 진리 문제

《진리와 방법》에서는 처음부터 예술적 경험, 역사적 경험 그리고 언어 영역에서의 진리에 대해 연구했다. 그중에서 예술적 경험의 진리에 대한 탐구가 바로 미학이며, 이는 가다머의 철학적 해석학에서 매우 중요한 구성 부분이다. 그는 '미학은 해석학 속에서 떠올라야 하며', '해석학은 내용적으로 특히 미학에 적합하다'고 강조했다.

가다머는 전통적인 미학 이론을 비판했는데 칸트가 바로 그 대상이 되었다. 가다머는 칸트에 대해 미학 영역에서 처음으로 미의식의 자립성을 도입한 부분은 큰 업적으로 인정되나, 미를 완전히 주관적인 것, 예술을 개념, 지식과 서로 대립되는 것으로 보고 이로 인해 철저하게 주체(관)화되어 예술과 진리의 괴리를 일으키며 진리의 문제를 완전히 배제시킨 것은 결함이라고 주장했다. 가다머는 예술도 일종의 인식이고 예술 속에도 진리, 그것도 과학이 도달할 수 없는 진리가 존재한다고 믿었다. 그렇기 때문에 하이데거(Martin Heidegger, 1889~1976)의 미학에 따라 예술은 존재자의 진리를 보여주며[12] 예술의 진리는 존재론적인 의미를 갖는다.[13]

예술 작품의 존재론: 놀이 이론

가다머는 칸트 미학에 대한 비판과 하이데거 미학의 계승 및 발전을 토대로 더 나아가 자신만의 예술 작품 존재론, 즉 놀이 이론을 제기했다. 그는 《진리와 방법》에서 '놀이', '창조물' 그리고 '미감의 시간성'에 대한 현상학적 분석을 통해 이 같은 이론을 설명했다.

1. 가다머는 먼저 미학에서 매우 중요한 의미를 갖는 이 '놀이' 개념에 대해 분석했다. 그는 기존의 학자들과 다르게 놀이를 인간 주체의 활동이나 창작, 감상자의 심적 상태(예를 들면 칸트, 실러) 등으로 보지 않고 예술 작품 자체의 존재 방식으로 보았다. 따라서 놀이는 곧 예술 또는 예술 작품이고 놀이에 대한 분석은 바로 예술 또는 예술 작품에 대한 분석인 것이다. 사람들은 일반적으로 놀이를 즐기는 자가 놀이의 주체이고 놀이는 놀이를 즐기는 자를 통해서만 표현된다고 생각한다. 그러나 가다머는 놀이 자체야말로 진정한 주체이고 놀이를 즐기는 자의 의식으로부터 독립되어 존재한다고 생각했다. 놀이는 일종의 왕복운동으로서 '자기 동일성'이 있으며 목적이 없지만 목적을 지니고[14] '목적 없는 이성'이라는 매우 중요한 특성을 지닌다. 그러므로 놀이는 결국 '놀이 운동의 자아 표현일 뿐'이다.

또한 '놀이는 사람들의 참여를 요구한다'. 다시 말해 놀이하는 자는 감상자의 참여를 요구하고 감상자는 단순한 관객이 아니라 놀이의 일부가 된다. 그렇기 때문에 '놀이는 소통의 활동이기도

하다'. 가다머는 놀이에 대한 분석을 통해 예술이 독립적이고 자주적인 자아 표현과 소통의 행위임을 확인했다. 그는 예술 작품과 감상자를 차단하는 것은 잘못된 것이며 현대 예술의 특징 가운데 하나가 바로 예술과 관객 사이의 거리를 없애는 것이라고 강조했다.

2. 가다머는 더 나아가 놀이를 창조물이라고 생각했다. 창조물로서 놀이(예술 작품)는 독립적이고 초연한 특징을 갖게 되었다. 놀이는 놀이하는 자(예술가)의 행위에서 분리되어 나온 것이고 이는 놀이가 대면하는 '관조하는 자'가 규정한 것이기 때문에 놀이하는 자(예술가)는 사라진다. 그뿐만 아니라 예술 작품은 또 우리에게 비현실적인 세계를 창조해주는데 '창조물은 자체 속에서 폐쇄된 또 다른 세계'로서 자신만의 기준과 척도가 있기 때문에 모방의 진실성으로 판단할 수 없다. 그것은 현실의 진실성을 초월하여 현실보다 진실하며 존재 가능하고 기대할 수 있는 미확정된 진실이다. 이와 동시에 창조물은 또 관념성을 뜻하는 '의미의 총체'로서 반복적으로 표현하고 이해할 수 있다. 예술의 의미 즉 예술적 경험 가운데 존재하는 진리는 과학적 진리나 명제적 진리와는 다르며 예술은 본질적으로 상징이기 때문에 창조물도 곧 상징물이다.

3. 가다머는 또 축제를 예로 들어 예술 작품의 시간성을 분석했다. 축제란 무엇인가? 축제는 '변화와 반복 속에서 존재하는 것'

처음 시작하는 미학 공부

이다. 동시에 축제는 또 감상자들을 위해 존재하며 감상자의 인정과 참여에 의해 규정된다. 예술 작품도 축제와 같이 세월이 흐르고 세상이 바뀌어도 대대로 전해지면서 현재의 것과 함께 존재한다. 또한 반복되는 인정과 참여 속에서만 존재할 수 있다. 예술 작품의 시간성에 대한 분석을 통해 가다머는 예술 작품이 관조하는 자의 인정과 참여하에서 끊임없이 생성되며 예술 작품에 대한 느낌과 깨달음은 영원히 독특하고 새롭기 때문에 예술의 현재성 또는 동시성은 예술로 하여금 영원한 가치와 매력을 갖게 한다고 강조했다.

공헌과 영향

가다머의 미학은 현대 서양 미학의 주요 성과로 꼽히며 미학사에 큰 공헌을 했다. 가다머 미학의 특징은 미적 이해의 역사성이다. 인류의 예술 작품과 미적 활동은 결국은 인류의 역사적인 해석과 소통의 행위이며 그 가치와 의미는 현실 모방이나 주체의 감정 표현이 아니라 존재의 진리를 끊임없이 밝혀내는 데 있다는 것이다. 가다머는 미학의 발전에 매우 큰 영향을 미쳤는데 특히 1960년대 후반기에 독일에서 일어난 야우스(Hans Robert Jauss, 1912~1997)와 이저(Wolfgang Iser, 1926~2007)를 필두로 하는 '수용 미학'과 미국의 '독자반응비평' 등의 학파들이 직접적인 영향을 받았다.

후현대 미학

후현대 미학은 1960년대에서 1980년대까지 한 차례 격변을 겪었다. 구체적으로 보면[15] 구조주의에서 해체주의로, 작가와 텍스트에서 독자와 수용으로, 체계적 미학 사상에서 반체계적 미학 사상으로의 변화를 겪었다. 여기에서는 수잔 랭거, 해체주의(후기 구조주의), 사회비판 이론(특히 후기의 사상가)을 '후현대'로 분류하여 소개하겠다.

수잔 랭거의 기호설 미학

수잔 랭거(Susanne K. Langer, 1895~1985)는 미국의 기호설 미학자이자 서양에서 몇 안 되는 유명 여류 철학자이다. 카시러의 제자이며 그의 기호학적 미학을 체계적으로 발전시켰다. 수잔 랭거미학의 핵심은 두 가지이다.

예술은 인간의 감정을 표현하는 기호의 창조

수잔 랭거는 예술은 곧 인간의 감정을 표현하여 사람들이 감상하게끔 하는 것이며, 인간의 감정을 보고 들을 수 있는 형식으로 전환하는 일종의 기호학적 수단이라고 정의했다. 이를 언어의 '논리적 기호 체계'와 구별 짓기 위해 '표현적 기호 체계'라고 부를 수 있다. 수잔 랭거는 예술을 이렇게 정의했다. "예술은 인간의 감정을 표현하는 기호를 창조하는 행위이다." 예술적 기호는 감정을 표현하는 기능을 가지며 표현성은 예술의 공통된 특징이다. 다만 예술은 개인의 감정이 아닌 인류의 보편적 감정을 표현한다.

예술 환상설

수잔 랭거는 예술의 창조는 물질적 제품의 제조와 다르다고 말한다. 예술은 상상력과 감정 기호를 활용해 현실 세계에 없는 새로운 '유의미한 형식'을 창조하여 감정을 표현하는 것이다. 다시 말해 예술은 다양한 '환상'을 창조한다. 회화, 조각, 건축 등의 조형예술이 만들어낸 환상은 '가상의 공간'이고 음악 예술이 만들어낸 환상은 '가상의 시간'이며 무용 예술이 만들어낸 환상은 '가상의 힘'이다. 그리고 문학예술은 '가상의 경험과 역사'를 만들어낸다. 이런 분석은 사실 '기본적인 환상'을 통해 예술을 분류한 것이다.

후기구조주의(해체주의): 롤랑 바르트

롤랑 바르트(Roland Barthes, 1915~1980)는 프랑스의 문학 비평가이자 사회학자이며 대표적인 구조주의 철학자로서 후기구조주의(해체주의)[16] 창시자 중 한 명이기도 하다. 롤랑 바르트의 미학사상은 매우 복잡 다변하다. 대표작인 《S/Z》(1970)의 발표를 기준으로 크게 전기와 후기로 나뉘는데 전기는 구조주의의 성숙기이고 후기는 후기구조주의(해체주의)로 전환한 시기이다. 여기서는 그의 후기구조주의 미학을 중심으로 소개하겠다.

롤랑 바르트의 후기구조주의 미학은 주로 문학 비평 이론에서 드러난다. 그는 대표작인 《S/Z》에서 텍스트에서 독자의 작용을 강조했다. 그는 읽히는 텍스트와 쓰이는 텍스트를 구분했다. 읽히는 텍스트는 정적인 텍스트이고 '기의'와 '기표'의 의미 관계가 고정적이며 독자는 고정된 의미를 단순히 소비하는 수동적인 입장에 놓인다. 반면에 쓰이는 텍스트는 동적인 텍스트이고 '기의'와 '기표'의 관계가 무한히 확장되며 독자는 텍스트의 생성에 생산적으로 참여하는 능동적인 입장에 서게 된다. 현대 작품들은 바로 이런 개방적인 텍스트로서 진정한 텍스트이며 고전 작품들은 읽히는 텍스트로서 시대에 뒤떨어진 경직된 텍스트이다. 중요한 것은 쓰이는 텍스트는 저자가 창조한 것이 아니다. 그 이유는 텍스트가 일단 완성되면 저자의 역할은 그것으로 거의 끝나기 때문이며 그래서 롤랑 바르트는 '작가는 죽었다'라는 명언을 남기기

도 했다. 사실 텍스트는 독자가 그것을 읽음으로써 끊임없이 새로운 의미가 생성되기 때문에 쓰이는 텍스트에서는 독자가 결정적인 작용을 한다.

사회 비판 이론 미학: 마르쿠제, 베냐민, 아도르노

1923년, 독일의 프랑크푸르트 대학에 사회 연구소가 설립되고 호르크하이머(Max Horkheimer, 1895~1973)가 소장을 맡았다. 이로써 '프랑크푸르트학파'가 탄생했다. 이 학파는 기본적으로 마르크스주의에 기초를 두고 사회생활의 모든 방면을 해석하며 자신만의 이론을 정립했는데, 이를 '사회 비판 이론'이라고 통칭한다. 프랑크푸르트학파의 미학 이론은 '사회 비판 이론의 미학'이며 대표적인 인물로는 마르쿠제(Herbert Marcuse, 1898~1979), 베냐민(Walter Benjamin, 1892~1940), 아도르노(Theodor W. Adorno, 1903~1969)가 있다.

마르쿠제의 미학 이론

마르쿠제 미학의 핵심 요점은 다음과 같다.

미감과 예술은 현실에 대한 초월

그는 프로이트의 이론에서 출발하여 현대 문명을 '억압된 이성'

이 지배하는, 자유를 상실한 이화(異化, 낯설게 됨)된 사회로 보았다. 인간이 자유로워지기 위해서는 먼저 이성의 억압에서 벗어나 이성의 지배로 인해 형성된 이화를 없애야만 하고 두 가지 심리적 기능, 즉 환상과 상상을 통해 이를 달성할 수 있다고 주장했다. 또한 이 두 가지 심리적 기능은 미감과 예술 활동에서 집중적으로 나타난다고 말했다. 그렇기 때문에 미감과 예술은 현실에 대한 초월이고 부정이며 '강한 거부'로서 사람들로 하여금 억압에서 벗어나 자유로워지게 한다.

미적 형식 이론

마르쿠제는 예술이 인류의 기타 활동과 다른 점은 내용과 순수 형식이 아닌 '미적 형식'에 있다고 주장했다. 예술 작품은 내용과 형식의 기계적인 통일이나 어느 한쪽이 다른 한쪽을 압도하는 것이 아니라 내용이 형식을 향해 생성되는 것, 내용이 형식으로 변하는 것이다. 이렇게 생성된 형식이 바로 미적 형식이다. 그것은 현실 사회에 대한 초월과 승화이며 기존의 세계와는 다른 새로운 세계를 창조하여 사람을 해방시켜준다.

새로운 감성의 설립

마르쿠제가 말한 '새로운 감성'은 '낡은 감성'과 대립되는 개념이다. 이른바 낡은 감성은 이성의 억압을 받은 감성이고 자유를

잃은 감성이다. 새로운 감성은 미감과 예술 속에서 창조되어 사람들에게 새로운 언어와 새로운 생성 방식을 가져다주어 새로운 질서를 이루고 새로운 세계를 형성한다.

베냐민의 미학 이론

베냐민의 미학 관련 주요 저서는 《기술 복제 시대의 예술 작품》이 있으며 1935년에 완성되어 1936년에 발표됐다. 이 책은 현대 산업사회에서 나타나는 새로운 예술적 현상을 서술했는데 주로 다음과 같은 두 가지 분야에 대해 집중적으로 분석했다. 첫째는 현대 산업사회에서 일어난 예술의 교체와 변화를 조명하고 둘째는 현대 산업사회의 중심에서 급부상한 영화예술에 대한 분석을 통해 영화예술의 독특한 의의를 제시했다.[17]

현대 산업사회에서 일어난 예술의 교체와 변화

베냐민은 현대의 복제 기술은 이미 매우 발달하여 모든 예술품을 다 복제할 수 있을 뿐만 아니라 예술의 처리 방식에 있어서도 중요한 지위를 차지하며 인류의 예술 활동이 현대 산업사회에서 교체와 변화를 초래했다고 주장했다. 이로써 아우라(Aura)[18]의 예술이 기계 복제의 예술로, 경배의 대상에서 전시의 대상으로, 몰입적인 감상에서 소비적인 수용으로 바뀌었다. 경배와 몰입적인 감상의 대상, 그리고 전시와 소비적인 수용으로의 대상, 이 두 가

지 방식의 차이는 전자는 사람들로 하여금 작품에 탐닉하게 하고 후자는 사람들로 하여금 작품에 대해 초연하게 한다. 전자는 보는 사람이 작품에 흡수되고 후자는 보는 사람이 작품을 흡수한다. 또한 전자는 '감정이입' 작용을 불러일으켜서 '카타르시스'의 목적을 이루고 후자는(영화를 예로 들어) 관객의 시청 과정의 일체감을 파괴하여 전율의 심리적 효과를 일으켜 '민중을 격려하는' 정치적 기능을 달성한다.

영화예술의 부상

베냐민의 이른바 '기술 복제 시대의 예술 작품'은 바로 '영화'를 가리킨다. 그는 영화를 연극, 회화와 비교하여 논술했다.

우선 영화와 연극의 차이를 보자면 연극배우는 관객 앞에서 직접 연기를 하고 영화배우는 카메라 앞에서 연기를 하는데 이는 다음과 같은 차이를 낳는다. 첫째, 영화배우들은 직접 관객을 대면하지 않기 때문에 현장 관객의 반응에 따라 자신의 연기 방식을 그때그때 조정하여 관객의 공감을 불러일으키지 못한다. 둘째, 영화배우의 연기는 본인이 직접 컨트롤하기보다는 기계에 의해 결정되는 경우가 더 많다. 셋째, 영화배우의 연기는 철저하게 상업적 생산을 목적으로 한다. 넷째, 연극배우는 역할의 감정에 직접 들어가 지속적이고 완전한 감정 표현이 가능한 데 비해 영화배우는 장면별로 따로 찍어야 하기 때문에 분할된 연기를 보여

준다.

다음으로 영화와 회화의 차이를 보자면 다음과 같은 세 가지로 요약할 수 있다. 첫째, 화가는 그리는 대상과 일정한 거리를 유지하고 영화 카메라 감독은 촬영 대상에 깊숙이 들어가 여러 장면으로 분해한 후 다시 재조합한다. 둘째, 화가의 화면은 단일한 시각이지만 영화의 화면은 다양한 시각으로 전환할 수 있어야 하며 더욱 세밀하고 정확해야 한다. 셋째, 회화는 거의 개별적으로 감상하지만 영화는 많은 사람이 함께 감상한다.

연극, 회화와의 비교를 통해 베냐민은 영화예술만의 독특한 의의를 이렇게 제시했다. 첫째, 영화는 기계적 기술을 통해 이채롭고 풍부한 공간을 만들어내며 일상생활 속에서 예상치 못했던 뜻밖의 것을 보여주는데 이는 기타 예술형식이 따라올 수 없는 것이다. 둘째, 영화는 기계적 기술을 통해 현실을 분할하고 조합하여 비기계적인 현실을 보여주는데 이 역시 그 수준과 효과적인 측면에서 여타 예술형식이 따라올 수 없는 것이다. 셋째, 영화는 처음으로 촬영의 과학적 가치와 예술적 가치를 결합시킨 인류 예술의 혁명이다.

요컨대 베냐민은 예술의 복제 기술이 수작업에서 기계로 발전한 것은 '양적인 변화에서 질적인 변화로의 도약'이며 미감의 제조와 감상, 수용 등의 방식과 태도에 대한 근본적인 변화를 일으키는 계기가 되었다고 주장했다.

아도르노의 미학 이론

아도르노의 미학 관련 주요 저서는 《키르케고르: 심미적인 것의 구성》(1933), 《신음악의 철학》(1949), 《문학 이론》(1·2권, 1958/1961), 《음악사회학 입문》(1962), 《부정 변증법》(1966), 《미학 이론》(1970) 등이 있으며 미학 이론의 요점은 다음과 같다.

예술과 반(反)예술

아도르노는 예술의 이중적 성격을 주장했다. 우선 예술은 현실이 아니고 '다른 것(Das Andere)'이기 때문에 현실을 정확히 반영했는지 여부를 가지고 예술을 판단해서는 안 된다. 즉 예술은 자율성을 가지며 기정 현실에서 분리된다. 또한 예술의 사회적 기능으로 볼 때 예술은 또 부정성을 갖는다. 그것은 일종의 부정의 힘이며 현실과 투쟁하는 실천 방식이다.

아도르노는 '반예술'의 개념을 제기했다. 그는 현대 예술은 이미 전통 예술과 달라졌으며 현대사회의 인성의 이화(異化)에 따라 예술의 황금시대는 완전히 끝났다고 주장했다. '반예술'은 현대 자본주의 사회의 이화된 현실에 대한 항쟁이다. '반예술'은 또한 소비성 예술에 대한 거부와 배척이다. 소비성 예술은 '문화 산업'[19]의 산물로서 이미 예술의 미학적 원칙을 상실하여 아름다운 느낌을 제공하지 못할뿐더러 오히려 이화된 현실의 인간에 대한 예속화를 더욱 심화시킨다.

음악 미학

음악 미학은 아도르노의 미학에서 매우 중요한 부분을 차지한다. 그는 음악과 사회의 일체성 원칙을 제기하여 음악과 사회가 상호 제약하는 통일체라고 주장했다. 음악의 존재와 변화 발전은 사회 현실에 의해 결정되고 반대로 또 사회 현실을 구원하는 작용을 한다. 음악적 경험은 단지 음악만이 아닌 사회적인 것이기도 하다. 전통음악이 힘을 잃은 것은 시청자의 반응이 퇴화했기 때문이며 이는 현대 산업사회의 음악 소비 활동으로 발생한 것이다. 현대음악이 인기를 얻은 이유는 새로운 표현 방식과 미적 특징을 갖고 있기 때문이다. 비록 사회가 낯설게 변하여 사람들을 실망스럽게 하지만 현대음악은 부정의 힘을 통해 현실 속에서 사라진 희망을 간접적으로 되찾아주고 절망을 구원하는 작용을 했다.

확장 읽기

《진리와 방법》 1권, 한스 게오르크 가다머 지음, 이길우·이선관·임호일·한동원 옮김, 문학동네, 2012, '예술 작품의 존재론과 그 해석학적 의미' 중 놀이 부분. 이 원작을 읽어보면 '놀이 이론'에 대해 더 많이 알 수 있다.

추천 영화

우디 앨런(Woody Allen)이 시나리오 작가이자 감독을 맡은 영화 〈미드나잇 인 파리(Midnight in Paris)〉(2011)는 파리를 배경으로 한 판타지 로맨스 영화이다. 복고적인 정서와 현대주의, 존재주의를 표현한 이 영화에서 주인공은 우연히 과거의 파리로 돌아가서 프랜시스 스콧 피츠제럴드, 콜 포터, 어니스트 헤밍웨이, 조세핀 베이커, 파블로 피카소, 거트루드 스타인, 앙리 드 툴루즈 로트레크, 폴 고갱, 에드가 드가, 살바도르 달리, 만 레이, 루이스 부뉴엘, T. S. 엘리엇, 앙리 마티스, 오귀스트 로댕 등 20세기 초 문인과 예술가를 만난다. 가히 근현대 문학예술사를 아우르는 참고용 영화라고 할 수 있다.

1. 근현대 미학의 기본적인 사상은 이성주의이며 이는 신고전주의 문학예술의 실천과 이론에 광범위하고도 심대한 영향을 끼쳤다.

2. 신고전주의의 입법자와 대변인은 부알로이며 그는 '자연을 유일한 연구 대상으로 삼아야 한다'고 말했다.

3. 흄은 영국의 경험주의를 집대성한 철학자이다. 그의 목적은 바로 '철학의 정밀성'을 미학 영역에 적용하는 것이었다.

4. 고트셰트의 철학은 데카르트에 독일 철학자 라이프니츠와 볼프의 이성주의를 더한 것에서 출발한다. 즉 문학예술은 기본적으로 이성과 관련된 일이며 이성에 근거하여 일부 규칙만 파악한다면 똑같이 재현할 수 있다는 것이다.

5. 라이프니츠는 독일 이성주의 철학을 이끈 핵심 인물이다. 그는 인간에게는 선천적으로 타고나고 또 경험보다 앞선 이성적 인식, 일종의 '일반적인 개념'이 있다고 생각했다. 그는 '연속성'의 원칙을 인간의 의식에 적용하여 '명석한 인식'이 인식의 최고 단계이고 그 아래에는 정도가 다른 '모호한 인식'이 있다고 믿었다.

6. 볼프는 미에 대해 '쾌감을 생성하기에 적합한 성질 또는 쉽게 드러나는 완전함'이며, '사람들의 쾌감을 불러일으키는 사물의 완전성에서 아름다움이 비롯된다'고 정의했다.

7. 바움가르텐은 1735년에 《시에 관한 몇 가지 철학적 성찰》이라는 저서에서 독립된 학문으로서의 미학의 필요성을 제기했다. 그 후 미학이 새로운 독립적인 학과로서 탄생했다.

8. 칸트는 취미판단을 '아름다움의 분석'과 '숭고함의 분석'으로 나누었다. 아름다움의 분석에서는 순수한 아름다움에 관한 결론을 얻었는데 기본적으로 아름다움을 대상의 내용과 목적, 작용 등이 아닌 형식에서 찾는 형식주의였다. 그러나 숭고함의 분석에서는 숭고한 대상은 일반적으로 '형식이 없는 것'이며 특히 숭고함의 도덕성과 이성적 토대를 강조했다. 즉 아름다움의 분석에서 보여줬던 형식주의를 버린 것이다.

9. 헤겔의 철학 체계는 '정신(Geist)'이 자기 인식을 향해 발전하는 과정, 잠재적인 것이 드러나는 과정, 내적인 것이 외적으로 바뀌는 과정, 구체적인 것에서 보편적인 것으로, 그리고 감성적인 것에서 이성적인 것으로 발전하는 과정이다. 그의 미학 역시 이런 맥락에서 이해해야 한다.

10. 크로체는 직관을 예술의 창조력이자 표현력이며 직관의 과정을 정신이 물질을 형식에 부여하여 관조할 수 있는 구체적 형상으로 승화시키는 과정이라고 주장했다.

11. 카시러는 인간을 기호를 창조하고 사용할 줄 아는 동물로 정의할 수 있으며 인간과 인간의 문화를 이해하기 위해서는 반드시 신화, 종교, 언어,

예술, 과학, 역사 등의 기호 형식을 연구해야 한다고 주장했다.

12. 레비스트로스의 주요 성과는 신화 연구 분야에서 찾을 수 있는데 신화를 하나의 객관적 총체의 체계로 보고 신화에 대한 구조적 분석을 진행했다. 또한 기존 신화 연구의 지역적 한계를 벗어나 전 세계 신화의 보편적 구조를 발견하고자 했다.

13. 현상학의 창시자는 에드문트 후설이다. 현상학은 '사물 자체로 돌아가라'를 모토로 삼는다. 여기서 사물은 객관적 사물이 아니라 사람들의 인식 속에 나타나는 사물, 즉 '현상'이다. 따라서 사물 자체로 돌아간다는 것은 의식의 영역으로 돌아가는 것을 가리킨다.

14. 잉가르덴은 문학작품은 다층적 형상물로서 언어적 음성 현상의 층, 의미 단위의 층, 도식화된 견해의 층, 서술된 구성의 층 등 네 개의 계층으로 구성된다고 주장했다. 이 네 개의 계층은 각각 독자적인 미적 가치를 가지면서도 유기적인 통일체를 이루어 작품의 총체적 가치를 형성한다.

15. 뒤프렌느는 연구의 중점을 창작자의 '지향성'에서 향유자의 '미적 경험'으로 바꾸었고 '미적 대상'과 '미적 지각'을 집중적으로 연구했다.

16. 가다머 미학의 특징은 미적 이해의 역사성이다. 인류의 예술 작품과 미적 활동은 결국 인류의 역사적인 해석과 소통의 행위이며 그 가치와 의미는 존재의 진리를 끊임없이 밝혀내는 데 있다.

처음 시작하는 미학 공부

17. 수잔 랭거는 예술을 인간의 감정을 표현하는 기호를 창조하는 행위라고 정의했다. 예술적 기호는 감정을 표현하는 기능을 가지며 표현성은 예술의 공통된 특징이다. 다만 예술은 개인의 감정이 아닌 인류의 보편적 감정을 표현한다.

18. 롤랑 바르트는 '작가는 죽었다'라는 명언을 남겼다. 텍스트는 독자가 그것을 읽음으로써 끊임없이 새로운 의미가 생성되기 때문에 쓰이는 텍스트에서는 독자가 결정적인 작용을 한다.

19. 마르쿠제는 예술이 인류의 기타 활동과 다른 점은 내용과 순수 형식이 아닌 '미적 형식'에 있다고 주장했다.

20. 베냐민은 예술의 복제 기술이 수작업에서 기계로 발전한 것은 '양적인 변화에서 질적인 변화로의 도약'이며 미감의 제조와 감상, 수용 등의 방식과 태도에 대한 근본적인 변화를 일으키는 계기가 되었다고 주장했다.

21. 아도르노는 '반예술'의 개념을 제기했다. 그는 현대 예술은 이미 전통 예술과 달라졌으며 현대사회의 인성의 이화(異化, 낯설게 됨)에 따라 예술의 황금시대는 완전히 끝났다고 주장했다.

• Day 04 •

Thursday

미적 경험과 형식
— 미는 어디에 있는가? 어떤 것이 아름다운 것인가?

미적 활동을 구성하는 요소는 주체, 경험, 대상이며 이 세 가지 중 어느 하나라도 없어서는 안 된다. 그런데 미적 경험의 주요 공헌자(주도권을 갖는 자)가 과연 주체일지 아니면 대상일지가 문제이다. 주체의 미적 태도가 미적 경험에 결정적인 작용을 할까? 아니면 객체인 미적 대상의 그 어떤 성질이 결정적인 작용을 할까?

제아무리 완벽한 복제도 한 가지가 부족하다.

바로 예술 작품의 지금 이 순간과 지금 여기이다.

· 발터 베냐민 ·

우리는 무엇을 아름답다고 느끼는가?

'미'에서 '미적 경험'까지

근대 이후 서양 미학의 연구 방향은 '미란 무엇인가?'(존재론의 문제[1])에서 점차 '인간은 어떻게 미를 느끼는가?'(미적 경험의 문제)로 바뀌었다. 이 같은 변화는 '미학(aesthetica)'이란 용어의 원래 뜻, 즉 '감성학'에 잘 부합된다. 이렇게 방향이 바뀐 원인은 영국의 경험주의, 미감에 대한 심리학 연구 그리고 독일 예술가들의 낭만주의의 영향 때문이다. 이들은 미적 경험의 주관성에 대한 반성을 제기했고 특히 후자는 '미'의 주류 학설인 미의 '대이론' 중 '이성주의' 요소[2]를 반대하면서 미학이 기존 미의 존재론에서 미적 경험에 대한 연구로 바뀌게 되었다.

미적 경험의 총체

미적 활동은 주관적인 측면(즉 미적 활동의 주체가 미를 향유하는 태도), 객관적인 측면(즉 미적 대상), 그리고 양자를 연결시키는 미적 경험을 포함한다([그림 4-1] 참조).

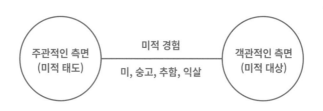

[그림 4-1]

미적 활동을 구성하는 주체와 경험, 대상은 어느 하나라도 없어서는 안 되는 필수 불가결한 요소이다. 문제는 미적 경험의 주요 공헌자(주도권을 갖는 자)는 주체인가 아니면 대상인가? 주체의 미적 태도가 미적 경험에 결정적인 작용을 할까? 아니면 객체인 미적 대상의 그 어떤 성질이 결정적인 작용을 할까?

예를 들면 비 내린 뒤의 산의 모습을 아름답다고 느끼는 것은 '미적 경험'이다. 그런데 이런 미적 경험은 어떻게 생기는 걸까? '산의 모습이 원래부터 아름다워서'일까? 아니면 '아름다움을 느낄 수 있는 마음이 있어서'일까? '산의 아름다움'이 결정적인 작용을 했다고 보는 것이 객관파의 관점이다. '산의 아름다움'은 그것

처음 시작하는 미학 공부

을 감상할 수 있는 사람에 의해 결정되며 사람의 미적 능력이 핵심적인 역할을 한다고 보는 것이 주관파의 관점이다. 물론 주관파와 객관파의 분류는 대략적인 구분이고 실제로 각 학파의 학설은 매우 다양하고 복잡하다. 그러나 이 같은 분류로 미적 경험의 기본적인 내용을 파악하기에 충분히 가능하다고 판단된다.

미적 경험에 관한 이론들

앞서 말했듯이 미적 경험에 관한 이론은 주관파와 객관파로 나눌 수 있다. 그렇다면 먼저 주관파와 객관파의 이론을 살펴보고 난 다음에 새로운 이론을 개척한 상호작용파에 대해서도 알아보도록 하자.

객관파의 주장: 피타고라스, 플라톤, 호가스

객관파[3]는 역사적으로 비교적 일찍 출현했으며 대표적인 학파와 인물은 고대 피타고라스학파의 '미의 본질은 조화와 비례', 플라톤의 '미의 보편성과 객관성', 그리고 근대 호가스의 '미는 형식에서 나온다'가 있다. 그들의 공통점은 바로 '미의 객관적 기준이 존재한다'는 것이다.

처음 시작하는 미학 공부

피타고라스학파: 미의 본질은 조화와 비례이다

피타고라스학파는 피타고라스의 제자들만이 아니라 피타고라스가 창립한 종교성 모임의 구성원[4]들을 가리킨다. 피타고라스학파가 제기한 '미의 본질은 조화와 비례', '황금분할' 등의 관점은 후세에 매우 큰 영향을 주었다. 이들은 어떤 물체가 아름답게 느껴지는 것은 그 물체가 '조화'의 성질 또는 수의 '비례'를 갖고 있기 때문이라고 주장했다. 즉 미적 경험은 미적 대상의 객관적 성질에서 비롯된다는 것이다. 음악을 예로 들면 피타고라스학파는 "수학과 음성학의 관점에서 음악 리듬의 조화를 분석했고 소리의 '질적 차이'(예를 들면 장단, 높낮이, 강약 등)는 모두 발음체의 '양적 차이'에 의해 결정된다. …… 그렇기 때문에 음악의 기본 원칙은 수량의 관계에 있으며 음악 리듬의 조화는 높낮이, 장단, 강약 등이 각기 다른 음들이 일정한 '수의 비례'에 따라 구성된 것이다. …… 피타고라스학파는 음악의 조화의 원리를 건축, 조각 등 기타 예술 장르에까지 확대하여 미의 효과를 생성하는 수의 비례를 탐구하고 경험을 바탕으로 규범을 도출했다. …… 예를 들면 유럽에서 오랫동안 큰 영향을 미쳤던 '황금분할'(가장 아름다운 선형은 길이와 너비가 일정한 비례인 직사각형)은 바로 피타고라스학파의 발견이다. 그들은 때로는 원형의 구형이 가장 아름답다고 주장하기도 했는데 형식주의의 맹아였다".[5]

피타고라스학파의 미적 경험 이론은 다음과 같이 요약할 수 있

다. 사람(미적 주체)이 어떤 사물(미적 대상)을 아름답다(미적 경험)고 생각하는 것은 그 물체가 '조화'를 보여주었기 때문이고, 그 물체가 조화로워 보이는 이유는 수의 비례(로고스)에 부합되기 때문이다. 미는 조화에서 비롯되고 조화는 비례에서 비롯된다. 비례는 수의 관계이자 객관적 성질이다. 피타고라스학파는 객관파의 시조라고 할 수 있다.

플라톤: 미는 이데아이다

플라톤의 미학을 이해하기 위해서는 먼저 《국가론》에 나오는 동굴의 비유를 통해 그의 철학 전반을 이해해야 한다.

'동굴의 비유' [6]

동굴 안에 출구 쪽에서 등을 돌리고 한쪽 방향만 볼 수 있도록 머리를 고정시켜 묶인 죄수들이 있다. 그들은 어린 시절부터 동굴 속에 갇혀 앞면 벽에 비치는 사람이나 동물의 그림자만을 보면서 살아왔다. 동굴 너머에서 자유인이 동물의 표본을 나르면서 죄수들의 뒤에 위치한 낮은 담장 앞을 지나가게 되는데 그때 담장 뒤의 불빛이 비추면 동물 표본의 그림자가 죄수들 앞에 있는 벽에 나타나게 된다. ([그림 4-2] 참조)

죄수들은 어릴 때부터 벽에 비친 동물 표본의 그림자만 보고 살아왔기 때문에 그림자가 실재라고 생각하는데 사실은 그림자

는 물론 동물의 표본도 실재가 아니다. 진정한 실재는 동굴 밖에 있는 동물이다. 물론 플라톤의 철학으로 보자면 동굴 밖의 동물 조차도 진정한 실재는 아니다. 왜냐하면 그 동물들은 단지 '이데 아'(플라톤은 이를 태양에 비유했다)의 한 사례일 뿐이기 때문이다. 따라서 진정한 실재는 동물의 '이데아'이고 그다음이 실제 동물, 그리고 동물의 표본, 마지막이 표본의 그림자이다.

미학과 동굴의 비유는 실재 사물은 '이데아'의 모방이고 표본은 실재 사물의 모방이며 그림자는 표본의 모방이라는 관계를 설명 했으며 예술에 대한 플라톤의 관점을 보여준다. 예술가는 마치 동굴 속의 죄수처럼 자신이 본 그림자가 실재가 아니라는 것을 전혀 모르고 심지어 그것을 모방한다!

[그림 4-2] 플라톤의 동굴의 비유

특수한 미 vs. 보편적 미, 상대미 vs. 절대미

같은 객관파로서 플라톤과 피타고라스는 미가 조화와 비례에서 비롯되고 그것이 사물의 객관적 특성이라는 점에 있어서는 공통된 견해를 갖고 있다. 하지만 플라톤은 여기에서 한발 더 나아가 감각적으로 느낀 아름다움(눈과 귀를 통해 느끼는 아름다움)은 '미 자체'가 아니라 '미를 표현하는 사물'[7]이라고 주장했다. 그것은 아름답다고 하는 것을 아름다운 것으로 아는 것을 표현한 '개별 사례'이지 '아름답다고 하는 것을 아름다운 것으로 아는 것'의 보편적 원칙은 아니다. '아름다운 것'은 상대적인 미이고 미 자체는 절대적인 미이다.

미의 등급: 《향연》

플라톤은 아름다움에도 등급이 있다고 주장했는데 《향연》에서 이 같은 내용을 찾아볼 수 있다. 그는 '사랑'과 '미'를 주제로 기술했는데 여기서 가장 압권은 소크라테스의 '미의 등급'[8]에 관한 대화이다. 미의 등급은 네 단계를 포함한다.

1. 외형의 미. 외형의 미는 또 세 단계로 나뉘는데 먼저 개별적인 외형의 미, 다음은 다수의 외형의 미, 마지막으로 모든 외형의 미를 사랑하게 되며 이를 통해 외형의 미의 개념(이데아)을 인식한다.

2. 영혼의 미(도덕의 미). 외형의 미에서 영혼의 미로 승화하며

영혼의 미가 외적으로 드러나는 것이 바로 제도와 관습의 미이다.

3. 학문의 미(지식의 미). 행위와 제도의 미에서 '학문 지식'의 미로 승화하며 '참된' 미이다.

4. 절대미. 모든 것을 아우르는 미 자체이다.

이 네 단계의 과정을 보면 매우 복잡한 것 같지만 사실은 아주 간단한 원칙에 의거한다. 바로 감성의 미에서 이성의 미로, 개별적 사물의 미에서 보편적 이데아의 미로, 미의 일부에서 미의 전체로 발전한 것이다. 미의 전체는 순수하고 완전무결하며 영구불멸한 절대미로서 미의 끝이자 사랑의 끝이며 철학의 끝이다. 최고의 미는 바로 지혜이고 최고의 미를 사랑하는 것은 곧 지혜, 즉 '철학'을 사랑하는 것이다.

호가스: 미는 형식에서 나온다

피타고라스와 플라톤은 고대인이라 근대 주체성 철학의 충돌을 경험하지 못했고 이른바 '주객 분열'의 문제가 없었기 때문에 엄격한 의미에서의 객관파라고 말할 수 없다. 그럼에도 이들을 객관파로 분류한 것은 이들이 '미적 경험은 주관적 태도와 독립된 기준에서 일어난다'고 주장했기 때문이다. 근대의 대표적인 객관파로는 영국의 유명한 화가이자 예술가인 호가스(William Hogarth, 1697~1764)가 있다. 그는 근대의 주체성 철학을 경험했음에도 미의 객관적 기준을 주장했기 때문에 엄격한 의미에서의

객관파라고 할 수 있다. 호가스의 미학 관련 대표작은 유럽 미학 사상 최초의 형식 분석에 관한 저서인《미의 분석(The Analysis of Beauty)》[9]이 있다.

미학 대가 펑즈카이(豊子愷)의 미학 객관론에 대한 설명

펑즈카이는 객관론의 '다섯 가지 구체적 조건'을 정리 및 논술했는데 이것을 보고 나면 객관론에 대해 더 잘 이해할 수 있을 것이다.[10]

1. 형태가 작은 것. 아름다운 사물은 대체로 형태가 비교적 작다. 예컨대 여자는 남자보다 체구가 작고 대체로 남자보다 아름답다. 매화꽃이 아름다워 보이는 것도 꽃송이가 작고 귀여운 이유가 크다. 만약에 우산만 한 매화꽃이 있다면 아름답기는커녕 무섭고 놀라운 느낌이 들 것이다. 갓난아기를 보면 귀엽고 사랑스럽게 느껴지는데 만약에 아기가 코끼리만 하다면 오히려 경악할 것이다.

2. 표면이 매끈한 것. 아름다운 사물은 보통 표면이 매끄럽다. 미인의 첫 번째 요건은 바로 매끄러운 피부이다. 그러니 '옥체', '옥녀'와 같은 어휘가 있는 것이다. 사람들이 옥, 구슬, 대리석, 수정 등을 좋아하는 것도 매끄럽고 반들반들한 촉감을 좋아하기 때문이다.

3. 윤곽이 곡선인 것. 호가스의 말처럼 곡선은 직선보다 아름답다. 인간의 얼굴은 직선적인 윤곽에 모난 얼굴보다 곡선적인 윤곽에 동그란 얼굴이 더 보기 좋다. 미인의 얼굴은 반드시 곡선으로 이루어진다. 높이 솟은 동양의 건축물들은 돔 형태의 지붕이 평평한 지붕보다 보기 좋다.

4. 연약한 것. 연약한 것은 형태가 작은 것과 비슷한 느낌으로 귀여운 것은 대

처음 시작하는 미학 공부

부분 연약하다. 예를 들면 새, 토끼, 고양이 등은 모두 약하고 힘없는 것들이다. 사람의 경우 여자가 남자보다 연약하고 아이가 어른보다 연약하다. 약하기 때문에 오히려 귀엽다.

5. 색이 밝고 부드러운 것. 색이 '밝다'는 것은 곧 희고 연한 색상을 말한다. 옛 말에 '피부가 희면 일곱 가지 결점을 가릴 수 있다'는 말도 있다. 색이 '부드럽다'는 것은 명암의 차이가 크지 않다는 것이고 부드러운 톤은 대부분 아름답게 느껴진다.

예를 들어 이 다섯 가지 원칙을 입증할 수 있다. '매화꽃이 왜 아름다운가?' 하는 질문에 객관파 학자들은 '꽃 모양이 작고 깜찍하며 꽃잎이 광택이 있고 곡선으로 이루어졌고 가냘픈 느낌에 색이 밝고 부드럽기 때문에 아름답다'고 대답할 것이다.

호가스는 곡선이 직선보다 아름답다고 주장하며 '곡선의 사물은 반드시 아름답다. 그렇기 때문에 미는 사물 속에 있다'[11]고 말했다. 호가스는 물체가 아름다운 것은 물체 자체의 형식 때문이라고 믿었다. 예를 들면 곡선이 직선보다 아름다운 것처럼 말이다. 객관적 형식으로 놓고 봤을 때 물결 모양의 곡선이 전혀 없는 두꺼비, 돼지, 곰 등의 형태는 추한 것이며 또한 물결 모양의 곡선이 있는지 여부 또는 형식에 의거하여 물체들의 아름다움의 정도가 왜 다른지를 해석할 수 있다.[12] 이러한 주장은 '아름다움'과 '추함'이 사람의 주관적인 미적 태도와 전혀 무관하며 물체가 어떤 객관적

인 형식을 갖고 있느냐에 따라 결정된다고 명확히 밝히고 있다.[13]

주관파의 주장: 칸트, 벌로

주관파는 근대 주체성 철학의 반성, 심리학 연구 등을 겪었기 때문에 미적 경험은 외적 사물이 일으킨다고 더 이상 주장하지 않았다. 물론 외적 사물이 그 어떤 형식이나 비례를 갖추어야만 주체가 그것을 아름답다고 느낀다는 것을 반드시 부정하지 않을 수도 있다. 그러나 그들은 미적 경험에서 주체의 능동적인 역할을 비교적 중요시한다. 주관파의 대표적인 인물은 칸트와 벌로가 있다.

미적 경험에 대한 '미적 태도'의 능동성

주관파의 학설 중에는 미적 경험에 대한 '미적 태도(aesthetic attitude)'의 능동성을 강조한 학설들이 많다. 미적 태도란 무엇인가? 간단히 말하면 미적 태도는 미적 주체가 미적 활동을 진행하는 데 있어서의 특별한 심적 상태를 말한다. 미적 태도는 객관적 조건(시간, 공간 등)과 주관적 심리 요소(감각, 정서 등)의 영향을 받는다. 미적 태도는 미적 경험을 결정짓는다.

미적 태도를 좁은 의미의 것과 넓은 의미의 것으로 나누어 정의할 수 있다. 좁은 의미의 미적 태도는 사람들이 미적 활동에서 미적 대상에 대해 갖는 태도를 말하는데 이런 태도는 실천적, 이

성적 그리고 도덕적 태도와 구별된다.[14] 넓은 의미의 미적 태도는 좁은 의미의 미적 태도 중에서 주체의 능동성을 무한 확대한 것이다. 즉 대상이 아름다운지 아름답지 않은지는 미적 주체에 의해 결정된다.[15] 이런 관점은 미적 경험에 대한 미적 태도의 결정적인 작용을 지나치게 강조한다. 이로 인해 발생할 수 있는 문제는 미적 경험의 주관성이 너무 강하여 모든 대상이 다 주체의 태도에 따라 미적 대상이 될 수 있다는 것이다. 그럴 경우 '외형의 미'에 대한 객관적인 기준이 없어진다. 이런 이론은 지나치게 극단적이기 때문에 일반적으로 말하는 '미적 태도'는 좁은 의미의 미적 태도를 말한다.

칸트의 미적 태도에 관한 이론

칸트는 미적 태도에 대해 비교적 구체적으로 논술했다. 그의 관점에 따르면, 미적 태도는 실용(이익)적 태도와 다르고 과학적 태도 및 도덕적 태도와도 다르다. 여기서는 그의 주장을 중심으로 소개하겠다.[16]

칸트는 《판단력 비판》에서 '취미판단(미적 판단)이 어떻게 가능한가?'라는 문제를 통해 미적 태도에 대한 이론을 제기했다. 그의 취미판단에 대한 분석은 질, 양, 관계, 양상의 네 가지 계기(Moment)[17]를 통해 이루어졌다.

'질'의 범주에서 보면 미는 이해관계 없는 쾌감이다

여기서 '질'은 일종의 '무한'의 판단이다. 칸트에게 '질'은 판단의 '긍정'('꽃은 붉은 것이다'), '부정'('꽃은 붉은 것이 아니다') 또는 '무한'('꽃은 안 붉은 것이다')이다. '무한'은 바로 긍정의 형식으로 부정의 내용을 표현하는 것이다.

《판단력 비판》에서 미적인 것은 쾌적한 감정(즉 욕망 또는 이익의 만족에서 오는 쾌감)과 다르고 선의 감정(즉 도덕감)과도 다르다. 이 두 가지 감정은 모두 '이해 관심'과 관련이 있다.[18] 칸트에게 쾌감이나 도덕감은 다 미적인 것과 다르다. 왜냐하면 미적인 것은 일체의 이해관계를 떠난 것이어야 하기 때문이다. 미적인 것은 자유롭고 강요되지 않은 것인 데 비해 쾌감과 도덕감은 이해관계에 의해 강요된 감정이다.

'양'의 범주에서 보면 미는 개념 없는 보편성이다

여기서 '양'은 '단칭판단'이다. 논리적으로 볼 때 '양'은 '전칭'(모두), '특칭'(일부), '단칭'(하나) 세 가지가 있다. 예컨대 모든 사람은 이성적이다(전칭), 일부 사람은 이성적이다(특칭), 소크라테스는 이성적이다(단칭)가 이에 해당된다.

이 범주에서 칸트의 요점은 만약에 단칭판단이 개체를 가리킨다면 보편적인 것일 수가 없다. 일반적으로 보편성(보편적으로 유효한)을 가지려면 반드시 개체가 아닌 개념이어야 한다. 예를 들

처음 시작하는 미학 공부

면 A라는 꽃은 개체이고 B라는 꽃도 개체이지만 둘은 서로 다르기 때문에 보편적인 것이 아니다. 그러나 둘은 모두 꽃이라는 개념에 속하고 꽃이라는 개념은 보편적이며 세상의 모든 꽃에 적용되는데 이것이 바로 보편성이다.[19]

여기서 문제가 발생한다. '논리적 양의 측면에서 모든 감상·판단은 단일성 판단'[20]이고 미적 판단은 단칭판단일 수밖에 없는데 어떻게 보편성을 가질까? 이는 물론 미적 경험에서의 주관적 가정이다. 다만 이는 각각의 미적 주체의 주관(주체)이기 때문에 보편성을 갖는다. 칸트에 따르면 미적 판단의 보편성은 개념(이성, 이유)을 통해 타인의 동의를 가정하는 것이 아니라 직접 각각의 실례(즉 단칭 명제)를 통해 타인의 동의를 '요구'하는 것이다. 미적 판단이 개념을 통하지 않고서도 보편성을 갖는다는 의미이다. 미적 판단의 이런 요구는 비록 '가정'이지만 각각의 미적 주체들이 다 이런 가정을 하기 때문에 보편성을 갖는 것이다. 따라서 칸트는 '미란 개념 없이 보편적으로 만족을 주는 것이다'라는 결론을 내렸다.

'관계'의 범주에서 보면 미는 목적 없는 합목적성이다

여기서 '관계'는 '인과관계'를 뜻한다. 논리적으로 봤을 때 관계에는 '정언'(S는 M이다/M은 P이다/따라서 S는 P이다), '가언'(만일 P라면 Q이다), '선언'(P이거나 Q이다), 세 가지가 있고 각각 실체성(정언),

인과관계(가언), 의존성(선언)에 해당된다.

관계의 범주에 대해 칸트는 '미적 판단은 목적 없는 합목적성을 기반으로 한다'고 말했다. 그 말의 뜻은 사실 다음과 같다.

1. 목적이 없다. 미적 주체는 목적이 없다. 우리가 꽃을 감상할 때 다른 목적이 없고 그저 꽃의 형식 또는 형상을 감상하기만 하면 된다. 또한 꽃을 감상할 때 직접적으로 유쾌감(미감)을 느낀다.

2. 합목적성을 지닌다. "대상의 형식이 주체의 상상력과 지성이 자유롭게 활동하고 조화를 이루기에 적합하기 때문이며, 이는 마치 '의지'(칸트는 그것을 '하늘의 뜻'이라고 직설하지는 않았다)에 의해 사전에 설정된 것만 같다."[21] 이에 관한 칸트의 결론은 다음과 같다. '미는 합목적성이 목적의 표상 없이도 대상에서 지각되는 한에서, 대상의 합목적성의 형식이다.' 이 말을 쉽게 정리하면 '미는 목적 없는 합목적성의 형식이다'[22]라는 뜻이다.

'양상'의 범주에서 보면 미는 개념 없는 필연성이다

여기서 '양상'은 '필연성'을 뜻한다. 양상에는 '개연'(가능성), '실연'(현실성), '필연'(필연성)의 세 가지가 있다.

'양'의 범주와 유사하게 일반적으로 필연성을 갖는 것은 보통 '개념'이다. 그런데 미감은 개념이 없는데도 왜 '필연성'을 가질까?(내가 아름답다고 생각하는 것을 왜 다른 사람들도 필연적으로 아름답다고 생각할까?) 이에 대한 칸트의 견해는 이렇다. "우리는 사람과

사람 사이에 '공통감(sensus communis)'이 있다고 가정해야만 '내'가 아름답다고 생각하는 것을 다른 사람도 필연적으로 아름답다고 생각한다." 그런데 이러한 가정이 합리적인가? 칸트는 만약에 이런 공통감을 가정하지 않는다면 사람과 사람 사이의 지식은 전달될 수 없다고 주장했다.[23] 다시 말해 오늘날 누군가가 칸트의 이론에 반대하고자 한다면 역시 먼저 이런 공통감을 가정해야 한다. 그렇지 않으면 그의 반대는 칸트와 다른 사람들에게 전달되지 못한다. 이런 공통감의 사전 설정은 데카르트의 가설과 마찬가지로 하지 않으면 안 되는 가설이다. 이 범주에 관해 칸트는 다음과 같은 결론을 내렸다. "미는 개념 없이 필연적으로 만족 대상으로 인식되는 것이다."

상술한 바를 종합하면 칸트의 미적 태도에 대한 분석을 다음과 같은 표로 정리할 수 있다.

칸트의 미적 태도에 대한 분석

계기	해당 범주	미적 태도 분석
질	긍정, 부정, 무한	미는 이해관계 없는 쾌감이다.
양	전칭, 특칭, 단칭	미는 개념 없는 보편성이다.
관계	실체, 인과, 의존	미는 목적 없는 합목적성이다.
양상	가연, 실연, 필연	미는 개념 없는 필연성이다.

벌로의 '심리적 거리'

'심리적 거리'[24]는 벌로(Edward Bullough, 1880~1934)[25]가 제기한 개념이다. 심리적 거리는 '시간적' 거리도 아니고 '공간적' 거리도 아니다. 그는 이 두 가지를 심리적 거리의 특별한 형식으로 보았다. 벌로가 말한 '심리적 거리'는 사실 미적 태도를 가리킨다. 적당한 심리적 거리는 미적 경험의 필수 조건이며 감상자에 대한 시공간적 거리의 중요성은 적당한 심리적 거리를 통해 형성된다.

거리는 양자의 관계를 가리키는데 그렇다면 심리적 거리에서 양자는 무엇일까? 벌로의 관점에 따르면 심리적 거리는 '자아와 감정의 대상 사이에 존재하며' '자아를 실용적 욕구나 목적으로부터 분리시킴으로써' 획득된다.

벌로는 그 유명한 '해무(海霧)'[26]를 예로 들어 심리적 거리를 설명했다.

> 항해 중에 해무를 만나는 것은 매우 불편하고도 불쾌한 일이다. 숨도 제대로 못 쉬고 일정이 지체되는 것은 물론이고 앞이 잘 보이지 않는 상황에서 다른 배의 경종 소리가 바로 옆에서 울려 퍼지는 것 같은 착각이 든다. 허둥지둥하는 선원들과 소란스러운 승객들은 마치 곧 엄청난 재앙이 닥칠 것처럼 초조하고 불안하다. 배는 가까스로 바다를 항행하며 안개를 벗어나 대피할 피난처를 찾아보지만 망망대해에는 그

어디도 안전한 곳이 없다. 이런 상황에서는 가장 교양 있는 사람이라도 할 수 있는 것이라고는 평정심을 잃지 않는 것뿐이다. 그러나 시각을 바꿔보면 해무는 사실 매우 아름다운 비경이다. 일정이 지체된 점과 여러 가지 불편한 점, 위험 등을 잠시 잊고 단순히 해무라는 이 현상에 집중해보자. 안개가 얇은 베일처럼 고요한 해수면을 뒤덮고 있고 저 멀리 산과 새들도 마치 베일을 덮은 듯 희미하고 은은한 모습이 마치 꿈속의 세계 같다. 짙은 안개는 하늘과 바다를 하나로 연결시켜 웅장한 천막을 형성하고 손만 내밀면 하늘을 나는 요정이 손에 잡힐 것만 같다. 주위에는 광활하고 적막하며 신비롭고 웅장한 기운이 감돌고 속세의 소리와 불빛이 완전히 차단되어 지금 있는 곳이 도무지 인간 세상인지 하늘 세상인지 망설여지게 된다. 그야말로 아주 유쾌한 경험이 아닌가?

심리적 거리는 부정적인 측면과 긍정적인 측면이 있다. 부정적인 측면은 사물의 실제 모습을 차단하고 실용적 태도의 지배에서 벗어나는 것이고, 긍정적인 측면은 새로운 태도로 사물을 바라보며 마음으로 경험을 조성하는 것이다. 예술 감상에서 개인의 감정과 염원 등은 심리적 거리의 원칙에 부합되는 전제하에 감상 활동에 참여할 수 있으며 미적 경험 생성의 주관적 조건이다. 여기에는 심리적 거리에 관한 세 가지 중요한 원칙이 포함되는데 1) 일

치의 원칙(principle of concordance), 2) 거리의 이율배반(antimony of distance), 3) 거리의 가변성(variability of distance)이다.

일치의 원칙은 예술 성격과 개인 조건의 적당한 합치로서 미적 경험이 생성되는 필요조건이다. 예술 작품의 미적 가치가 지나치게 낮으면 사람들의 흥미를 불러일으키기 어렵고 미적 가치가 지나치게 높으면 '너무 고상하여 이해하거나 감상할 수 있는 사람이 드문' 상황이 발생할 수 있다.

거리의 이율배반은 미적 경험이 생성되기 위해서는 너무 멀지도 않고 너무 가깝지도 않은 적당한 심리적 거리가 필요하다는 것이다. 심리적 거리가 너무 멀면 작품에 아무런 감흥이 없을 수 있고 심리적 거리가 너무 가까우면 현실 및 사욕에 지배당하여 작품에 집중할 수가 없게 된다.

거리의 가변성은 이 같은 심리적 거리에 여러 가지 정도의 차이가 있을 수 있으며 객관적인 기준이 없다는 것이다. 동일한 작품이라도 감상자에 따라 심리적 거리가 다를 수 있고 감상자가 같은 사람이라도 작품에 따라 필요한 심리적 거리가 다르다.

주관파의 미적 태도와 객관파의 형식과의 관계

앞서 주관파의 미적 태도에 대한 관점을 간략하게 기술했는데, 칸트나 벌로 모두 미적 경험에서 주체의 태도가 중요한 작용을 한다고 주장했지만 주관파는 근대 이후의 산물로서 고대부터 지

속되어온 객관파의 학설을 무시하지 않았다. 칸트와 벌로 등은 형식의 중요성을 부인하지 않았고 다만 주체의 미적 태도에 대한 능동성에 더 치중했을 뿐이다. 본격적으로 형식에 대해 논술하기에 앞서 먼저 주관파와 객관파 이외의 세 번째 선택, 즉 상호작용파의 관점을 살펴보자.

상호작용파의 주장: 듀이

듀이를 상호작용파라고 하는 이유는 듀이가 미적 경험에서의 능동성과 수동성의 상호작용을 강조했기 때문이다. 이 같은 상호작용은 창작과 감상 사이 그리고 창작과 감상 각자의 내부에서 표현된다.[27]

서양 미학사의 발전을 보면 미학은 주로 창작과 감상의 경험과 원칙, 예술 작품 자체 및 예술의 사회적 기능 등의 다양한 예술 현상을 연구한다. 이런 현상 속에서는 예술 작품의 존재가 가장 중요한 것은 의심의 여지가 없다. 왜냐하면 작품이 없으면 감상의 대상이 없을 뿐만 아니라 창작 활동도 사람들의 관심을 불러일으킬 수 없기 때문이다. 그러나 듀이는 미학 이론은 직접 예술 작품을 통해 분석 및 연구할 수 없다고 주장했다. 그에 따르면 현대 상공업과 과학기술 문명의 기형적인 발전으로 인해 예술 작품의 감상은 인생의 기타 현상에서 고립되었다. 이는 최소한 다

음과 같은 두 가지 측면에서 알 수 있다. 1. 세상이 점차 세분화되면서 모든 사물은 자신만의 고정적인 위치를 갖게 되었고 예술도 마찬가지로 분류되고 분화되었다. 그래서 그림을 보려면 미술관에 가야 한다. 마치 그런 곳에서만 예술 작품을 감상할 수 있는 것처럼 말이다. 2. 과도한 분업으로 인해 사람들의 일은 단조롭고 무료해지며 생존을 위해 일을 하는 식으로 변해버렸고 예술은 사람들에게 여가 취미 활동 또는 피난처 같은 역할을 했다.

예술의 고립은 크로체의 직관주의, 벨(Clive Bell, 1881~1964)의 '형식주의'와 '예술을 위한 예술'과 같은 고립파의 잘못된 사상들을 탄생시켰다. 그들은 예술을 일상생활에서 고립시켜야만 예술 작품의 순수성과 정신적 가치를 보존할 수 있다고 믿었다. 그러나 듀이는 예술 작품의 고립은 오히려 예술을 이해하는 데 장애가 된다고 보았다.

예술의 비밀을 이해하기 위해서는 인생의 일상적인 경험(common experience) 내지는 인간보다 낮은 동물의 생활로 돌아가야 한다고 듀이는 강조했다. 왜냐하면 예술은 바로 그 속에서 생성되고 발전되었기 때문이다. 또한 예술과 미적 경험을 이해하기 위해서는 반드시 인간과 동물의 생활을 이해해야 한다. 원시인의 예술 활동은 종교, 제사, 수렵 등 일상적 활동과 결합된 것이기 때문에 미학 종사자의 기본적인 업무 중의 하나는 바로 미적 경험과 일반적 경험의 연속성을 회복하는 것이다.

처음 시작하는 미학 공부

미적 경험을 말하기에 앞서 듀이가 경험이라는 어휘를 어떻게 사용했는지를 먼저 알아야 한다. 듀이는 경험을 동태적 관점과 생물학적 관점에서 해석했다. 그는 '경험은 동물이 생존 적응을 위해 환경과 상호작용한 결과이다'라고 말했다. 1. 이른바 '적응(adjustment)'은 두 가지 방식이 있는데 하나는 수동적인 조절(accommodation)에 치중된 적응이고 다른 하나는 능동적인 개조(adaptation)에 치중된 적응이다. 2. '환경'은 '자연환경'이자 '인문환경'이기도 하다. 3. '상호작용'은 듀이의 철학에서 자주 사용되는 어휘이다. 그는 처음부터 사람을 자연에서 고립된 존재가 아니라 기타 생물과 마찬가지로 자연의 일부로 보았다. 그러나 경험 또는 동물의 기타 환경과의 상호작용이 예술과 무슨 관계가 있는가? 환경에 대한 적응은 또 미적 경험과 무슨 관계가 있는가? 이어서 두 가지 방면에서 이 질문에 대답하겠다.

경험의 두 가지 공통 요소

상호작용에는 '하다(doing)'와 '받다(undergoing)'의 의미가 동시에 포함된다. 모든 경험은 다 이 두 가지 요소를 포함한다. 듀이는 예술은 일종의 경험으로서 창작이든 감상이든 모두 '하다'와 '받다'의 두 가지 측면이 있으며 창작은 '하다'이고 감상은 '받다'라고 강조했다. 예를 들면 예술가는 작품을 수정하거나 정리하는 과정에서 창작자(하다)인 동시에 감상자(받다)이다. 그러나 더 깊

이 들어가면 창작이나 감상은 모두 각각 하다와 받다 두 가지 측면을 갖는다.

우선 창작의 측면에서 보면 예술은 기술적으로 완벽한 활동(하다)을 의미한다. 그러나 만약 단지 이것뿐이라면 기계도 할 수 있다. 창작은 또 다른 중요한 지향성을 갖는데 바로 창작자 본인이 자신이 처리한 소재와 매개체에 높은 민감도를 갖고 창작 자체에 큰 흥미를 느낀다. 이런 민감도와 흥미는 창작 활동에서 '받다'에 속한다.

다음은 감상의 측면에서 보면 예술은 수동적으로 받아들이는 것(받다)이 아니다. 사람은 반드시 마음을 차분하게 가라앉히고 정신을 집중해야만 감상을 할 수 있는데 이 자체가 이미 '하다'의 과정이다. 감상 활동을 거치지 않은 소설, 음악, 회화 등은 '예술 제품(product of art)'에 불과하며 반드시 감상자의 재창조 또는 '하다'를 거쳐야만 진정한 '예술 작품(work of art)'이 될 수 있다.

완전한 경험과 미적 경험

기타 비예술적 경험과 마찬가지로 창작과 감상에서 '하다'와 '받다'가 반드시 균형을 이루어야만 경험이 발전하고 성숙하고 원만해질 수 있다. 둘 중 어느 하나가 지나쳐도 경험의 발전을 방해한다. '하다'가 지나치면 오히려 깊은 체험에 방해가 되고 '받다'가 지나치면 느낌과 감명만 있을 뿐 예술로 향상시키지 못한다.

처음 시작하는 미학 공부

경험은 사람이 생존에 적응하기 위해 환경과 상호작용한 결과라고 하지만 모든 경험이 다 완전한 것은 아니며 대부분의 경우 경험은 단편적이다. 그래서 듀이는 '한 번의 경험이 있다'와 '경험이 있다'는 다른 것이라고 주장했다. 전자는 완전하지 않은 단편적인 경험이고 후자야말로 '완전'한 경험이다. '완전'한 경험은 다음과 같은 네 가지 조건을 구비해야 한다. 1. 하나의 경험이 시작될 때 사람은 동물적 본능으로 인해 심신적인 충동을 일으키게 된다. 2. 욕구의 만족을 추구하는 과정에서 사람은 환경에서 오는 저항으로 인해 긴장감이 발생한다. 그렇기 때문에 적당한 저항이 있어야만 예정된 목적이 생기고 그 목적을 향해 나아가며 동시에 전체 경험의 방향을 장악하게 된다. 3. 환경과의 연속적인 상호작용 과정에서 경험이 보존되고 누적되며 발전하여 마침내 원만하고 완벽한 느낌에 도달한다. 4. '완전'한 경험은 각 부분이 완벽하게 조합된 전체 또는 통일체(well-integrated whole or unity)이며 각 부분이 산만하거나 무질서하지 않고 기계적이지도 않으며 유기적으로 잘 결합된 것이다. 따라서 완전한 경험은 각 부분을 통합할 수 있는 감정을 바탕으로 한다.

듀이는 이 같은 조건들을 만족시키는 경험이야말로 완전한 경험이라고 할 수 있고 완전한 경험은 미적 품질(esthetical quality)을 갖는다고 주장했다. 그에게 '예술'은 완전한 경험의 분포 또는 침투를 묘사하는 용어이며 '미'는 이런 완전한 경험이 일으키는 감

정 반응을 가리킨다. 미적 경험과 비(非)미적 경험(이성, 도덕 등)의 차이는 종류의 차이가 아니라 미적 품질의 강도 또는 수준의 차이이다. 다시 말해 '이성적 경험'과 '실용적 경험', '도덕적 경험'은 완전한 경험이기만 하다면 동시에 미적 경험이 될 수 있다. 듀이에게 미적 경험과 비교되는 것은 이성적 경험, 실용적 경험이 아니라 목적 없는 활동과 기계적인 활동의 두 가지 극단이다.

우리는 언제 미적 품질이 완전한 경험을 지배하여 미적 활동이 되는지 알 수 있을까? 듀이는 다음과 같은 세 가지로 귀납했다.[28] 1. 미적 경험에서 완전한 경험을 구성하는 공통 조건들은 더욱 강하게 표현된다. 2. 예술 창작과 감상의 재료는 소리, 색깔, 선형 등 직접 느끼는 사물의 성질이고 모든 이성적 활동의 재료는 보통 추상적인 기호이다. 3. 일반적으로 완전한 경험에서의 결과는 경험 전체에서 분리하고도 여전히 진실이다. 그러나 미적 경험을 구성할 때는 다르며 이때의 수단(형식, 과정 등)과 목적은 서로 분리할 수 없는 것이다.

예술과 인생

경험의 진수는 완전한 경험에 있고 완벽한 경험의 진수는 미적 경험에 있다. 따라서 듀이는 '예술은 경험이며 가장 직접적이고 완전한 현현(顯現)이다', '예술은 자연의 절정이고 경험의 극치이다'라고 말했다.

경험은 사람이 환경에 적응하고 환경과 상호작용한 결과이다. 적응이 잘되면 사람의 내적 수요와 외적 환경이 균형과 조화의 관계를 이루어 사람에게 전체적인 존재의 행복과 기쁨을 가져다준다. 그러나 이런 균형과 조화의 상태는 영원한 것이 아니고 환경의 변화에 따라 다시 적응해야 한다.

이 관점에서 볼 때 인생이라는 것은 균형과 조화를 잃고 재건하기를 끊임없이 반복하는 과정이며 생활의 리듬(rhythm)은 바로 균형과 조화의 질서에 영향을 주는 상호작용을 가리킨다. 저항과 장애가 없는 인생은 마치 고인 물처럼 생활의 정취가 없고 저항과 장애가 있는 인생이야말로 마치 흐르는 물이 바위에 부딪쳐 물보라를 일으키듯이 사람들의 생명력과 생활의 정취를 불러일으킬 수 있다.

듀이는 칸트와 크로체가 주장하는 '고립주의' 전통 속에서 자신만의 새로운 길을 개척하여 문화 맥락주의를 창립했다. 그의 이론은 현상학의 미적 경험 이론과 유사한 점을 보이며 후세 미학자들에게 큰 영향을 끼쳤다.

형식의 다섯 가지 함의[29]

객관파의 이론에서 형식은 매우 중요하며 미적 경험의 가장 중요한 요소라고 할 수 있다. 그러나 앞서 소개했던 호가스가 '미의 형식'을 분석할 때 사용한 의미는 '형식'의 복잡하고 다양한 개념 중 한 가지일 뿐이다. 이제 먼저 서술의 방식으로 형식의 변화 역사를 간단하게 설명한 후 이어서 형식의 다섯 가지 함의를 기술하겠다.

형식의 변화 역사

시작: 눈에 보이는 형식과 눈에 보이지 않는 형식

형식(form)은 서양 미학에서 가장 중요하고 또 가장 논란이 되는 문제 중의 하나이다. 그리스 시대부터 형식에 대한 두 가지 관점이 존재했다. 첫 번째는 감각기관(즉 육안)을 통해 포착할 수 있

는 '눈에 보이는 형식'으로서 그리스어로 'μορφή'(morphe, '형상'을 뜻함)라고 부른다. 형식을 현상으로, 그리고 구체적 사물의 외관으로 인식하는 것이다. 두 번째는 마음의 눈으로 파악할 수 있는 '개념적 형식'으로서 그리스어로 'εἶδος'(eidos, '개념'이나 '본질'을 뜻함)[30]라고 부른다. 형식을 본체 그리고 사물의 내적 본질, 내적 구조로 인식하는 것이다. 첫 번째 형식은 '감성적 형식'이고 두 번째 형식은 '이성적 형식'이라고 볼 수 있다. 이 두 가지 함의는 서양의 형식 사상을 지탱하는 버팀목으로 서양 예술 및 미학의 발전 방향에 결정적인 역할을 했다고 말할 수 있다.

후속: 다양한 함의

그 후 라틴어의 형식(forma)이 그리스어의 'μορφή'와 'εἶδος'를 대체하여 이탈리아, 폴란드, 스페인, 독일 등 유럽 각국에서 'forma'로 통용되기 시작했고 기타 국가에서도 약간만 변화된 형태로 사용됐다. 예컨대 프랑스어로 'forme', 영어로는 'form', 독일어로는 'Form' 등으로 쓰였다.[31] 이들 국가는 라틴어의 'forma'를 그대로 계승하면서 자연스럽게 이 용어의 그리스어에서 전해진 함의도 함께 계승하여 다른 해석을 갖게 되었다. 미학사와 예술사가 전해지는 과정에서 수많은 예술가와 사상가, 학파들이 모두 '형식'이라는 용어에 대해 새로운 사용법을 추가했고 형식이라는 용어는 더욱 많은 함의를 갖게 되었다. 그렇게 형식의 함의는

눈덩이처럼 불어나 미학사와 예술사 연구에 어려움을 주었다.

'눈에 보이는 형식'과 '개념의 형식'

눈에 보이는 형식	개념의 형식
μορφή(morphe): 형상, 외형, 외관	εἶδος(eidos): 개념, 본질, 상(相), 이념
현상	본체
눈에 보이는	눈에 보이지 않는
감성	이성

형식의 다섯 가지 함의

예술가, 사상가들이 형식을 어떻게 사용했는지 알고 싶다면 형식의 반대어를 통해 알아보는 것이 가장 좋은 방법일 것이다. 예를 들어 만약 형식의 반대말이 질료(質料)라고 하면 이때의 형식은 '형상'을 가리킨다. 또 만약 형식의 반대말이 원소(또는 구성 인자)라고 하면 이때의 형식은 구조 또는 배열을 가리킨다. 이런 방식으로 볼 때 서양 미학사에서 형식은 최소 다섯 가지 함의로 사용됐다. 그것은 각각 1) 각 부분들의 배열(arrangement of parts), 2) 감각기관 앞에 직접적으로 드러나는 사물(what is directly given to the senses), 3) 질료와 대조되는 어떤 대상의 경계 또는 윤곽(the boundary or contour of an object), 4) 아리스토텔레스의 형식: 대상의

개념적 본질(the conceptual essence of an object), 5) 칸트의 형식: 지각 대상에 대한 인간 마음의 기여(the contribution of the mind to the perceived)이다. 이 다섯 가지 함의에 대해 하나씩 소개하겠다.

각 부분들의 배열로서의 형식

이 같은 의미를 '형식 1'이라고 부르자. 이런 의미하에서의 형식의 반대말은 원소, 성분, 구성원이며 따라서 형식은 바로 각 부분의 원소, 성분, 구성원에 대한 전체적인 배치 또는 배열이다. 물론 이런 정의는 배열과 관련이 있는 만큼 당연히 비례와 관계가 있을 수밖에 없다. 예컨대 '기둥의 형식'이라고 말할 때 그것은 각 기둥 사이의 배열 방식과 비율을 가리키고 '곡의 형식'이라고 하면 음표의 배열 방식과 비례 등을 가리킨다.

이런 형식의 함의는 'symmetria'(대칭), 'harmonia'(조화), 'taxis'(질서) 등에서 미학과 관련이 있으며 이 그리스어들은 거의 다 형식 1과 밀접한 관계가 있다. 본 챕터의 앞부분에서 언급한 피타고라스학파의 미학 이론인 '미의 본질은 조화와 비례이다'는 바로 형식 1과 관련이 깊다.

피타고라스학파의 이런 형식 1 및 미학 이론은 플라톤, 아리스토텔레스, 스토아학파, 키케로, 비트루비우스(Vitruvius, B.C. 80~B.C. 15) 등에게 널리 영향을 미쳤으며 중세, 근대 내지는 현대에 이르기까지 많은 추종자가 있었다. 미학사적으로 봤을 때 어떤 이

론이 이렇게 보편적으로 인정을 받는다는 것은 결코 쉬운 일이 아니다. 19세기 독일의 유명한 미학자인 치머만(R. Zimmermann, 1815~1893)은 '고대 예술의 원리는 바로 형식이다'라는 말로 정곡을 찔렀는데, 여기서의 형식은 바로 각 부분들의 배열과 비례[32], 즉 형식 1이다.

감각기관 앞에 직접적으로 드러나는 사물로서의 형식: '내용'과 대립

두 번째 의미를 우리는 '형식 2'로 부르며 그의 반대말은 내용이다. 간단히 말하면 형식 2의 뜻은 표면 또는 겉모습(appearance)[33]이다. 이런 의미하에서 시의 소리는 형식이고 시의 의미는 내용이다. 인상파들은 형식 2, 즉 겉모습으로서의 형식을 강조하고 추상파들은 형식 1, 즉 배열로서의 형식을 강조한다고 말할 수 있다.[34]

생활 속의 예를 들어보자. 알아보기도 힘든 폰트에 커버 페이지도 없는 리포트를 제출한 학생에게 선생님이 리포트의 내용을 자세히 읽어보지도 않고 0점을 주었다. 그러자 학생은 선생님께서 '형식만 보고 내용을 보지 않았기 때문에 불공평하다'고 항의했다. 이때 학생이 말한 형식은 바로 형식 2이다. 다시 말해 형식 2는 눈에 보이는 것이고 그 반대말인 내용은 눈에 보이지 않는 것이다. 이 같은 대조는 그리스 시기에 있었던 형식의 대조, 즉 '보이다'와 '보이지 않다'의 대조와 유사하다.

형식 2와 내용의 대조에 관해 데메트리우스(Demetrius, B.C.

350~B.C. 280)가 매우 적절한 해석을 했다. 내용은 '작품이 이야기하는 것(what the work speaks of)'이고 형식 2는 '작품을 어떻게 이야기하는가(how it speak)'이다.[35] 형식 2가 시각예술의 영역에 도입되며 형식 1과 서로 혼동되면서 새로운 함의, 즉 형식 1+형식 2가 탄생했다. 이때 형식이라는 단어는 동시에 두 개의 함의(겉모습과 배열)를 갖게 되고 결국 예술가가 '예술에는 반드시 형식이 있어야 한다'고 말할 때 실질적인 의미는 첫째 겉모습(내용을 포함하지 않는)만이 중요하다, 둘째 겉모습에서도 전체적인 배열(각각의 요소가 아니라)이 중요하다는 뜻이다. 다시 말해 중요한 것은 형식 2이고 형식 1은 형식 2 내에서만 중요하다.

형식 2가 형식 1을 내포하든 안 하든 예술가들은 예술의 형식과 내용 중에서 어느 것이 더 중요한가를 두고 끊임없이 논쟁을 펼쳤다. 초기에는 형식과 내용이 상부상조의 관계이며 어느 하나라도 없어서는 안 된다는 주장이 우세했지만 19세기 이후, 특히 20세기에는 양자의 투쟁이 더욱 치열해졌고 '순수한' 형식을 지지하는 극단주의자들이 이 같은 투쟁을 심화시켰다. 비교적 중립적인 형식주의자들은 '진정한 예술 작품은 형식이 가장 중요하다'고 주장했고 비교적 극단적인 '형식주의'자들은 '진정한 예술 작품은 오로지 형식만이 중요하다'고 주장했다. 극단적 형식주의자들에게 내용은 필요 없는 것이고 도움은커녕 오히려 해가 된다고 주장했다.

마지막으로 '내용이 있는 형식'과 '내용이 없는 형식'은 구분되었다. 전자는 구상적(재현성, 모방성, 객관성을 가짐, 예를 들면 생물의 아름다움)이고 후자는 추상적(비재현성을 가짐, 예를 들면 직선과 원의 아름다움)이다. 이 두 가지 형식은 훗날 인정을 받았는데 칸트는 미를 '자유로운 것(frei)'과 '의존적인 것(abhängende)'으로 구분했고 흄은 미를 '내적인 것'과 '관련적인 것'으로 구분했다. 20세기에 이르러 형식 2는 지고지상한 지위로 추앙됐다. [36]

대상의 경계 또는 윤곽으로서의 형식: 질료와 대립

세 번째 의미를 우리는 '형식 3'이라 부르며 그의 반대말은 질료이다. 이것은 사전에 가장 자주 나타나는 함의이다. 형식은 대상의 경계 또는 윤곽이고 형식 2와 유사하다. 하지만 형식 2는 '겉모습'으로서 윤곽뿐만 아니라 기타 부분(예컨대 색채)도 포함한다. 그에 비해 형식 3은 윤곽만 포함한다.

형식 3은 사전에 가장 자주 나오듯이 일상적인 생활 용어에서 매우 영향력이 있으며 보통 사람들은 '형식'을 보면 이 형식 3의 의미(적어도 서양에서는 그렇다)를 떠올린다. 그렇다고 예술 영역에서 영향력이 없다는 뜻은 아니다. 형식 2가 시학에서 지극히 자연스러운 개념인 것처럼 형식 3도 '공간'의 형식과 연관이 있기 때문에 시각예술(회화, 조각, 건축)에서 지극히 자연스러운 개념이다.

예술사에서 형식 3이 중요한 역할을 한 시대는 15세기에서 18세

처음 시작하는 미학 공부

기 사이로, 이 기간 동안 형식 3은 예술 이론의 기본 개념으로 여겨졌다. 다만 형식이라는 이름으로 불리지 않고 '도형' 또는 '스케치'로 불렸다. 또한 형식 3은 스케치나 윤곽과만 유관하고 색채와는 무관하기 때문에 형식 2와 명확하게 구별되었다. 특히 16세기에 윤곽(형식 3)과 색채(형식 2)는 각각 회화의 두 가지 극단을 대표했고 17세기에는 스케치(형식 3)와 색채(형식 2)가 회화에서 적대적인 관계로 나타나기 시작했으며 학술계에서는 스케치가 더 중요하다는 관점이 우세했다. 프랑스의 화가이자 조각 아카데미의 사관인 앙리 테스틀랭(Henri Testelin, 1616~1695)은 '스케치는 훌륭하지만 색채 사용은 평범한 화가는 색채 사용은 아름답지만 스케치는 형편없는 화가보다 더 존경받아야 한다'고 말한 바 있다. 18세기에 이르러 색채는 다시 형식 3과 필적할 정도의 지위를 회복했고 양자의 싸움은 그제야 종결됐다.[37]

때로 예술 평론가들이 어떤 작품을 평할 때 '형식이 결여됐다'라고 하는데 우리는 이에 대해 '정말 형식이 없을 수 있는가?'라고 반문할 수 있다. 냉정히 말해서 사물이라면 형식이 없을 수 없다. 우선 형식 1이 없을 수는 없다. 왜냐하면 모든 사물은 다 각 부분으로 이루어졌기 때문에 당연히 각 부분의 배열이 있다. 그래서 기껏해야 '아주 좋은 형식이 없다'라고 말할 수 있다. 똑같은 상황은 형식 2와 형식 3에도 적용된다. 모든 사물은 아주 아름답지 않더라도 반드시 겉모습과 윤곽이 있다. 그러니 벨의 말대로 '유의

미한 형식(a 'significance form')'이 없다[38]고 볼 수 있다.

아리스토텔레스의 형식: 대상의 개념적 본질

네 번째 의미를 우리는 '형식 4'라 부른다. 이는 아리스토텔레스의 사용법으로서 대상의 '개념적 본질'을 가리킨다. 또 다른 명칭으로 '내재적인 목적(entelechy)'[39]이라고도 하며 반대말은 '대상의 우연적 특성(the accidental features of objects)'이다. 현대의 대다수 미학자들은 형식 4의 개념을 간과하지만 미학사에서 볼 때 형식 4는 형식 1과 똑같이 오래된 관점이며 형식 2, 형식 3과 병행됐다.[40] 우리는 형식 4를 '본질의 형식'이라고 부를 수 있겠다.

여기서 반드시 주목해야 할 것은 아리스토텔레스 본인도 그의 제자들도 형식 4를 미학에 적용하지는 않았고 그것을 본격적으로 미학에 적용한 사람은 13세기 스콜라 학파[41] 학자들이다. 그들은 형식 4를 위(僞) 디오니시우스가 제기한 '미는 비례와 빛에 근거를 두어야 한다'[42]는 주장과 결합시켰다. 그렇게 되면 형식 4(본질의 형식)는 곧 '빛'과 같은 것이고 이로부터 미에 관한 매우 독특한 개념이 탄생했다. 바로 대상의 미는 형이상의 본질에 근거하여 겉모습에서 드러난다는 것이다.

처음으로 이 같은 해석을 내놓은 사람은 아마도 대 알베르토 (Albert the great, 1193~1280)일 것이다. 그는 미는 이 같은 본질적 형식(형식 4)의 빛 속에 존재하고 이 빛은 물질을 통해 그 자체에

드러나며 단 이 물체가 정확한 비례를 가질 때(즉 형식 1일 때) 본질적 형식의 빛이 그 물체에서 드러난다고 주장했다.[43]

그러나 형식 4는 미학사에서 13세기 때 정점을 찍은 후 곧 종결됐다. 형식 4는 비록 아리스토텔레스의 사상 체계를 따라 16세기까지 잔존했지만 미학에서 큰 역할을 하지는 못했다. 17세기 이후 형식 4는 완전히 사라졌고 20세기에 이르러서야 다시 환골탈태하여 일부 예술가들의 작품 속에서 부활했으나 더 이상 형식 4의 명의로 나타나지 않았다. 그래서 이 용어는 이미 사라졌고 다른 예술가들이 형식 4와 유사한 개념을 사용했다고 말해도 무방할 것이다.[44]

칸트의 형식: 인간의 마음이 지각하는 대상에 대한 기여

다섯 번째 의미를 우리는 '형식 5'라 부른다. 이는 칸트의 사용법으로서 '인간의 마음이 지각하는 대상에 대한 기여'를 가리키고 반대말은 '마음으로부터 생성되거나 도입되는 것이 아니라 경험이 외부에서부터 부여하는 것(what is not produced and introduced by the mind but is given to if from without by experience)'이며 우리는 그것을 '선험적 형식'이라고 부를 수 있다.

이른바 선험적 형식은 인간 주관의 '모형' 또는 '틀'이며 인간은 이 모형 또는 틀을 통해 사물을 인식한다. 칸트는 《순수 이성 비판》에서 이 모형 또는 틀의 구조에 대해 설명했는데 인간은 감성

적 방식과 지성의 범주, 이성의 이념 등의 틀을 통해 사물을 인식하고 그렇게 인식한 사물을 통일시킨다. 감성적 방식에는 시간과 공간 두 가지가 있고 지성의 범주는 질, 양, 관계, 양상 네 가지가 있으며 이성의 이념은 영혼, 세상, 하느님 세 개가 있다. 간단히 말해 이 틀은 바로 선험적 형식이고 우리는 이 선험적 형식을 통해 '우리의 경험을 구축'한다. 우리는 이상의 내용을 [그림 4-3]으로 표현할 수 있다.

[그림 4-3]을 보면 '감성-지성-이성'의 구조가 바로 형식 5이다. 이론적으로 칸트 철학의 '지식론'은 이 같은 형식 5를 갖고 있고 미학도 그래야 한다. 그러나 놀랍지만 그렇게 뜻밖이지도 않은 것은 칸트는 미감은 지식처럼 선험적 형식을 갖고 있지 않다고 생각했다. 지식은 선험적 형식을 갖고 있기 때문에 보편성과 필연성을 갖지만 미감은 지식과 달리 개념을 통해 보편성과 필연성을 얻을 수 있는 것이 아니라는 것이다. 미감의 보편성과 필연성은 인간의 '공통감'에서 비롯된다.[45] 그렇기 때문에 칸트 자신은 형식 5를 미학에 적용하지 않았다.

그러나 19세기에 이르러 칸트학파가 아닌 사상가 콘라트 피들러(Konrad Fiedler, 1841~1895)가 이런 형식을 발견했다. 그에게 시각은 보편적 형식이 있으며 칸트의 형식 5와 유사하다.[46] 피들러가 정의한 형식 5는 약간 모호하며 힐데브란트(Adolf Hildebrand, 조각가), 리글(Alois Riegl, 예술사학자), 뵐플린(Heinrich Wölfflin, 예술사

　　　　　　　　　　　　처음 시작하는 미학 공부

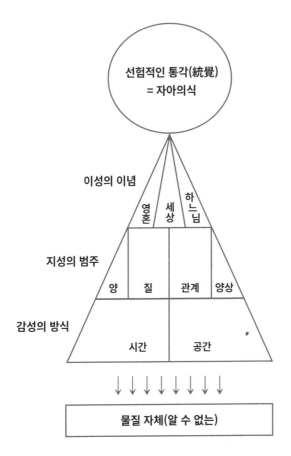

[그림 4-3] 칸트 지식론의 구도

Inside the figure:

선험적인 통각(統覺)
= 자아의식

이성의 이념
영혼 세상 하느님

지성의 범주
양 질 관계 양상

감성의 방식
시간 공간

물질 자체(알 수 없는)

학자), 릴(A. Riehl, 철학자) 등 그의 제자와 후계자들이 비교적 명확한 정의를 제공했다. 그리하여 형식 5가 미학과 예술사에 나타났다. 물론 이들의 형식 5에 대한 해석은 각기 다르기 때문에 형식 5와 같은 선험적 형식의 다원적 개념이 탄생했다. 21세기 전반기에 이런 형식의 개념은 유럽 중부에서 전형적인 개념이 되기도 했다. 한마디로 정리하자면 20세기의 형식 5는 다양한 의미를 갖고 있지만 어쨌든 모두 형식 5의 이름으로 불렸고 형식 5를 지지하는 사람들도 모두 '하나의 명사로 여러 가지 의미를 설명하는' 이런 상황을 그대로 받아들였다.[47]

이상 서양의 '형식'이라는 단어가 갖는 다섯 가지 함의 및 변화 역사를 간략하게 서술했다. 물론 예술사에 나타난 형식의 함의는 이보다 훨씬 많을 것이다.[48] 하지만 그중에서도 이 다섯 가지가 가장 중요하다.

형식 1과 형식 2, 형식 3의 관계는 너무 근접하여 일반인은 물론 예술가들도 자주 혼동한다. 이상의 설명을 통해 어느 정도 정리될 것으로 믿는다.

이 다섯 가지 형식의 발전 역사를 되돌아보면 다음과 같다. 형식 1(배열)은 오랜 과정을 겪어 예술 이론의 기본 개념을 형성했다. 형식 2(겉모습)는 여러 시대에 '내용'의 대립 개념, 내지는 '내용'보다 높은 지위로 설정되었고 특히 20세기에서 전에 없이 중요시되었다. 형식 3은 16, 17세기 때 예술의 구호가 되었고 형식

처음 시작하는 미학 공부

4는 성숙한 단계의 스콜라 학파 철학의 뚜렷한 특징이 되었다.

형식 5는 19세기 말에만 사람들의 주목을 받았다.

확장 읽기

1. 플라톤의 《국가론》 제7권 '동굴'. 번역본이 다양하게 나와 있다. 동굴의 비유는 시사적 의미가 있고 플라톤 철학의 대략적인 내용, 특히 '이상론'을 파악할 수 있다. '미학' 문제에서 '형이상학'과 '지식론'까지 파악하고 영화 〈매트릭스〉, 〈트루먼 쇼〉도 함께 볼 수 있다.

2. 칸트의 《판단력 비판》. 역시 여러 번역본이 있다. 특히 제1권 '미의 분석'을 읽어볼 것. '질', '양', '관계', '양상' 네 계기를 통해 '미'를 분석하는 내용으로 미학 관련 필독서이다. 칸트의 저서는 매우 난해하지만 이 부분은 내용이 많지 않고 또 아주 유명하기 때문에 토론하는 사람도 많고 참고 자료도 많다. 반복적으로 읽다 보면 분명 많은 것을 얻을 수 있을 것이다.

추천 영화

1. 〈내겐 너무 가벼운 그녀(Shallow Hal)〉(2009). '넓은 의미의 미적 태도'를 입증한 영화이자 '외적인 아름다움 vs. 내적인 아름다움'에 대해 토론할 수 있는 영화이다. 물론 영화 자체의 내용도 흥미롭다.

2. 〈기회 혹은 우연(Hasards ou Coincidences)〉(1998). 영화에서 미학과 관련이 있는 내용은 사랑과 예술(무용, 음악, 회화-모방과 복제, 촬영-영화 속의 영화)이다.

1. 미적 활동은 주관적인 측면(즉 미적 활동의 주체가 미를 향유하는 '미적 태도'), 객관적인 측면(즉 '미적 대상'), 그리고 양자를 연결시키는 '미적 경험'을 포함한다.

2. 미적 경험에 관한 이론은 주관파와 객관파, 그리고 새로운 길을 개척한 '상호작용파'로 나눌 수 있다.

3. 미학과 동굴의 비유는 실재 사물은 '이데아'의 모방이고 표본은 실재 사물의 모방이며 그림자는 표본의 모방이라는 관계를 설명했으며 예술에 대한 플라톤의 관점을 보여준다. 예술가는 마치 동굴 속의 죄수처럼 자신이 본 그림자가 실재가 아니라는 것을 전혀 모르고 심지어 그것을 모방한다!

4. 근대의 대표적인 객관파로는 영국의 유명한 화가이자 예술가인 호가스가 있다. 그는 근대의 주체성 철학을 경험했음에도 '미'의 객관적 기준을 주장했기 때문에 엄격한 의미에서의 객관파라고 할 수 있다.

5. 주관파의 학설 중에는 미적 경험에 대한 '미적 태도'의 능동성을 강조한 학설들이 많다. 미적 태도란 무엇인가? 간단히 말하면 미적 태도는 미적 주체가 미적 활동을 진행하는 데 있어서의 특별한 심적 상태를 말한다. 미적 태도는 객관적 조건(시간, 공간 등)과 주관적 심리 요소(감각, 정서 등)의 영향을 받는다. 미적 태도는 미적 경험을 결정짓는다.

6. 칸트는 《판단력 비판》에서 '취미판단(미적 판단)이 어떻게 가능한가?'라는 문제를 통해 미적 태도에 대한 이론을 제기했다. 그의 취미판단에 대한 분석은 질, 양, 관계, 양상의 네 가지 계기를 통해 이루어졌다.

7. 벌로가 말한 '심리적 거리'는 사실 미적 태도를 가리킨다. 적당한 심리적 거리는 미적 경험의 필수 조건이며 감상자에 대한 시공간적 거리의 중요성은 적당한 심리적 거리를 통해 형성되는 것이다.

8. 예술의 비밀을 이해하기 위해서는 인생의 일상적인 경험(common experience) 내지는 인간보다 낮은 동물의 생활로 돌아가야 한다고 듀이는 강조했다. 왜냐하면 예술은 바로 그 속에서 생성되고 발전되었기 때문에 예술과 미적 경험을 이해하기 위해서는 반드시 인간과 동물의 생활을 이해해야 한다.

9. 서양 미학사에서 형식은 최소 다섯 가지 함의로 사용됐다. 형식 1은 각 부분들의 배열, 형식 2는 감각기관 앞에 직접적으로 드러나는 사물, 형식 3은 질료와 대조되는 어떤 대상의 경계 또는 윤곽, 형식 4는 아리스토텔레스의 형식: 대상의 개념적 본질, 형식 5는 칸트의 형식: 지각 대상에 대한 인간 마음의 기여이다.

• Day 05 •

Friday

창조와 모방

— 예술에서 창조와 모방은 어떤 관계가 있는가?

미학에서 '모방'은 '창조'와 똑같이 중요하다. 그 이유는 두 가지이다.
우선 반대말인 '모방'과의 대조 및 비교가 없으면 '창조'를 보다 포괄적으로
이해할 수 없다. 다음은 '모방'이라는 개념과 이론이 서양 미학사에서
주도적인 지위를 차지했던 시간이 '창조'보다 훨씬 더 길기 때문에
전체적인 영향력도 더 크다. 이상의 두 가지 이유로 볼 때
미학 안내서로서 '모방'에 대한 소개는 반드시 필요하다.

우리는 예술을 통해, 그리고 오로지 예술을 통해서만

완벽한 자신을 실현할 수 있다.

• 오스카 와일드 •

현대 예술의 주요 특징, 창조

예술은 미학 연구 주제의 하나이고 현대 예술의 가장 중요한 특징 중의 하나가 바로 창조[1]이기 때문에 창조에 대한 연구 역시 미학에서는 매우 중요하다. 또한 창조성(창의성)의 개념은 예술의 중요한 특징이지만 그것이 예술에만 국한되지는 않으며 인류 생활의 모든 방면이 다 창조성과 관련이 있다. 그렇기 때문에 미학 연구가 미학에만 국한되지 않고 인류의 기타 감성적인 측면까지 확장된다고 해도 창조성은 여전히 중요한 주제임이 분명하다. 왜냐하면 창조성은 인류의 삶 모든 곳을 가득 채우고 있기 때문이다.

창조성은 고대에는 중요시되지 않았고 중세부터 출현하기 시작하여 근대에 이르러서야 예술 속에 포함되기 시작했다. 그리고 현대에서는 인류의 삶 모든 활동에 깊숙이 녹아 있다. 하지만 창조성 또는 창조에 대한 연구는 미학(철학)에만 국한되지 않으며 교육학, 심리학의 모든 방면에서 언급할 수 있다. 이 책은 미학

입문서이므로 주로 미학(예술) 부분에 초점을 맞추어 소개하겠다.

창조와 모방의 관계

미학에서 '모방'은 '창조'와 똑같이 중요하다. 그 이유는 두 가지이다. 우선 반대말인 모방과의 비교가 없으면 창조에 대해 더 포괄적으로 이해할 수가 없다. 의학에서 '질병'과의 비교가 없으면 '건강'에 대해 더 잘 이해하기 힘든 것과 마찬가지이다. 또 '모방'이라는 개념과 이론이 서양 미학사에서 주도적인 지위를 차지했던 시간이 '창조'보다 훨씬 더 길기 때문에 전체적인 영향력도 더 크다.[2] 이상의 두 가지 이유로 볼 때 미학 안내서로서 '모방'에 대한 소개는 반드시 필요하다.

창조와 모방은 미학에서 다루는 가장 중요한 논제 중의 하나로 미, 예술, 형식, 미적 경험 등 다른 논제들과도 떼려야 뗄 수 없는 아주 밀접한 관계에 있다. 그러나 이 두 논제 사이의 관계는 다른 논제들과의 관계보다 훨씬 더 밀접하기 때문에 이번 챕터에서는 이 두 가지 논제를 따로 떼어내 집중적으로 설명하겠다.

창조성(창의성)의 개념은
어떻게 발전하고 변화했는가[3]

창조성 개념의 발전과 변화는 고대(B.C. 3세기부터 A.D. 4세기까지), 중세(A.D. 4세기부터 14세기까지), 19세기, 20세기 이후 등 네 단계로 나누어 볼 수 있다.

고대: 창조는 없다

여기서 말한 '고대'는 그리스와 로마 시기를 가리킨다. 우선 '명사'로서 놓고 볼 때 그리스 시기에는 창조성이라는 명사가 없었고 창조성의 개념도 없었다. 그러니 당연히 창조성에 관한 이론도 있을 리가 없다. 고대의 약 1천여 년 동안 철학, 신학 또는 우리가 현재 이른바 예술이라고는 하는 분야에서는 모두 창조성(창의성)에 해당되는 그리스어 명사가 아예 존재조차 하지 않았다. 그나마 비슷한 뜻의 '제조(ποιεῖν; poiein, to make)'라는 단어가 있었다.[4]

그에 비해 로마인들은 비록 'crĕátor'라는 단어를 사용하기는 했지만 그들에게는 '아버지'의 동의어로 쓰였다. 그리고 'creatiourbis'는 '도시의 설립자'를 뜻했다. 로마인들은 후세 사람들처럼 창조성을 신학(중세 시대)과 예술 분야(19세기)에 적용하지 않았고 일상생활 속의 적용은 더더욱 말할 필요도 없었다.

그리스 로마 시대에 창조와 가장 유사한 개념은 '건축사'[5]와 '시인'의 개념이었다. 그나마도 창조자의 개념과는 분명히 달랐다. 엄격히 말해 창조성(즉 '무에서 유를 만들어내는 창조')의 개념은 고대 말에 형성됐고 그조차도 무에서 유를 창조하는 것은 불가능한 일이라는 뜻의 소극적인 개념으로 사용됐다. 예를 들면 '무에서는 아무것도 나오지 않는다(ex nihilo nihil fit)'[6], 또는 루크레티우스가 말한 '어떤 사물도 무에서 유를 창조할 수 없다(nihil posse creari de nihilo)'[7]가 있다. 무에서 유가 나오는 창조의 개념은 중세 시대에 이르러서야 출현했다.

고대 시기 '창조성'과 예술의 연관성

창조자와 창조

그리스인에게는 제조라는 단어만 있고 창조라는 단어는 없었다. 예술과 예술가, 창조와 창조자의 개념을 연관 지은 것은 근대 이후의 일이었다.

예술과 창조는 전혀 관련이 없기 때문에 그리스인들은 창조라

처음 시작하는 미학 공부

는 단어를 예술에 응용하지 않았고 그들에게 예술은 창조 또는
그 어떤 창조성도 없는 단지 하나의 기술이었다.

예술은 기술이다

그리스어에서 예술은 'τεχνη(techne)', 즉 기술이다. 이른바 기
술이란 이론과 법칙에 따라 진행하는 것이며 자유가 없고 창조가
아닌 모방임을 나타낸다. 플라톤은 《국가론》에서 목수가 만든 침
대는 신의 마음속 침대의 형상을 모방한 것이고 화가가 그린 침
대는 목수가 만든 침대의 형상을 모방한 것이라고 말한다. 목수
가 만든 침대나 화가가 그린 침대 모두 모방이지만 목수의 모방
은 화가의 그것보다 한 수 위이다. 그 이유는 목수가 만들어낸 침
대에서는 잠을 잘 수 있지만 화가가 그린 침대는 가짜 침대이기
때문이다. 그렇기에 화가(그리고 기타 우리가 오늘날 예술가라고 생각
하는 사람들)의 모방은 제조라고도 할 수 없고 백번 양보하여 제조
라고 쳐도 기껏해야 모조일 뿐이며 창조와는 더욱 거리가 멀다.

현재 우리가 사용하는 창조자(creator)와 창조성(creativity)의 개
념은 모두 '행동의 자유'를 포함하는 데 비해 그리스인들이 생각
하는 예술가와 예술(또는 기술자와 기술)의 개념은 자유를 포함하지
않고 규칙과 법칙을 따르거나 또는 법칙에 의거하여 사물을 제조
하는 것이다.

그 외에도 예술은 사물을 제조하는 기술인 만큼 이런 기술은

지식(법칙에 대한 지식)이자 재능(이런 법칙을 활용하는 재능)이다. 이런 법칙을 파악하고 활용할 줄 아는 사람이 바로 예술가(기술자)인 것이다. 물론 여기에는 '자연은 완벽하다'는 관념도 포함된다. 자연은 법칙을 따르기 때문에 예술가는 자연의 법칙을 발견하고 그것을 따라야 한다. 그렇기 때문에 그리스인에게 예술가는 발명가가 아닌 발견가이다. 음악에서 예술가(작곡가)는 음악의 법칙(νσμοι, nomoi,[8] '선율의 형식'을 말함)을 발견하고 따라야 하고 시각예술(회화나 조각)에서는 규범(canon) 또는 측도(measure)를 따라야 한다.

한마디로 고대에서는 예술과 창조가 마치 서로 교차점이 전혀 없는 두 개의 원처럼 아무런 연관도 없고 중첩도 없다([그림 5-1]).

[그림 5-1]

처음 시작하는 미학 공부

중세: 창조는 오로지 신만이 할 수 있다

여기서 말하는 '중세'는 서기 400년(5세기)부터 1400년(15세기)까지 약 천 년의 시간을 가리킨다.[9]

우선 '명사'로서 놓고 볼 때 중세 시대에는 이미 창조 또는 창조성이라는 명사가 출현했고 창조의 개념도 존재했다. 하지만 명사든 개념이든 모두 신학의 영역에만 국한되었다(이는 물론 기독교 통치와 관련이 있다).

중세 시대에 발생한 매우 중요한 변화가 바로 창조라는 단어를 사용하기 시작했고 특히 하느님의 '무에서 유를 만든 창조 활동(creatio ex nihilo)'에만 사용한 것이다. 당시 'creator'라는 명사는 '하느님(God)'의 동의어였고 계몽 시기에 이르러서도 여전히 그렇게 사용됐다. 고대 말기와 다른 것은 중세 시대 사람들은 무에서 유를 만들어내는 창조가 가능한 것이며 다만 인간에게는 그런 능력이 없고 오직 하느님만이 가능하다고 믿었다.

중세 시기 '창조성'과 예술의 연관성

중세 시기에 창조성과 예술은 거의 직접적인 연관성이 없었다. 창조는 인간과 무관한 신의 능력이다. 인간의 예술 작품은 창조가 아니라 제조(이는 고대의 관념을 그대로 답습했다)이고 그래서 점선으로 표시했다([그림 5-2]). 물론 모든 것이 다 신의 창조이고 인간과 인간의 예술은 모두 피조물임을 보여주는 보다 합리적인 도

식은 [그림 5-3]이다. 그래도 간접적인 연관성은 존재했다. 예를 들면 세상(특히 자연계)은 하느님의 창조물이기 때문에 예술가가 자연을 모방하는 것은 가장 좋은 예술이 되는 것이다. 이런 예술 이론은 그리스 시기(특히 플라톤)의 모방론에서 유래하며 중세 시기에 가장 주류적인 이론 중의 하나가 되었다.

[그림 5-2]

[그림 5-3]

처음 시작하는 미학 공부

19세기: 인간에게도 창조 능력이 있으나 예술가에게만 국한된다

19세기에는 창조 또는 창조성이라는 명사가 있고 창조의 개념도 있다. 그러나 명사와 개념 모두 더 이상 신학의 영역에 국한되지 않고 인간, 특히 한 종류의 인간에게만 적용됐다. 그것은 바로 예술가였다. 이 시기 중국어에서는 창조를 창작이라고 번역했는데 매우 적절한 번역이라 생각된다.

19세기 '창조성'과 예술의 연관성

19세기에 창조성과 예술은 거의 동일시됐다. 창조(창작)는 예술가 고유의 능력 또는 활동, 심지어는 유일한 능력 또는 활동으로 간주됐다.

예술은 고대 시기에는 모방으로, 18세기 낭만주의 시기에는 표현으로, 그리고 19세기에는 창작(창조)으로 간주됐다. 고대에서는 '창조는 불가능하다'고 생각했고 중세에서는 '창조는 가능하지만 오로지 신만 할 수 있다'고 생각했으며 근대에 이르러서는 '창조는 예술을 통해, 그리고 오로지 예술을 통해서만 가능하다'고 생각했다.

중세에서는 창조를 '무에서 유를 만드는 것'이라 생각했고 종교 또는 신학 영역에서 창조는 세상을 만드는 것으로 생각했다. 그리고 근대에서는 무에서 유를 만들어내는 창조 능력을 예술가에게 부여했는데 일종의 '허구' 또는 '상상'이다. 이는 기타 유형의

·Day 05·
Friday

예술가에게도 적용되지만 특히 언어의 예술(문학)에 가장 적합하다. 문학이 기타 예술과 다른 점은 바로 셰익스피어의 《햄릿》이나 《오셀로》든 아니면 괴테의 《베르테르》나 《빌헬름 마이스터》든 모두 허구적인 존재라는 점이다.[10] 이 또한 예술가들이 무에서 유를 만들어내는 창조 활동이라고 할 수 있다. 요컨대 19세기에는 예술가가 창조자이고 또 예술가만이 창조자였다([그림 5-4]).

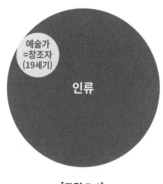

[그림 5-4]

20세기 이후: 모든 인간은 창조 능력을 갖고 있다

20세기에는 창조 또는 창조성이라는 명사가 있고 창조의 개념도 있다. 19세기와 마찬가지로 창조성은 인간에게 적용되고 19세기와 다른 점은 창조 또는 창조성이 어떤 부류의 인간(예술가)에게만 국한되지 않는다. 20세기 이후에는 창조성이라는 어휘와 개념

처음 시작하는 미학 공부

이 인류의 모든 활동과 영역에 보편적으로 적용됐다. 우리는 어떤 학술 저서에 대해 창조성이 있다고 말할 수 있다. 인류의 모든 활동은 다 창조성, 창의성이라는 단어로 묘사하거나 가늠할 수 있게 되었다.

20세기 이후 '창조성'과 예술의 연관성

19세기 이후의 예술은 더 이상 미의 예술이 아니라 창조성의 예술(물론 신기함, 독특함, 개성 등과도 관련 있음)로 변모했고 창조성은 현대 예술의 필수 조건 중의 하나가 되었다(19세기에는 필요충분 조건이었음[11]). 예술은 고대의 모방, 근대의 사실적 묘사와 재현에서 현대의 창조에 이르기까지 스펙트럼의 끝에서 끝으로 이행한 것만 같다. 그러나 예술 발전의 역사를 자세히 살펴보면 모방론이 주류를 차지했던 고대에서도 아리스토텔레스의 예술에 대한 관점은 창조에 많이 기운 경향을 보였다(비록 여전히 모방이라는 단어를 사용했지만).

근대 예술은 더 말할 것도 없다. 르네상스 이후 많은 예술가가 모방과 창조 사이에서 갈등했다(다만 이 두 단어를 사용하지 않았거나 또는 다른 단어로 이 두 가지 개념을 표현했다). 창조는 예술의 일부분이지만 예술 분야에만 국한되지 않으며 인류의 모든 활동(학술 토론, 상업 행위, 과학 발명, 문예 창작, 생활 방식 등등)을 포함한다. 이것은 현대의 창조성 개념이 가지는 특징이다. 이 단계에서 사람들

은 모두 창조자가 될 수 있다([그림 5-5]).

그렇다면 창조성이란 대체 무엇일까? 창조성의 핵심적인 본질은 '새롭고 특이함(novelty)'일 것이다. 더 구체적으로 말하자면 창조성이란 인간이 '정신 에너지(mental energy)'를 활용한 결과이며 그 결과는 새롭고 특이하고 독특한 성격을 갖는다. 그리고 가장 극치의 독특함은 대체 불가능한 특징을 갖는다. [12]

인류=창조자(20세기)

[그림 5-5]

결론: 창조성의 세 가지 의미

창조성의 발전과 변화를 다음과 같이 정리 및 요약할 수 있다.

고대에서 현대까지 예술은 미의 예술에서 창조성의 예술로, 모방의 예술에서 창조성의 예술로 변화했는데 이 두 개의 선은 역사적으로 서로 교차하며 발전했다. 고대와 중세에서는 미가 없으

처음 시작하는 미학 공부

면 예술도 없고 모방이 없으면 예술이 아니라고 생각했지만 현대에서는 창조성이 없으면 예술이 아니라고 생각한다. 물론 예술의 정의는 이미 변했고 창조의 정의도 변했으며 창조와 예술의 관계도 기존의 아무런 관련도 없던 관계에서 긴밀하게 연결된 관계로 변했다. 양자의 관계를 [그림 5-6]과 같이 새롭게 정리했다.

[그림 5-6]은 고대에서 현대까지 창조의 개념이 어떻게 변화했는지를 잘 보여준다. 모두 세 개의 원이 있으며 각각 세 가지 창조성을 대표한다. 왼쪽 위의 원은 창조성 1, 즉 '신=창조자'(중세)이다. 중간에 큰 원 안에 포함된 작은 원은 창조성 2, 즉 '예술가=창조자'(19세기)이다. 오른쪽 아래의 큰 원은 가장 넓은 의미의 창조로서 창조성 3, 즉 '인류=창조자'(20세기의 개념인 모든 인간은 창조 능력이 있다)이다. 고대에는 창조성의 개념이 없었기 때문에 점선으로 표시했다.[13]

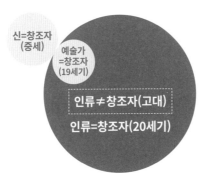

[그림 5-6]

창조성 1(신=창조자)은 신의 창조이고 예술의 창조와 무관하며 인류의 예술 활동도 신의 창조와는 다르다. 당시는 창조에 대해서 이렇게 이해했다. 우선 이른바 창조란 무에서 유를 만들어내는 것으로 인간이 할 수 없는 것이다. 둘째, 창조는 당시에 예술적 활동이 아닌 일종의 신비로운 활동으로 여겨졌다. 마지막으로 예술가는 반드시 일정한 법칙과 규범에 따라 제조(창조가 아님)를 해야 하고 이는 분명 창조와는 다른 개념이다(창조는 일종의 자유로운 활동이다). 이상 세 가지 점으로 미루어 볼 때 신의 창조(창조성 1)와 예술가의 제조(창조성 2)에는 그 어떤 교차점도 없다.

창조성 2(예술가=창조자)는 예술의 창조이다. 이 관점은 '모든 창조는 다 예술이고 또 모든 예술은 다 창조이다'로 해석할 수 있다. 말뜻으로 놓고 보면 예술과 창조는 동의어이고 논리상으로 보면 예술은 창조의 필요충분조건이다. 즉 예술은 창조이고 또 예술만이 창조이다. 물론 이는 극단적인 서술이고 비교적 중용적 또는 보수적으로 표현하자면 모든 예술이 다 창조성이 있는 것이 아니며 '좋은' 예술만이 창조성을 갖는다. 어쨌든 한 가지는 분명하다. 바로 창조성은 다른 곳이 아닌 예술에서만 표현된다.

하지만 만약에 '좋은' 예술만이 창조성을 갖는다고 한다면 그 좋다는 것은 어떤 것을 가리킬까? 엄격히 말해 19세기에 '좋은' 또는 '좋지 않은' 예술을 판단하는 근거는 한 가지가 아니었다. 당시의 관점에 따르면 예술품은 사람들로 하여금 찬양하고 흥분하고

처음 시작하는 미학 공부

경이롭게 생각하도록 해야 하며 아울러 '형식적인 완벽함'도 갖춰야 한다. 창조성이 낭만주의자들이 중요시하는 기준이었다면 형식의 완벽함은 고전주의자들이 중요시하는 기준이다. 낭만주의가 출현하기 전까지 예술의 창조성은 주목을 받지 못했고 '좋은' 예술은 거의 완벽한 형식을 갖추었는지 여부에 따라 결정됐다. 형식의 완벽함과 예술 사이의 연관성이 점차 약해졌을 때 창조와 예술 사이의 연관성이 점차 강화된다.[14]

창조성 3(인류=창조자)은 가장 넓은 의미의 창조로서 모든 인간이 다 창조 능력을 갖는다는 개념이다. [그림 5-6]에서 큰 원과 작은 원의 관계를 놓고 보면 어떤 창조는 예술(또는 일부 창조자는 예술가일 수 있다)이고 모든 예술은 다 창조(모든 예술가는 모두 창조자)이다. 다시 말해 만약에 인류 모두가 다 창조자라면 예술가는 인류의 일부분이며 자연도 역시 창조자이다. 논리상으로 볼 때 '전칭명제'는 참이고(모든 인류는 창조자이다) 특칭명제도 역시 참이며(어떤 인류는 창조자이다) 이런 관계를 '대소대당 관계(subalternation)'라고 부른다. [그림 5-6]의 작은 원을 보면 예술가는 인류의 일부분일 뿐이고 모든 예술가가 다 창조자라고 해도 인류에게는 '어떤 인류는 창조자'일 뿐이다.

결론적으로 고대(창조는 없다)와 중세(창조는 오로지 신만이 할 수 있다) 시대에는 창조성이 미학에 포함되지 않았고 근대 이후에야 미학에 포함되기 시작했으며(예술가도 창조 능력이 있다) 현대에는

또다시 미학의 범위를 벗어났다(창조는 예술가만 할 수 있는 것이 아니다). 앞에서 언급한 것처럼 창조성은 단지 '신기하고 독특한 것', '정신 에너지', '독특성' 등으로 이해됐고 근대에 이르러서야 창조성의 이론이 점차 활발하게 발전하기 시작했으며 그중에서도 심리학 분야에서 가장 눈부신 발전을 이루었고[15] 미학이나 예술철학에서의 창의성 이론은 오히려 보기 드물었다.[16] 이는 아마도 창조 능력이 이미 예술에만 국한되지 않고 인류 활동의 모든 방면을 초월하였기 때문에 미학이나 예술철학에 대한 연구는 오히려 상대적으로 적어 보였을 것이다.

처음 시작하는 미학 공부

모방 개념은 어떻게
발전하고 변화했는가[17]

오늘날 영어에는 모방과 관련된 어휘가 두 개 있는데 각각 어원이 다르다. 첫 번째는 'mimic(~을 모방하다)', 그리스어의 'μιμησις(mimesis: 모방)'에서 유래했고 두 번째는 'imitation(모방)', 라틴어의 'imitatio(모방)'에서 유래했다. 이 두 단어는 같은 뜻이지만 오늘날의 모방은 복제(copying)의 의미를 어느 정도 포함하고 있는 데 비해 고대에서는 최소 네 가지의 의미를 갖고 있었으며 복제는 그중의 하나일 뿐이었다.

창조의 반대되는 말이자 대비되는 내용으로서 모방은 개념적으로 창조를 이해하는 필수 불가결의 조건일 뿐만 아니라 서양 미학에서 창조보다 훨씬 일찍 주류의 지위를 차지했다. 모방의 발전과 변화는 창조의 역사보다도 더욱 복잡하다. 이제 네 개 단계로 나누어 모방 개념의 발전과 변화를 설명하겠다.[18]

고대

그리스어의 'μίμησις(mimesis)'는 그리스 시기에 이미 발전 및 변화하기 시작했고 네 가지 의미를 갖는다.

1. 최초의 의미는 '제사장의 예배 활동'(예를 들면 무용, 연주, 노래 등등)을 가리키는 것으로 '마음속의 형상을 표현'하는 것이며 마음 외의 현실을 복제한다는 의미는 없었다.[19] 따라서 이 단어는 시각 예술에 적용되지 않았다.

2. 데모크리토스는 모방을 '자연이 기능하는 방식에 대한 모방'이라고 정의했다. 방직이 거미를 모방한 것처럼 말이다. 이 같은 관점은 주로 실용성이 강한 예술(기술)에 적용됐다.

3. 플라톤은 스승인 소크라테스의 관점을 계승 및 확장시켜 모방을 '사물 겉모습의 복사판'으로 보았다. 플라톤의 관점에 따르면 회화, 조각, 시가 등은 모두 모방의 예술이다. 여기서 주목할 것은 비록 플라톤이 예술(기술)을 모방으로 이해했지만 그것은 단지 그리스 예술의 '현황'(실제 상황)이 그렇다고 생각한 것일 뿐 그런 모방의 예술을 찬성한 것은 아니었다. 플라톤은 《국가론》 제10권에서 예술의 모방성을 지적하며 그 모방성 때문에 예술이 진리에서 멀리 떨어진 것이라고 강조했다.[20]

4. 아리스토텔레스는 플라톤의 관점을 바탕으로 한층 더 변화를 추가했다. 그는 예술의 모방은 원래의 사물을 더욱 아름답거나 더욱 추하게 표현할 수 있고 나아가 그 사물이 응당 갖추어야

처음 시작하는 미학 공부

할 모습을 표현할 수 있다고 주장했다. 다시 말해 모방은 실제로 존재하는 사물을 충실하게 모사해내는 것이 아니라 '실재에 대한 자유로운 접촉'이며 예술가는 자신만의 방식으로 실재를 표현할 수 있다고 말했다. 그는 또 예배성(의미 1)과 플라톤의 모방 개념(의미 3)을 결합시켜 그것을 음악, 조각 그리고 희곡에 적용시켰다. 다시 말하면 아리스토텔레스는 이미 모방을 오늘날 우리가 창조라고 부르는 개념에 주입시킨 것이다(물론 그리스인들은 창조라는 개념을 사용하지 않았다).

고대의 네 가지 모방 개념을 다음과 같이 표로 정리해볼 수 있다.

고대의 네 가지 모방 개념

시기 또는 대표 인물	의미	적용한 예술(기술) 유형
제사장의 예배 활동	마음속의 형상 표현	무용, 연주, 노래
데모크리토스	자연이 기능하는 방식	방직, 건축, 노래
플라톤(소크라테스)	사물 겉모습의 복사판	회화, 조각 및 시가
아리스토텔레스	실재에 대한 자유로운 접촉	음악, 조각 및 희곡

고대의 네 가지 모방 개념은 훗날 플라톤과 아리스토텔레스의 개념만 남아서 전해지고 있으며 예술사에서 지속적으로 영향력을 발휘했다. 그리스화 시대와 로마 시기에 일부 학파들은 아리스토텔레스의 주장을 채택했지만 플라톤의 개념도 여전히 매우

성행했다. 하지만 이 두 가지 개념을 직접적으로 반대한 사람들도 있었는데 그들은 모방론 자체를 반대했다.

중세

1. 중세 전기(前期)의 비교적 대표적인 주장은 위(僞) 디오니시우스와 아우구스티누스의 관점이다. 그들은 예술이 만약 모방을 목적으로 한다면 눈에 보이지 않는 세계를 모방해야 한다고 강조했다. 눈에 보이지 않는 세계는 영원할 뿐만 아니라 눈에 보이는 세계보다 훨씬 더 아름답기 때문이다. 만약 예술이 꼭 스스로를 눈에 보이는 세계에 국한시키고자 한다면 그 속에서 영원한 아름다움의 종적을 탐색해야 한다. 그리고 이러한 목적은 실질적이고 직접적인 재현보다는 다양한 상징을 통해 달성할 수 있다. 이 시기를 우리는 '눈에 보이는 세계를 통해 눈에 보이지 않는 세계를 모방하는 것'이라고 말할 수 있다.

2. 중세의 또 다른 사상가들, 예를 들면 테르툴리아누스(Tertullianus, 160~225)의 경우 심지어 하느님은 이 세상에 대한 그 어떤 모방도 허락하지 않는다고 믿었고 스콜라 학파의 철학자들은 정신성의 재현이 물질성의 재현보다 훨씬 우월하고 더욱 높은 가치가 있다고 믿었다. 중세의 절정기에 이르러 보나벤투라(St. Bonaventura, 1221~1274)는 심지어 실재를 충실하게 모방한 회화는 원숭이가

처음 시작하는 미학 공부

관을 쓰고 사람처럼 꾸민 것처럼(aping of truth) 겉만 번드레하고 실질이 이에 따르지 않는다고 풍자했다. 이 시기에 모방은 완전히 버려졌다.

3. 그러나 모방론은 이것으로 사라지지 않았다. 12세기의 인문학자 존 솔즈베리(John of Salisbury, 1120~1180) 등의 저서에서 여전히 모방이 등장했다. 그는 회화에 대해 고대인(플라톤)과 똑같이 '모방'이라고 정의했다. 13세기의 대가이자 아리스토텔레스 철학을 연구한 학자 토마스 아퀴나스도 예술은 자연을 모방한다(arsimiternaturam)는 고대의 주장을 여과 없이 받아들였다. 이 시기는 모방론이 다시 힘을 얻은 시기라고 할 수 있다.

르네상스 시기

르네상스 시기에 모방은 정점에 달했다. 근대의 라틴어는 로마의 라틴어에서 'imitatio(모방)'라는 단어를 차용했고 이탈리아어의 'imitazione', 프랑스어와 영어의 'imitation'도 모두 이 단어에서 유래했다. 슬라브인과 독일인들도 각각 모방의 동의어를 만들어냈다.

15세기 초에는 모든 시각예술이 솔선하여 모방론을 수용했고 16세기 중엽에 이르러 아리스토텔레스의 《시학》이 다시 유럽인들에게 받아들여지면서 모방이라는 명사와 개념 그리고 학설이

르네상스 시학에서 가장 중요한 요소가 되었다. 18세기 초에 모방은 여전히 미학의 기본적인 문제였고 1744년에 이탈리아의 철학자 비코(Giambattista Vico, 1668~1744)가 자신의 저서 《새로운 과학(Scienzanuova)》[21]에서 '시는 모방을 빼면 아무것도 아니다'라고 선언했다.

비록 'imitatio'가 예술 이론에서 최소 3세기 동안 자신만의 지위를 유지했지만 그렇다고 해서 그것이 당시에 일관성을 가진 학설이었던 것은 아니다. 시각예술의 이론과 시학에서 모방에 대한 각기 다른 논조가 늘 존재했다. 일부는 아리스토텔레스의 방식을 통해 접근했고 또 다른 학자들은 플라톤의 방식 및 통속적인 충실한 모방의 개념으로 이해했다. 그렇기 때문에 명칭은 비록 일치하지만 그에 대한 이해는 제각각이었고 해석에 대한 논쟁이 다분했다.

르네상스 시기의 작가들은 모든 모방을 다 예술에 적용할 수 있는 것은 아니며 오직 좋은, 예술적, 미적 그리고 상상의 모방만이 예술에 적용될 수 있다고 강조했다. 이로부터 르네상스 시기의 사람들은 모방으로써 탄생한 예술품을 향한 요구가 그 원형에 대한 요구보다 더 높았고 심지어는 모방품을 원형보다 더 높게 평가했다는 것을 알 수 있다. 이제 예술은 더 이상 원형과 같은 것이 아니고 원형의 진실성에 대한 표준도 사라졌다. 예술은 더 이상 외형의 모방이 아니고 예술도 이제는 반드시 미를 위해 복무

해야 하며 그 의미를 부여하고 심리와 정신 차원의 것을 넣기 시작했다. 한마디로 모방은 이제 판에 박힌 듯 실재를 복제하는 개념에서 벗어났다.

계몽기 이후부터 지금까지

가장 극단적인 모방론의 형태는 18세기에 출현했다. 일부 사람들은 모방을 모든 예술의 일반적인 법칙으로 생각하고 더 이상 모방성을 갖는 예술 부분에만 국한시키지 않았다. 계몽기의 한 미학자는 이 같은 관점을 널리 확대함과 동시에 또 예술은 진실의 전부가 아니며 아름답고 실제로 존재하는 사물이라고 단언했다.

18세기 말과 19세기 초에 이르러 모방은 과거 시학에 응용됐던 것에서 '시각예술'의 영역으로 중심이 옮겨갔다. 하지만 이는 응용 범위의 변화일 뿐 모방의 개념은 새롭게 바뀌지 않았다. 실제로 당시에는 모방이라는 과제에 대하여 탐구해야 할 것은 이미 다 탐구했다고 생각했기 때문에 모방에 대해 큰 관심이 없었다.

19세기 후기에 모방은 또다시 논의의 과제가 되었는데 모방의 개념에 대해 더 이상 고대의 원칙을 따르지 않고 새로운 변화를 추가했다. 즉 예술의 정의는 미, 모방(사실적)에서 창조로 바뀌었다.

모방론이란 무엇인가

모방론의 주요 논점

모방론의 요점은 '예술은 실재를 모방한다'이며 이 견해는 거의 20세기 가까이 유럽 문화를 지배했다. 물론 그 오랜 세월 동안 동일한 명칭으로 존재하지는 않았고 모방과 복제(18세기 이후), 사실적 묘사(19세기 이후) 등의 이름으로 표현됐지만 본질은 변함없었다. 그 외에도 여러 가지 명칭이 있었는데, 예를 들면 르네상스 시기의 이탈리아인들은 충실한 모방을 뜻하는 단어로 'ritarre(생생하게 묘사하다)'를 사용했고 '자유롭게 사물을 표현하다'(아리스토텔레스가 말한 모방)를 뜻하는 단어로 'representatio(재현하다)'를 사용했다.

응용 범위와 양상으로 볼 때

다음으로 모방론의 '응용 범위'와 '양상'을 살펴보자.

응용 범위로 볼 때

플라톤과 아리스토텔레스는 예술을 독창적인 것(건축 등)과 모방적인 것(회화 등)으로 구분하고 모방론을 단지 모방적 예술에만 적용했다. 그들의 철학을 계승한 후계자들도 이 같은 방식을 그대로 따랐다. 18세기에 이르러서야 프랑스의 학자 바퇴(Charles Batteux, 1713~1780)가 응용 범위를 확대하여 건축과 음악도 모방 예술에 포함시키며 '모든 예술은 다 모방이다'라는 주장에 호응했다.

양상(modality)으로 볼 때[22]

시대가 변함에 따라 모방론에 대한 서술 방식에도 변화가 생겼다. 그리스 시기의 모방론은 사물의 실제적인 상황에 대해 기술한 것으로 '실연적' 모방이고 근대의 모방론은 예술이 제 소임을 다하고자 한다면 '응당' 실재를 모방해야 한다는 '필연적' 모방이다. 예를 들면 그리스 시기에 플라톤이 '예술은 실재의 모방이다'라고 말했는데 그것은 실제로 존재하는 대상을 가리키는 '실연적' 모방이다(비록 플라톤은 이 같은 실연성을 인정하지 않았지만 말이다).[23] 그러나 근대에서는 타소(Torquato Tasso, 1544~1595)가 '모방은 시

의 본질이고 모방만이 시를 시가 되게 한다'[24]고 말했다. 즉 시가 제 소임을 다하고자 한다면 '반드시' 실재를 모방해야 한다는 뜻으로 '필연적' 모방인 것이다.

정리하자면 이상 두 가지로 미루어 볼 때 고대의 모방론은 '좁은 의미의 논리 구조'에서 근현대의 '넓은 의미의 논리 구조'로 진화하여 응용 범위가 확대됐다. 또한 '실연적 논리 구조'에서 '필연적 논리 구조'로 진화하여 단언하는 방식이 강화됐다. 그러나 역사가 보여주듯이 이 같은 확대와 강화의 결과는 오히려 모방의 붕괴와 몰락을 부추겼다.[25]

모방이 쉬운지 어려운지를 둘러싼 예술가들의 논쟁

모방론이 유행한 오랜 세월 동안 줄곧 '모방이 쉬운지 어려운지'에 대한 논쟁이 존재했다. 이 질문의 요지는 사실 '모방이 쉬운가? 아니면 창조가 쉬운가?'이다. 대다수의 예술가에게 이 질문은 대답하기가 매우 쉽다. '모방은 식은 죽 먹기처럼 쉽지는 않지만 그래도 아무것도 없는 데서 새로운 것을 만들어내는 창조보다는 쉽다!' 중국어에 조롱박의 모양 그대로 따라 그린다는 '의양호로(依樣葫蘆)'라는 말이 있는데 아무런 창의성 없이 단순히 모방만 하는 것을 빗대어 하는 말이다. 마찬가지로 예술가에게도 표본이 있어 참고하는 것이 무에서 유를 만들어내는 '창조'보다는 쉽다

처음 시작하는 미학 공부

는 얘기이다. 그러나 미켈란젤로의 의견은 달랐다. 그는 자연이 너무나도 완벽하고 아름다워서 존재하지 않는 사물을 창작하는 것이 현존하는 실물을 모방하는 것보다 훨씬 쉽다고 주장했다.[26] 《한비자》에 '귀신은 그리기 쉬워도 사람은 그리기 힘들다'는 말이 있는데 이와 같은 맥락이다.[27]

이 문제에 대해 또 한 가지 생각해보아야 할 점이 있다. 모방은 정말로 단지 있는 그대로 따라 하는 것이고 창조는 아무런 근거 없이 완전히 무에서 유를 만들어내는 것일까? 이는 예술 창작과 미학 논의 모두에서 매우 중요한 문제이다.

예술에서의 창조와 모방은 어떤 관계가 있는가

이어서 본격적으로 예술에서의 창조와 모방의 관계에 대해 알아보자. 얼핏 보기에는 모방은 100퍼센트 'COPY'이고 창조는 100퍼센트 새로 구축하는 것이다. 이런 관점은 사실 현실과 다르다. 예술 공부나 예술 창작에서 모방과 창조의 관계를 이렇게 봐서는 안 된다. 이제 모방과 창조의 관계를 어떻게 정확히 인식해야 하는지에 대해 설명하겠다.

모방은 창조의 필요조건이지만 충분조건은 아니다

미학의 대가인 주광첸 선생님께서는 이렇게 말한 바 있다. "동서고금을 통틀어 모든 예술 대가가 젊은 시절에는 모방을 하는데 시간을 보낸다. 가장 좋은 예로 미켈란젤로는 반평생 동안 그리스 로마의 조각을 연구했고 셰익스피어도 인생의 반을 옛 사람

처음 시작하는 미학 공부

들의 극본을 모방하고 개작하는 데 투자했다. 중국의 시인 중에 옛 사람의 작품을 가장 많이 모의한 사람은 바로 이태백이다. 그의 시제를 보면 바로 알 수 있다. 두보는 그를 두고 '이백이 좋은 글귀를 지었으니, 그것은 왕왕 음갱 것과 같더라(李侯有佳句, 往往似陰鏗)'고 말했고 그 자신 또한 '맑은 강물 비단처럼 깨끗한 것을 아니, 사람으로 하여금 길이 현훈 사조를 생각나게 한다(解道澄江淨如練, 令人長憶謝玄暉)'고 말했다. 옛 시인들과의 관계가 어떠했는지 엿볼 수 있는 대목이다."[28]

피타고라스의 모방에 대한 정의는 쉬운 말로 하자면 '그대로 따라 하기'이다. 이른바 '당시(唐詩) 300수를 외울 정도로 숙독하다 보면 시를 짓지는 못할지라도 최소한 읊을 수는 있다'는 말처럼 모방을 제대로 하면 시를 짓고 창작이 되는 것이고 제대로 못하더라도 줄줄 읊을 수는 있다는 것이다.

예술가, 목수, 한창 공부하는 학생 내지는 일반인들은 모두 모방을 통해 학습한다. 그것이 기능이든 지식이든 또는 삶의 태도든 모두 모방을 통해 습득한다. 그러나 모방은 단지 '시작'일 뿐 '완성'이 아니다. 영원히 모방에만 머무른다면 남이 하는 그대로 따라 할 뿐 자신만의 창조는 영원히 없을 것이다. 물론 이는 모방이 창조의 필요조건일 뿐 충분조건은 아니라는 것만 설명할 뿐이다.

모방 없는 창조는 없으나 단순 모방은 무가치하다

지키고 깨고 떠난다는 '수파리(守-破-離)'의 이론으로 모방과 창조의 관계를 설명할 수 있다.[29]

"일본 무로마치시대의 전통 연극 '능(能)'의 배우였던 세아미(世阿弥) 부자가 '수파리(守破離)'라는 명언을 남겼다. 우선 스승의 가르침을 따르고[守] 일부러 그 가르침을 깨뜨리며[破] 마지막으로 독자적으로 발전시킨다[離]는 뜻이었다. '수(守)'의 진정한 의미를 깨달아야만 리(離)에 도달할 수 있다. 즉 과거의 것을 벗어나 독자적인 양식을 확립할 수 있는 것이다."[30]

창조와 모방의 관계를 놓고 봤을 때 우리는 이렇게 이해할 수 있겠다. '수(守)'는 과거의 자본과 축적에 해당된다. 예를 들면 스승의 가르침 또는 문화적인 자산으로서 순수 모방의 단계이며 기본기를 갈고닦는 것이다. '파(破)'는 '수(守)'의 단계에서 흡수한 것을 다시 소화시키고 새롭게 해석하여 관습을 깨뜨림과 동시에 기존의 모방에 대해 자아 반성을 하는 것이다. 그리고 '리(離)'는 새로운 창조이며 정해진 틀을 벗어나 자신만의 독자적인 양식을 확립하는 것이다.

반드시 주의해야 할 것은 만약에 '제대로 갈고닦지 못하고 충분히 내공을 쌓지 못하면' '깨뜨릴' 것이 없고 당연히 '떠나는 것'도 불가능하게 된다. 즉 새로운 창조[離]는 탄탄한 모방[守]을 토대로 하고[31] 관습을 깨뜨리는 것[破]은 이 양자 사이의 다리인 것

처음 시작하는 미학 공부

이다. 다시 말해 수(守)의 단계에서는 모방을 위주로 하여 스승이 가르친 모든 것을 열심히 배워서 기초를 닦아야 한다. 그래서 최대한 배우고 흡수해야만 향후의 발전에 유리하다. 이어서 파(破)의 단계에서는 배운 것에 대해 기존의 관점과는 새로운 관점을 세우고 자신만의 방식을 연마하는 것이다. 마지막 리(離)의 단계에서는 자기만의 길을 개척하고 독특한 창조를 하는 것이다.

'수파리(守-破-離)'의 해석을 '창조-모방'의 관계와 결합시키면 다음과 같다. 수(모방)-파(관습 타파)-리(자신만의 양식 확립).

좁은 의미의 창조는 '리(離)'의 단계에서만 이루어지지만 넓은 의미의 창조는 '수파리'의 전 과정을 포함한다. 창조는 전체의 과정으로서 끊임없이 모방하고 정해진 틀과 관습을 깨뜨리며 마침내 자기만의 양식을 확립하는 것이다.

창조는 예상치 못한 뜻밖의 연결을 구축하는 것

만약에 창조를 '자기만의 양식을 확립하는 것'이라고 이해한다면 반드시 고유의, 경직된 연결을 깨뜨리고 신기하고 새로운, 예상치 못한 뜻밖의 연결을 구축해야 한다.

"예술가는 모방에서부터 시작한다. 마치 어린아이가 말을 배우듯이, 테니스 선수가 자세부터 배우듯이, 무용수가 스텝부터 배우듯이 말이다. 그 어떤 특별하거나 터무니없는 비결 따위는 없다. 그러나 이 단계는 단지 창조의 시작일 뿐이다. 이 단계를 넘지 않으면 창조를 할 수 없다. 앞서 말했듯이 창조는 옛 경험의 새로운 종합이다. 옛 경험은 대부분 모방에서 나오고 새로운 종합은 반드시 독창적인 구상에서 나온다."[32]

'새로운 종합'은 새로운 연결을 토대로 한다. 그러나 만약 모방의 단계를 거치지 않는다면 옛 경험이 없을 테고 그러면 어떻게 새로운 연결을 구축할 수 있단 말인가? 마치 파(破)와 리(離)가

처음 시작하는 미학 공부

수(守)를 거쳐 이루어지듯이 새로운 연결을 만들기 위해서는 반드시 기존의 연결을 깨뜨려야 한다. 그런데 이 새로운 연결은 '독창적인 구상'이고 '자기만의 양식'이며 전에 없던 새로운 방식으로 두 개 또는 여러 개의 항목들을 연결시키는 것이다. 그렇기 때문에 '예상치 못한 뜻밖의 연결'이라고 부르는 것이다. [33]

스탠 라이(賴聲川) 교수는 《어른들을 위한 창의학 수업》에서 '연결'이라는 단어를 통해 창의성을 설명했다. 그는 '연결은 창의적 사고의 핵심이다'[34]라고 말했으며 대본 작가인 윌리엄 플로머(William Plomer, 1903~1973)의 관점을 인용했다. 바로 '창의성은 서로 연관이 없는 것 같은 사물을 하나로 연결시키는 능력이다'.[35]

스턴버그의 《창조력 I·이론》에서도 이와 같은 관점을 제시했다. 예를 들면 "이른바 창의성이란 독창성과 상황에 맞는 생각을 동시에 구비하는 것을 말한다. 창의적인 제품은 기존의 지혜와 새로운 방식이 결합되어 탄생한다. 푸앵카레가 말한 것처럼 '창의성은 우리에게 예상치 못한 뜻밖의 친속관계를 밝혀준다. 예를 들면 누구에게 이미 익히 알려진 사실이 다른 사람에게는 낯선 것으로 착각하게 되는 것처럼 …… 창조는 바로 유용한 요소들을 연결시켜 새로운 조합을 탄생시키는 것이다.'"[36]

'수파리'도 좋고 '예상치 못한 뜻밖의 연결'도 좋고 모방과 창조의 관계를 해석하는 데 있어서는 모두 똑같은 것을 말해준다. 바로 모방은 창조의 시작이고 창조는 모방의 종점이자 목표이다.

확장 읽기

1. 《미학의 기본 개념사》, 블라디슬로프 타타르키비츠 지음, 손효주 옮김, 미술 문화, 1999. 그중 '창조성: 개념의 역사', '미메시스: 예술과 실재의 관계사', '미 메시스: 예술과 자연, 예술과 진실의 관계사' 등 이 세 장에서는 '창조'와 '모방' 의 개념 및 이론의 발전과 변화를 매우 구체적으로 서술했다. 특히 앞의 두 장 의 내용은 이 책을 저술할 때도 많이 참고했다. 영어 독해가 가능한 독자들은 영 어 번역본을 읽어보면 더 많은 것을 얻을 수 있을 것이라 생각한다. 영어 번역본 은 Tatarkiewicz, W. Translated from the Polish by Christopher Kasparek, *A History of Six ideas: an Essay in Aesthetics*. The Hague: Martinus Nijhoff, 1980.

추천 영화

1. 〈세 얼간이(3 Idiots)〉(2009). '창조'와 '모방'에 대한 내용을 직접적으로 다룬 영화로서 본 챕터에서 설명한 '수파리' 이론과 '예상치 못한 뜻밖의 연결'의 관점에서 분석해볼 수 있다. 물론 영화가 표현하고자 한 의미는 이것만이 아니며 단지 본 챕터의 내용과 관련이 있는 주제만 소개했다. 더 많은 의미는 독자들이 직접 보고 발견하기 바란다.

2. 〈도라에몽〉('창의성', '예상치 못한 뜻밖의 연결' 관련 내용 포함), 〈요리왕 비룡(中華一番)〉('창조와 모방', '수파리' 관련 내용 포함), 〈따끈따끈 베이커리(焼きたて!! ジャぱン)〉('창조와 모방', '수파리' 관련 내용 포함). 이 애니메이션들은 내용이 비록 때로는 터무니없는 상상이라는 생각이 들지만 곳곳에서 반짝이는 창의성이 돋보이며 관객들에게 '지식'의 획득이 아닌(물론 풍부한 지식도 포함하고 있다) '상상력'의 무한 확장이라는 점에서 큰 시사점을 준다.

1. 창조성은 고대에는 중요시되지 않았고 중세부터 출현하기 시작하여 근대에 이르러서야 예술 속에 포함되기 시작했다. 그리고 현대에서는 인류 삶의 모든 활동에 깊숙이 녹아 있다.

2. 고대의 약 천여 년 동안 철학, 신학 또는 우리가 현재 이른바 예술이라고는 하는 분야에서는 모두 창조성(창의성)에 해당되는 그리스어 명사가 아예 존재조차 하지 않았다. 그나마 비슷한 뜻의 '제조(ποιεῖν; poiein, to make)'라는 단어가 있었다. 그에 비해 로마인들은 비록 'crĕátor'라는 단어를 사용했지만 그들에게는 '아버지'의 동의어로 쓰였다.

3. 그리스인들이 생각하는 예술가와 예술(또는 기술자와 기술)의 개념은 자유를 포함하지 않고 규칙과 법칙을 따르거나 또는 법칙에 의거하여 사물을 제조하는 것이다.

4. 중세 시대에는 이미 창조 또는 창조성이라는 명사가 출현했고 창조의 개념도 존재했다. 하지만 명사든 개념이든 모두 신학의 영역에만 국한되었다.

5. 세상(특히 자연계)은 하느님의 창조물이기 때문에 예술가가 자연을 모방하는 것은 가장 좋은 예술이 되는 것이다. 이런 예술 이론은 그리스 시기(특히 플라톤)의 모방론에서 유래하며 중세 시기에 가장 주류적인 이론 가운데 하나가 되었다.

6. 19세기에는 예술가가 창조자이고 또 예술가만이 창조자였다.

7. 창조성이란 대체 무엇일까? 창조성의 핵심적인 본질은 '새롭고 특이함 (novelty)'일 것이다. 더 구체적으로 말하자면 창조성이란 인간이 '정신 에너지(mental energy)'를 활용한 결과이며 그 결과는 새롭고 특이하며 독특한 성격을 갖는다. 그리고 가장 극치의 독특함은 대체 불가능한 특징을 갖는다.

8. 창조의 반대되는 말이자 대비되는 내용으로서 모방은 개념적으로 창조를 이해하는 필수 불가결의 조건일 뿐만 아니라 서양 미학에서 창조보다 훨씬 일찍 주류의 지위를 차지했다.

9. 플라톤과 아리스토텔레스는 예술을 독창적인 것(건축 등)과 모방적인 것 (회화 등)으로 구분하고 모방론을 단지 모방적 예술에만 적용했다.

10. 고대의 모방론은 '좁은 의미의 논리 구조'에서 근현대의 '넓은 의미의 논리 구조'로 진화하여 응용 범위가 확대됐다. 또한 '실연적 논리 구조'에서 '필연적 논리 구조'로 진화하여 단언하는 방식이 강화됐다. 그러나 역사가 보여주듯이 이 같은 확대와 강화의 결과는 오히려 모방의 붕괴와 몰락을 부추겼다.

• Day 06 •

Weekend

미학의 응용과 실천

미학을 공부하기 전에는 눈에 보이는 산은 산이고 물은 물이지만 이는 단지
일반적인 시각으로 바라본 결과이다. 그리고 미학을 공부하는 동안 초보자들은
미학적 사고만 있을 뿐 미감, 즉 미에 대한 감동은 없기 때문에 이때 눈에 보이는
산은 산이 아니고 물도 물이 아니다. 이러한 과도기를 지나 미학적 사고를
몸에 익힌 후에 다시 눈에 보이는 산은 산이고 물은 물인 상태로 돌아간다.

진짜 예술과 가짜 예술을 구별하는

의심할 여지없는 기준은 바로 예술의 감염성이다.

• 톨스토이 •

미학을 어떻게 써먹을 것인가

우선 지난 5일 동안 공부한 성과를 정리해보자. 무술을 예로 들어 비유하겠다.

Day 1은 첫 번째 초식(招式, 무술을 펼치는 몸놀림으로 이를테면 태권도의 '품세'와 같다 - 옮긴이)인 '총결식(總訣式)'으로서 미학의 전반에 대한 농축과 가이드이다. 일상생활 속의 미적 현상부터 미적 사고까지, 미란 무엇인가에서부터 미적 감각은 무엇인가, 미학은 무엇인가에서부터 미학가, 미학 학파 그리고 미학 저서에서 다루는 주요 문제 등등의 내용을 함께 살펴보았다.

Day 2는 두 번째 초식 '쌍수호박(雙手互搏)'(김용의 《사조영웅전》에 나오는 가공할 무공으로 한 사람이 두 손을 따로 사용해 두가지 공격을 펼치는 것 - 옮긴이)을 배웠다. 미학이라는 명사의 유래와 학과의 성립, 미학의 내용과 연구 대상, 즉 미학은 '미+감각'의 학문이라는 것을 배웠다. 그리고 세 번째 초식인 '해납백천(海納百川, 바다는 모

든 물을 받아들인다는 뜻 - 옮긴이)'(미학사)의 일부, 즉 고대에서 중세 그리고 중세 이전 미학가들의 미와 예술에 관한 이론을 배웠다.

Day 3는 세 번째 초식인 해납백천의 나머지 일부를 배웠다. 근대에서 현대, 내지는 후현대까지 미학가들의 미와 예술에 관한 이론을 배웠다.

Day 4는 네 번째 초식인 '대적의 태도'(미적 경험)와 다섯 번째 초식인 '무기의 이점'(형식)을 배웠다. '대적의 태도'에서는 미적 태도, 미적 경험, 미적 대상 등을 배웠고 '무기의 이점'에서는 형식의 다섯 가지 의미를 배웠다.

Day 5는 여섯 번째 초식인 '수파리(守-破-離)', 즉 창조와 모방이라는 두 개의 중요한 미학 주제를 배웠다. 창조 개념의 변화와 발전, 모방 개념의 변화와 발전 그리고 창조와 모방의 관계를 집중적으로 조명했다.

이어지는 Day 6에서는 새로운 것을 배우지 않고 지난 5일 동안 배운 여러 가지 내용을 소화시키고 통달하는 시간을 갖겠다. 그동안 배운 내용을 각각 다음과 같이 정리할 수 있다.

첫 번째 초식: 총결식(서론)

엄격히 말해 이것은 하나의 초식이 아니라 기타 초식의 정수이기 때문에 초보자에게는 가장 어려운 부분이라고 할 수 있다. '서

론'(총결식)이 왜 가장 어려울까? 이미 미학을 공부한 사람에게 서론은 단지 본문에 들어가기 전의 머리말로 매우 쉽고 간단할 것이다. 그러나 미학을 처음 접하는 사람에게 미학 전체의 집약이고 정수인 서론은 너무나도 생소한 내용이기 때문에 어디에서 어떻게 시작해야 할지 모른다. 하지만 서론은 뒤에 나오는 각 챕터의 기본 토대가 되는 부분이기 때문에 초보자들이 반드시 겪어야할 단계이다.

중국 무협지 《소오강호(笑傲江湖)》에서 풍청양(風淸揚)이 영호충(令狐沖)에게 '독고구식(獨孤九式)'이라는 최고의 무술을 전수하는데, 첫 번째 초식인 '총결식'을 가르치며 이렇게 말한다. "첫번째 초식에는 360가지 변화가 있다. 만약 그중의 한 가지 변화라도 잊어버린다면 세 번째 초식을 제대로 펼칠 수가 없게 된다…… 과거에 내가 이 초식을 배우는 데 3개월이 걸렸다……" 김용(金庸)의 내레이션이 이어진다. "독고구식의 총결식은 글자 수가 무려 3천여 자에 달하고 내용이 서로 연결되지 않아 제아무리 기억력이 뛰어난 영호충이라 해도 완벽하게 외울 수가 없었고 그나마 풍청양이 옆에서 여러 번 귀띔을 해줘서 마침내 한 글자도 틀림없이 읊어냈다." 풍청양은 영호충에게 처음부터 마지막까지 연달아 세 번을 외우게 하고 완벽하게 기억한 것을 확인한 후에야 이렇게 말했다. "이 총결식은 독고구식의 기본이자 핵심이다. 자네가 지금 비록 이것을 다 외우기는 했으나 이치를 이해하

지 못하고 짧은 시간 안에 억지로 외웠기 때문에 시간이 지나면 쉽게 잊힐 것이네. 그러니 오늘부터 아침저녁으로 외우기를 게을리하지 말게."[1] 미학 공부도 마찬가지이다. 만약 서론 부분이 이해가 안 된다고 해도 상관없다. 다음 챕터를 먼저 읽고 그렇게 하나하나씩 읽어가다가 전체를 다 읽고 나서 다시 서론으로 돌아와 보면 또 다른 느낌이 있을 것이라 믿는다.

총결식의 응용

이 초식은 어떻게 사용해야 할까?

1. '유명무실'을 막을 것

이 초식은 '미학'이라는 이름을 내걸었지만 실제로는 유명무실한 각종 광고나 홍보, 잘못된 자료와 정보 등을 걸러낼 수 있다. 광고를 예로 들면, 평소에 '**미학관'이라는 간판을 건 점포가 있어 들어가 보면 화장품, 보조 식품 등을 팔고 있다. 사실 '미학' 공부는 아름다움에 대한 '사고' 능력을 키워주는 것이지 외모를 더욱 아름답게 해주는 것이 아니다. 미학 공부를 통해 미적 소양이 향상되면 미에 대한 인지능력과 감수성을 간접적으로 높일 수는 있지만 직접적으로 외모가 더 아름다워지는 것은 절대로 아니다. 물론 우리가 말하는 미가 내적인 미라면 얘기가 달라진다. 미학을 공부하면 물론 내적인 미를 향상시킬 수 있다.

2. '망문생의(望文生意)'를 막을 것

심리학은 심리를 공부하고 물리학은 물리를 공부한다. 그렇다면 미학은 미를 공부하는 것일까? 그렇다면 미학은 심미 교육과 무엇이 다를까? 간단히 말하면 미학은 심미 교육과 달리 어떻게 아름다움을 감상하고 평가하는지를 가르치는 학문이 아니다. 심미 교육은 미적 감각을 키우는 것이며 실천이 중요하다. 그에 비해 미학은 미에 대한 사고 능력을 키우는 것이다. 물론 그 어떤 미학 유파도 심미 교육을 반대하지 않는다. 왜냐하면 미학 사고의 내용은 심미 교육을 통해 구체화, 현실화되기 때문이다. 그러나 미학과 심미 교육은 분명히 다르다. 마치 윤리학과 윤리 교육이 다른 것과 마찬가지이다.

3. '무한 확장'을 막을 것

'서론'의 총결식을 배우고 나면 '미학'이라는 단어의 무한 확장에 대해 더욱 민감해진다. 최근 들어 거의 모든 일에 미학이라는 두 글자가 붙는 경향을 볼 수 있다. 예를 들면 총격전 영화에 '폭력 미학'이라는 타이틀을 달거나, 성형외과를 '의학 미학'이라고 지칭하며, 의욕을 상실한 퇴폐적인 사람이 스스로를 '퇴폐 미학'이라고 포장하고 분명히 포르노이면서 '에로티시즘 미학'이라고 우기는 등 일일이 헤아릴 수 없을 만큼 비일비재하다. 이는 사실 유명무실의 연장 버전이라고 할 수 있다.

두 번째 초식: '쌍수호박'(미+감각)

이 초식의 쌍수 중에 한 손은 '미의 학문'이고 다른 한 손은 '감각의 학문'이다. 양손을 함께 사용하면 위력이 배가된다.

김용의 《사조영웅전》에는 이런 대목이 나온다.

주백통(周伯通)이 말하기를, "내가 도화도(桃花島)에서 15년이라는 세월을 헛되이 보내지 않았다. 동굴에 혼자 있으니 한눈팔 일도 없어 무공을 갈고닦는 데만 열중할 수 있었다. 만약에 다른 곳에서 똑같은 무공을 연마했다면 아마도 25년은 더 걸렸을 것이다. 다만 혼자서 연습을 하다 보니 무공이 정진하는 것은 알겠는데 같이 대련할 사람이 없는 것이 문제였다. 그래서 어쩔 수 없이 왼손과 오른손이 싸우게 했지".
곽정(郭靖)이 신기해하며 물었다. "왼손과 오른손이 어떻게 싸웁니까?"
주백통이 대답했다. "오른손은 황약사(黃藥師)이고 왼손은 나라고 생각하는 거지. 오른손이 한 대 후려치면 왼손이 그것을 막고 다시 한 주먹 돌려주고, 이렇게 싸우는 거지." 이 말과 함께 주백통은 정말로 왼손과 오른손으로 공수를 바꿔가며 싸우기 시작했다. 그 모습을 본 곽정은 처음에는 우스꽝스럽다고 생각했는데 보면 볼수록 권법이 상상을 초월할 정도로 기이하고 오묘한지라 자기도 모르게 넋을 잃고 바라

처음 시작하는 미학 공부

보았다. 무릇 무예를 배우는 사람이라면 권법이든 장법이든, 칼을 쓰든 창을 쓰든 모두 양손으로 공격을 하거나 아니면 수비를 하는데 주백통은 두 손으로 공격과 수비를 동시에 한다. 한손으로 정확하게 자신의 급소를 공격하고 또 다른 한 손으로 그 공격을 막아내기 때문에 왼손과 오른손이 사용하는 초식이 서로 달랐고 완전히 따로 놀았다. 그야말로 듣도 보도 못한 괴이한 권법이었다.[2]

주백통의 '쌍수호박'은 비록 과장된 부분이 있긴 하지만 그래도 매우 흥미롭다. 실제로 왼손으로 네모를, 오른손으로 동그라미를 동시에 그릴 수 있는 사람들이 있다. 비록 적기는 하지만 '쌍수호박'보다는 좀 더 합리적으로 보인다. 이것은 두 가지 일을 동시에 하는 것으로 왼손과 오른손이 시간차만 잘 계산해서 '동시'의 효과를 조성한다면 불가능한 일도 아니다. 그러나 왼손과 오른손이 싸우는 것은 양손이 독립적으로 작동해야 하는 것이기 때문에 논리적으로 불가능해 보인다. 양손은 모두 한 사람의 몸에 붙어 있는데 왼손이 오른손을 때리려고 하는 것을 뇌가 모를 리가 있겠는가? 비록 불합리하지만 그래도 상당히 창의적이다. 만약에 정말로 왼손과 오른손이 서로 싸울 수 있다면 그 위력은 그야말로 배가될 것이 아닌가!

곽정이 말했다. "양손의 초식이 완전히 다르니 마치 두 사람이 각기 다른 권법을 사용하는 것과 같습니다. 적과 싸울 때 이 권법을 사용한다면 2 대 1로 싸우는 거나 다름없지 않습니까? 정말로 유용한 권법입니다. 비록 내공은 배로 증가하지 않지만 그래도 초식에서 대단히 유리하게 되는 겁니다."

주백통은 동굴 속에서 오랜 세월 혼자 지내다 보니 너무나도 심심해서 양손으로 서로 싸우는 이런 권법을 발명한 것일 뿐 이것의 위력이 이렇게 대단할 줄은 전혀 생각지도 못했다. 곽정의 말을 듣고서야 마음속으로 이 권법을 처음부터 끝까지 한번 되짚어보았다. 그러더니 갑자기 벌떡 일어나 동굴 밖으로 뛰쳐나가 동굴 앞을 서성거리면서 큰 소리로 웃기 시작했다. …… 주백통은 웃으며 말했다. "이제 내 무공은 천하제일이니 황약사가 무슨 대수란 말인가? 오기만 해봐라, 내 아주 박살을 내줄 것이다." 곽정이 물었다. "황약사를 반드시 이길 수 있다고 확신합니까?" 주백통이 대답했다. "무공으로 따지면 내가 여전히 한 수 아래지만 이처럼 몸을 두 개로 나누는 권법을 터득했으니 이제 천하에 그 누구도 나를 이길 수 없을 것이다. 황약사, 홍칠공(洪七公), 구양봉(歐陽峰), 그들의 무공이 제아무리 세다고 해도 이 주백통을 둘이나 당해낼 수는 없지 않겠는가?"

처음 시작하는 미학 공부

유추해보면 만약에 우리가 미학은 단지 미학일 뿐이라고 생각한다면 마치 한 손으로 싸우는 것처럼 당연히 두 손으로 싸우는 것만큼 위력이 크지 않을 것이다. 그런데 두 번째 초식에서 우리는 미학의 주제가 미뿐만 아니라 '감각'도 포함된다는 것을 배웠다. 그렇게 되면 범위가 커진 만큼 우리의 시야도 넓어진다.

'쌍수호박'의 응용

이 초식은 어떻게 사용해야 할까?

1. 미학은 미에 대해서만 배우고 감각에 대해서는 배우지 않는다는 잘못된 관념을 바로잡으라.

2. 미학에서 예술의 미만 다루고 자연의 미는 다루지 않는 단편적인 방법을 타파하라. 이는 미학은 곧 예술철학이라는 좁은 의미의 정의를 깨뜨린 것이다. 미학이 예술 이론에만 국한된다면 예술 이외의 기타 영역을 놓치게 된다.

세 번째 초식: '해납백천'(미학사)

이 초식의 위력은 바로 고대, 중세, 근대, 현대 그리고 후현대까지 여러 미학 대가들의 정수를 흡수할 수 있다는 데 있다. 김용의 소설 《천룡팔부(天龍八部)》에 나오는 모용복(慕容復)은 상대방의 무공으로 상대방을 공격하는 수법으로 유명한데, 그러기 위해서

는 먼저 상대방의 무공을 그대로 익히는 것이 선제 조건이다. 만약에 각 학파의 이론 요점을 정확하게 이해하고 확실하게 습득하지 못한다면 어떻게 그 이론을 역으로 이용해 상대를 반박할 수 있겠는가? 예컨대 '이데아 이론'으로 플라톤을 반박하고 '변증법'으로 헤겔을 반박하려면 먼저 상대방의 미학 이론을 확실하게 공부하고 파악한 후에야 가능한 일이다. 물론 이 '해납백천'은 단예(段譽, 《천룡팔부》의 주인공 중 한 명 - 옮긴이)의 '북명신공(北冥神功)'과 마찬가지로 다른 사람의 내공을 빨아들여 내 것으로 만들 수 있다. 즉 미학사를 연구하고 공부하는 것은 옛 사람들의 이론을 흡수하는 과정이다. 하지만 빨아들인 내공을 제대로 소화시키지 못하면 '흡성대법(吸星大法)'처럼 심각한 후유증을 유발할 수도 있다.

'해납백천'의 응용

이 초식은 어떻게 사용해야 할까? 이 초식은 주로 '미학 이론만 필요하고 미학사는 필요 없다'는 관점을 깨뜨리는 데 사용된다. 기본적으로 모든 학파의 이론은 많거나 적거나 다 어느 정도는 전대의 사상에서 파생된다. 역사는 마치 도로 상황 안내처럼 어느 구간이 막히고 어느 구간이 원활한지를 알려준다. 미학 문제는 옛날부터 지금까지 이미 2천여 년의 세월을 겪어왔고 그동안 수많은 대가를 배출함과 더불어 여러 차례의 시행착오도 경험했

처음 시작하는 미학 공부

다. 미학사를 공부하게 되면 많은 시행착오를 피할 수 있고 똑같은 전철을 밟지 않아도 된다.

네 번째 초식: '대적의 태도'(미적 경험)

이른바 '대적의 태도'란 미학에서 놓고 보면 '공격을 최선의 수비로 삼다'(주관파), '수비를 최선의 공격으로 삼다'(객관파) 그리고 '공수 병행'(상호작용파)을 말한다. 주관파들은 최고의 수비는 바로 공격이라 생각하며 적극적인 선제공격을 주장하고(주관파는 미적 태도의 능동성을 강조함) 객관파는 수비를 최선의 공격으로 삼고 무기 등 만반의 준비를 마치고 적이 공격해오기를 기다린다(객관파는 미적 대상의 객관적 성격을 강조함). 그리고 상호작용파는 공격과 수비를 동시에 진행한다(상호작용파는 미적 경험에서의 능동성과 수동성의 '상호작용'을 강조함). 각자 자신의 성향에 따라 마음에 드는 '대적의 태도'를 선택하면 된다. 마치 전쟁터에서 선제공격을 좋아하는 사람이 있는가 하면 만전의 태세를 갖추고 적의 침범을 기다렸다가 일시에 소멸시키는 것을 좋아하는 사람도 있으며 이 두 가지를 모두 겸비한 사람이 있는 것과 같다. 이것이 바로 각기 다른 대적의 태도이다. 이로 유추해볼 때 '미적 경험'은 바로 주체의 구성이나 객관성의 성격 또는 양자의 상호작용 등 세 가지 각기 다른 입장을 강조하는 것이다.

'대적의 태도'의 응용

이 초식은 그 무엇을 깨뜨리는 것이 목적이 아니다. 미적 경험에 대한 사람들의 태도는 대부분 매우 복잡하고 이것저것 뒤섞여 있어 스스로도 어느 학파에 속하는지 모른다. 이 초식의 목적은 오히려 '세우는 것[立]', 즉 자신이 주관파인지, 객관파인지 아니면 상호작용파인지 진실한 입장을 드러내는 것이다.

다섯 번째 초식: '무기의 이점'(형식)

이 초식은 네 번째 초식에서 파생된 것으로서 미적 경험에서 일부 학파들은 형식이 중요하며 미적 감각은 주관적 태도가 아닌 형식에 의해 결정된다고 주장했다. 무공에 빗대어 보면 바로 '무기'는 사용자와 별도로 독립적으로 존재하되 사용자에게 가산점이 될 수 있다. 무기는 여러 종류가 있고 형식도 여러 종류가 있다. 앞에서 말했듯이 사실 근대 이후의 주관파들은 주관적 태도를 더욱 중요시했을 뿐 형식이 미적 경험에 미치는 작용에 대해 부정하지 않았다.

'무기의 이점'의 응용

이 초식은 어떻게 사용해야 할까? 주관파들은 마치 장법을 쓰는 사람처럼 무기가 필요 없는데 객관파들은 좋은 무기를 사용할

수록 이길 확률이 높다고 주장한다. 그리고 비교적 융통성이 있는 상호작용파는 다음과 같은 예를 든다. "갤러리에서 어떤 그림을 보고 그 그림이 표현하고자 하는 의미나 메시지를 이해하지 못한다면 그것은 보는 이의 잘못일까 아니면 작품의 문제일까? 작품의 형식이 아름답지 않아서일까? 아니면 보는 이 자신의 선험적 형식(미적 경험)에 문제가 있는 것일까? 생활 속에서 우리는 이 같은 상황에 자주 부딪히는데 사실 소동파(蘇東坡)와 불인(佛印) 선사의 시 문답과 매우 유사하다."

소동파가 불인 선사에게 물었다. "대사님, 제 앉은 자세가 어떻습니까?"

불인 선사가 대답했다. "마치 부처 같습니다."

소동파는 매우 기뻐하다가 장난스럽게 웃으며 말했다. "대사님은 왜 제게 안 물어보십니까?"

그러자 불인 선사가 물었다. "좋습니다. 그럼 묻겠습니다. 저의 자세는 어떻습니까?"

소동파가 대답했다. "제가 보기에 대사님이 앉아 있는 모습은 꼭 소똥 무더기 같습니다."

불인 선사는 화를 내지도 반박하지도 않고 그저 미소를 지었다.

소동파는 자신이 불인 선사를 이겼다고 생각하고 집에 돌아

와서 여동생에게 한껏 자랑했다.

"오늘 내가 불인 선사를 이겼다."

그러자 여동생이 물었다. "어떻게 이겼는지 말씀을 해보시겠어요?"

이에 소동파가 말했다. "내가 불인 선사한테 내가 무엇으로 보이냐고 물었더니 부처처럼 보인다고 대답했고 불인 선사가 나한테 자기가 무엇으로 보이냐고 묻기에 소똥 무더기처럼 보인다고 대답했다. 나는 부처고 그는 소똥이니 내가 이긴 것이다."

그의 얘기를 들은 여동생이 말했다. "오라버니가 지셨어요! 불인 선사님은 마음에 부처가 있어 오라버니가 부처처럼 보인다 하셨고 오라버니는 마음에 소똥이 한 무더기 있어 다른 사람도 소똥으로 보신 거예요."

앞서 말한 네 번째 초식 '대적의 태도'와 일맥상통하는 문제로 마음에 무엇이 있으면 다른 사람도 무엇으로 보이는 것이다. 이는 엄격한 의미의 '선험적 형식'이 아니지만 사물이 추한 것은 그것이 미의 형식을 갖추지 않았기 때문일까? 아니면 보는 사람이 스스로 '색안경'을 끼고 보기 때문일까? 이것은 토론해볼 가치가 있다. 형식에 대해 서로 다른 의견을 가진 사람들은 각기 다른 견해가 있을 것이다.

처음 시작하는 미학 공부

여섯 번째 초식: '수파리'(창조와 모방)

창조와 모방은 이론적으로 볼 때 두 극단이지만 실제로는 서로 얽혀 있다. 일반적으로 창조는 모방을 통해 진행된다. 만약 단순히 외형만 모방하면 그것은 모양만 비슷할 뿐이다. 하지만 그 속에 내재된 정신을 모방하고 그것을 자신의 형식(외형)으로 표현한다면 그것은 바로 창조가 된다.

'수파리'의 응용

이 초식은 어떻게 사용해야 할까? 이 초식은 가장 광범위하게 사용할 수 있는 초식이다. 예술이나 무예, 대적할 때나 수련할 때나 모두 사용할 수 있고 모방이 어느 정도 경지에 달하면 새로운 내용이 생겨나고 창조가 되는 것이다. 단순한 반복은 모방에 불과하다. TV 속 패러디 쇼를 보면 출연자들은 패러디하는 상대의 얼굴 표정은 물론 말투, 동작까지 똑같이 따라 한다. 만약 단지 이 정도로 그친다면 그것은 여전히 모방일 뿐이다. 상대의 논리와 정신으로 상대가 하지 않았던 말과 행동을 하는 것, 이런 모방은 이미 창조라고 할 수 있다. 모방과 창조의 관점에서 TV 패러디 쇼에 대해 분석을 해본 것이다. '달마전법(達摩傳法)'의 고사가 바로 좋은 예이다.

달마는 열반에 들 때가 되었음을 아시고 문인들에게 명하

기를, "때가 이르렀다. 너희들은 각자 체득한 바를 말하도록 하라". 그러자 문인인 도부(道副)가 대답하기를 "제가 얻은 바에 의하면 문자에 집착하지도 않고 문자를 떠나지도 않는 것으로 도의 쓰임으로 삼습니다". 그러자 달마가 말하기를, "너는 나의 가죽[皮]을 얻었다". 이어 니총지(尼總持)가 대답하기를 "제가 지금 이해한 바는 마치 경희(慶喜)가 아촉불국(阿閦佛國)을 본 것과 같아서 한번 보고는 다시 보지 못했습니다". 그러자 달마가 말하기를, "너는 나의 살[肉]을 얻었다". 계속해서 도육(道育)이 대답하기를 "사대(四大)는 본래 공(空)하고 오음(五陰)은 유(有)가 아닙니다. 저의 견처로는 얻을 만한 법(法)도 없습니다". 그러자 달마가 말하기를, "너는 나의 뼈[骨]를 얻었다". 이 모습을 물끄러미 바라보고 있던 혜가(慧可)는 말없이 예배한 후에 다시 돌아가 섰다. 그러자 달마가 말하기를, "너는 나의 골수[髓]를 얻었다". (《경덕전등록(景德傳燈錄)》)

이 고사의 뜻은 대략 다음과 같다. 달마가 왜 혜가에게 전법을 했을까? 그 이유는 혜가가 달마의 '골수[髓]'를 얻었기 때문이다. 즉 혜가는 자신만의 방식으로 달마의 정수를 모방했던 것이다. 그렇기 때문에 그것을 모방이라고 하든 창조라고 하든 이미 불가분의 것이다.

처음 시작하는 미학 공부

'미학'의 프레임으로 일상을 보는 법

앞에서 우리는 무술을 예로 미학적 사고를 논술했다. 이어서 컴퓨터의 비유를 도입해보자. '미학적 사고'를 하나의 응용 프로그램이라고 생각하고 이제 실행해보자.

여기서 먼저 필자 개인의 일기(2001년 1월 25일 섬 일주에 대한 철학적 사고) 한 단락을 함께 보겠다.

차를 몰고 수아오(蘇澳)를 지나가는데(벌써 몇 번째인지 기억이 나지 않을 정도이다!) 새삼 풍경이 참 아름답다는 생각이 든다. 예전에는 시간에 쫓겨서 경치를 감상할 겨를이 없었거나 도로에 콘크리트를 실은 대형 트럭들이 길을 막고 있어서 이 도로를 달릴 때 항상 기분이 그다지 유쾌하지 않았다. 그런데 오늘은 길을 재촉할 필요도 없고 앞을 막는 대형 트럭도 없다(신년 연휴 기간이라). 그래서 편한 마음으로 길가의 풍경

을 감상할 수 있고 '이와 동시에' 지금 내가 하고 있는 이 여행에 대해 '사고'를 할 수 있다!

그런데 '풍경을 감상하면서 동시에 사고를 한다', 이것이 우리의 여행을 이질화시키는 것은 아닐까? 그렇지 않다. 우리는 단지 동시에 잠재되어 있던 활동을 밖으로 드러낸 것일 뿐이다. 예컨대 개미가 벽에 붙어 있다. 이때 진행되고 있는 활동은 단지 개미가 벽에 붙어 있는 그것 하나뿐일까?

개미가 벽에 붙어 있다, 나는 개미가 벽에 붙어 있는 것을 보았다, 나는 내가 개미가 벽에 붙어 있는 것을 보았다는 것을 안다, 나는 내가 그것을 알고 있다는 것을 안다 등 최소 네 가지 활동이 동시에 진행되고 있으며 그것도 단지 나와 개미만 놓고 봤을 때 그렇다.

밖으로 드러난 것은 '개미가 벽에 붙어 있다'이고 잠재된 것은 내가 보는 것과 내가 아는 것이다. 마찬가지로 내가 아름다운 풍경을 '감상'하고 있는 그 순간, 창밖에서 새가 지저귀고 시냇물이 흐르고 지구상의 수많은 이름 모를 사물들의 활동이 이와 동시에 진행되고 있다.

우리가 여행을 할 때 비록 아름다운 풍경에 집중하고 다른 사물들은 그 배경으로 물러서게 되지만 그렇다고 해서 그것들이 존재하지 않는 것이 아니며 그들의 활동도 계속해서 동시에 진행된다! 마찬가지로 여행을 할 때 우리는 풍경을

처음 시작하는 미학 공부

감상함과 동시에 잠재적인 방식으로 사고를 진행하고 있고 그것을 불러내는 것은 단지 컴퓨터의 창을 최대화하는 것일 뿐이다. 여행도 그렇고 다른 활동도 마찬가지이다. 보이지 않는 사고의 창은 언제나 존재한다. 그러니 그것을 크게 띄워보면 어떨까?

5일간의 미학 공부를 통해 우리의 '미학적 사고'의 프로그램이 실행됐다. 비록 실행은 됐지만 사용을 하지 않으면 창을 최소화하거나 숨기게 될 것이다. 이제 원래 숨겨져 있던 미학적 사고라는 응용 프로그램을 실행시켜 창을 최대화한 다음 그것으로 다양한 미적 현상을 분석하고 입증해보기 바란다.

미학 안경을 쓰고 일상생활 속의 미학 요소를 발견하라

우리의 생활 속에는 곳곳에 미가 숨어 있다. 하지만 아름다움을 발견하고 그것을 표현해낼 때 의미가 있다. 그렇지 않으면 깊은 산골짜기에 홀로 피고 지는 아름다운 꽃처럼 제아무리 완벽해도 아무 의미가 없다.

지금의 우리는 마치 미학적 사고라는 응용 프로그램을 설치한 노트북과도 같다. 이제 응용 프로그램을 실행시켜(미학 안경을 쓰고 사물을 바라보는 법) 다시 Day 1으로 돌아가 이날 어떤 일이 일

어났는지 살펴보자!

우리를 잠에서 깨우는 음악 벨 소리(알람 시계), 선율이 아름다운지 여부는 미감과 관련이 있다.

미학 모드를 작동시키고 미학 안경을 쓴 후 바라본 상황은 이렇다. 만약에 음악 소리가 아름답다고 느끼면 그것은 '비실용적 관점'에서 보았기 때문이다. 만약에 늦잠을 자고 싶다면 단잠을 깨우는 벨 소리가 아름답게 느껴지지 않을 것이다(칸트, 벌로). 그리고 음악이 아름다운 이유는 '조화와 비례'(피타고라스) 때문이다.

알람 소리에 깨어나서 일어나 아침 식사를 할 때, 식사가 맛있는지 여부도 미감과 관련이 있다.

미학 모드를 작동시키고 미학 안경을 쓴 후 바라본 상황은 이렇다. 아침 식사가 아름다운지는 식사의 맛과 관련이 없다. 맛은 '미각'과 '후각'의 영역이고 아름다움은 시각과 청각의 영역이기 때문에 아침 식사는 맛있다고 할 수 있을 뿐 아름답다고 할 수는 없다. 물론 식사의 모양새나 플레이팅이 아주 보기 좋은 경우는 제외이다(토마스 아퀴나스).

아침 식사가 끝난 후 차를 타고 출근할 때 한적한 시골 마을의 오솔길을 지나갈 수도 있고 번화한 도심 속을 지나갈 수도 있다. 이때 눈에 들어오는 풍경

이 전원의 담백한 경치든 아니면 고층건물이 즐비한 스카이라인이든, 그리고 차창 밖을 스치고 지나가는 광고판과 차 안의 라디오에서 흘러나오는 음악까지, 이 모든 것이 다 미감과 관련이 있다.

미학 모드를 작동시키고 미학 안경을 쓴 후 바라본 상황은 이렇다. 미는 하나의 전체로 표현된다(아리스토텔레스). 조화와 비례 외에도 '선명함'(토마스 아퀴나스)이 있다.

계속해서 상황을 따라가 보자.

퇴근 후 음악 프로그램의 패널 신분으로 녹화 현장에 갔는데 참가자 두 명이 노래를 마치자 사회자가 나에게 누가 더 잘 불렀느냐고 물었다.

미학 모드를 작동시키고 미학 안경을 쓴 후 바라본 상황은 이렇다. 참가자 두 명 중에서 한 명은 미성으로 불러서 '듣기 좋고'(19세기 이전의 미학 기준) 다른 한 명은 감정 표현이 아주 좋았다(낭만주의의 기준, 헤겔의 낭만주의 예술). 정말 어려운 선택이었고 결국 나는 감정 표현이 좋은 참가자를 선택했다. 왜냐하면 그의 노랫소리가 내 마음을 움직였기 때문이다.

또 다른 두 명의 참가자가 출전했는데 그중 한 명은 유명 가수 장위성(張雨生)을 닮은 고음이 인상적이었고 다른 한 명은 자신만의 개성이 매우 강했다.

미학 모드를 작동시키고 미학 안경을 쓴 후 바라본 상황은 이렇다. 두 명 중 한 명은 모방이고 한 명은 창조이다.

미술관에 가서 그림을 감상하는데 선만 잔뜩 그려놓고 대체 무엇을 말하려는 건지 모르겠다.

미학 모드를 작동시키고 미학 안경을 쓴 후 바라본 상황은 이렇다. 음…… 아마도 나는 '형식주의'와 맞지 않나 보다.

영화를 보러 갔는데 주인공이 너무 불쌍하다. 착한 사람인데 운명은 왜 이리도 가혹한지. 그래도 영화를 보고 한바탕 울고 나니 출근의 스트레스가 많이 해소된 기분이다.

미학 모드를 작동시키고 미학 안경을 쓴 후 바라본 상황은 이렇다. 이것은 아리스토텔레스의 '비극 이론'이다. 비극은 보통 우리보다 고상한 사람을 모방한다. 또한 비극의 기능은 바로 사람들의 동정과 연민 그리고 두려움을 유발하고 나아가 카타르시스를 느끼게 하는 것이다.

이 이야기는 계속해서 이어질 수 있다! 우리의 인생이 긴 만큼 이 이야기도 길어질 수 있다. 게다가 이 이야기에는 아직 일부 인물들이(듀이, 플라톤 등등) 등장하지 않았다. 미학을 공부하고 나면 우리는 미학 모드를 작동시키고 미학 안경을 쓴 후 사물을 바라볼 수 있다. 미감은 그 어떤 특별한 기능이 아니라 사람이라면 타고나는 능력이지만 '미학 모드'는 미학을 공부하고 미학이라는 응용 프로그램을 설치한 후 실행시켜야만 하는 것이다. 이것이 양

자의 차이이다.

독자 여러분, 아직도 미학 모드를 실행하지 않았다면 지금 당장 실행하십시오! 만약에 이미 실행했다면 더욱 강화시켜 업그레이드를 하십시오! 어떻게 강화시키고 업그레이드시킬 것인가? 이 책에서 배운 지식을 충분히 활용하여 미적 사고를 하는 것 외에도 필자가 추천한 미학 저서와 미학 영화들을 많이 섭렵하는 것이 크게 도움이 되리라 믿는다.

1. 미학은 심미 교육과 달리 어떻게 아름다움을 감상하고 평가하는지를 가르치는 학문이 아니다. 심미 교육은 미적 감각을 키우는 것이며 실천이 중요하다. 그에 비해 미학은 미에 대한 사고 능력을 키우는 것이다.

2. 미학의 주제가 미뿐만 아니라 '감각'도 포함된다는 것을 배우게 된다. 그렇게 되면 범위가 커진 만큼 우리의 시야도 넓어진다.

3. 기본적으로 모든 학파의 이론은 많거나 적거나 다 어느 정도는 전대의 사상에서 파생된다. 역사는 마치 도로 상황 안내처럼 어느 구간이 막히고 어느 구간이 원활한지를 알려준다. 미학 문제는 옛날부터 지금까지 이미 2천여 년의 세월을 겪어왔고 그동안 수많은 대가를 배출함과 더불어 여러 차례의 시행착오도 경험했다.

4. 주관파들은 최고의 수비는 바로 공격이라 생각하며 적극적인 선제공격을 주장하고(주관파는 미적 태도의 능동성을 강조함) 객관파는 수비를 최선의 공격으로 삼고 무기 등 만전의 준비를 마친 다음 적이 공격해오기를 기다린다(객관파는 미적 대상의 객관적 성격을 강조함). 그리고 상호작용파는 공격과 수비를 동시에 진행한다(상호작용파는 미적 경험에서의 능동성과 수동성의 '상호작용'을 강조함).

5. 근대 이후의 주관파들은 주관적 태도를 더욱 중요시했을 뿐 형식이 미적 경험에 미치는 작용에 대해 부정하지 않았다.

6. 창조와 모방은 이론적으로 볼 때 두 극단이지만 실제로는 서로 얽혀 있다. 일반적으로 창조는 모방을 통해 진행된다. 만약 단순히 외형만 모방하면 그것은 모양만 비슷할 뿐이다. 하지만 그 속에 내재된 정신을 모방하고 그것을 자신의 형식(외형)으로 표현한다면 그것은 바로 창조가 된다.

7. 미감은 그 어떤 특별한 기능이 아니라 사람이라면 타고나는 능력이지만 '미학 모드'는 미학을 공부하고 미학이라는 응용 프로그램을 설치한 후 실행시켜야만 하는 것이다. 이것이 양자의 차이이다.

공유하고 싶은 몇 개의 이야기

짧은 이야기 몇 개를 공유하고 이 책을 갈음하겠다.

청원(青原) 유신(惟信) 선사가 제자들에게 말했다. "내가 30년 전 참선을 하지 않았을 때는 산을 보면 산이요, 물을 보면 물이었다. 그 후 참선하여 도를 깨달은 뒤에는 산을 보니 산이 아니요, 물을 보니 물이 아니었다. 그런데 지금은 또 이전처럼 산을 보니 그저 산이요, 물을 보니 그저 물이다."《지월록(指月錄)》 28권)

이것이 바로 인생의 유명한 세 가지 경지로서 미학 공부에도 적용된다. 미학 공부를 하기 전에는 눈에 보이는 산은 산이고 물은 물이지만 이는 단지 일반적인 시각에서 바라본 것으로 비록 산과 물의 아름다움을 느끼지만 그것이 왜 아름다운지는 모른다. 그리고 미학을 공부하는 동안 초보자들은 각 학파의 이론을 활용하여 일상생활 속의 미적 현상을 보기 시작한다. 그러나 미학적 사고만 있을 뿐 미감, 즉 미에 대한 감동은 없기 때문에 이때 눈에 보

이는 산은 산이 아니고 물도 물이 아니다. 이때의 산과 물은 있는 그대로의 산과 물이 아니라 연구의 대상이고 마치 현미경 아래에 놓고 보는 것과 같으니 어찌 아름다움을 느낄 수 있겠는가? 이러한 과도기를 지나 미학 공부에서 어느 정도 성과를 이룬 후에는 미학적 사고와 함께 미에 대한 감동을 유지할 수 있고 다시 눈에 보이는 산은 산이고 물은 물인 상태로 돌아간다. 이미 이때는 미학을 공부하지 않았을 때와 완전히 달라져 본연의 모습으로 돌아가는 경지에 이르게 된다. 전자는 0도이고 후자는 360도로 동일점에 있지만 그 속의 경험과 내용은 완연히 다르다.

헤겔은 논리학 공부와 문법 공부를 비교하여 양자의 유사점을 설명했다. 문법을 처음 배우는 사람은 문법 규칙이 지루하고 추상적이며 경직됐다고 느끼지만 그 언어에 정통한 후에 다시 돌아와서 문법을 살펴보면 전혀 다른 느낌을 받으며 문법이 언어를 생동하고 발랄하게 하는 영혼임을 발견하게 된다. 이 비교는 미학 공부에도 적용된다. 미학을 처음 접하는 사람은 미학 주제가 망망대해처럼 넓게 느껴지고 그 방대함 앞에서 탄식만 나올 수 있다. 그러나 주요 미학 대가들의 저서와 이론을 숙달하고 미학 주제에 대해 자신만의 견해를 갖게 되면 미학 이론은 추상적인 사상이 아니라 매우 실용적인 도구와 수단임을 알게 된다.

니체는《차라투스트라는 이렇게 말했다(Thus Spoke Zarathustra)》에서 '정신의 세 단계 변화'에 대해 설명했다. 그 내용을 보면 인간

마치며

의 정신은 세 가지 형태가 있는데 각각 낙타, 사자, 아이로 비유할 수 있다. 낙타는 무거운 짐을 지고 묵묵히 사막을 달린다. '너는 마땅히 해야만 한다!'고 주인이 명령했기 때문이다. 사자는 용맹하게 앞을 향해 내달리며 '나는 마땅히 해야 한다!'고 스스로 명령한다. 아이는 명령도 없고 '마땅히 해야 한다'도 없이 오로지 자연스럽게, 그리고 자발적으로 스스로 돌아가는 바퀴와 같다. 배고 고프면 울고 배가 부르면 잔다. 이는 미학 공부에도 똑같이 부합된다. 우리는 보통 외적인 압력(너는 마땅히 해야만 한다!) 또는 내적인 압력(나는 마땅히 해야 한다!) 때문에 어떤 것을 공부한다. 그러나 그렇게 시작한 공부는 어느 정도의 효과를 달성할 수는 있지만 '아름다운 상황'은 아니다. 아름답지 않은 상황에서 미학을 공부하는 것은 스스로 모순되는 일이지만 꼭 필요한 과도기이다. 사람들이 새로운 것을 배울 때는 순수하게 배우기 위해 배우는 경우가 매우 드물며 보통은 다른 이유의 '압박'을 받아 시작하는 경우가 많다. '압박' 때문에 시작한 공부는 피할 수 없는 선택이기 때문에 그대로 받아들여야 한다고 생각할 수도 있지만 사실은 그렇지 않다. 우리는 이 '압박'을 전환할 수 있다. 중요한 것은 공부하는 과정에서 외적인 압력(너는 마땅히 해야만 한다)을 내적인 압력(나는 마땅히 해야만 한다)으로 전환시키고 다시 또 내적인 압력을 자발적인 것으로 전환시키는 것이다. 다시 말해 낙타에서 사자가 되고 다시 사자에서 아이가 되는 것이다. 우리가 낙타에서 아이

가 되었을 때 '압박'은 사라지고 미학은 우리 생명력의 일부가 될 것이며 미학적 사고는 우리의 본능이 될 것이다. 그리고 아름답지 않았던 학습 과정이 아름답게 변한다.

이상 세 개의 이야기를 공유했는데, 이 이야기들을 통해 스스로 미학 공부의 성과를 점검해보기 바란다. 장자는 이렇게 말했다. '천지유대미이불언(天地有大美而不言)', 즉 하늘과 땅은 위대한 아름다움을 지니고 있으면서도 말하지 않는다. 미학은 바로 이런 위대한 아름다움을 이해하고 연구하는 것이다. 《우파니샤드(Upanishad, 奧義書)》에서 말한 것처럼 '마치 보물이 묻힌 곳인 줄 모르고 그 위를 계속 서성이기만 하기 때문에 결국은 묻힌 보물을 발견하지 못한다 ……'(《찬도기아 우파니샤드(Chandogya Upanishad)》). 우리가 매일 아름다운 세상을 보면서도 그것을 발견하지 못하는 것과 같다. 그러니 이제 미학 신공을 발휘하여 미학 모드를 작동시키고 미학 안경을 쓴 후 이 아름다운 세상 속으로 들어가 미를 경험하고 감상하고 분석해보자!

[참조 1] 미학자, 학파 및 이론 일람표—시간에 따른 분류

시대	인물	학파/분류
고대	피타고라스	피타고라스학파
	헤라클레이토스	소크라테스 이전의 자연철학파
	데모크리토스	
	소피스트	소피스트파(궤변학파) 대표 인물은 프로타고라스, 고르기아스 등
	소크라테스	그리스 3대 철학자
	플라톤	
	아리스토텔레스	
	호라티우스	고전주의
	플로티노스	신플라톤주의
중세	아우구스티누스	신플라톤주의 교부철학(patristic philosophy)
	토마스 아퀴나스	스콜라철학

주요 이론	미학 이론 요점
만물의 근원은 수(數)이다.	• 미는 조화와 비례에서 비롯된다. • 미의 형식주의
모든 것은 끊임없이 변한다.	• 미는 상대적이다.
원자론	• 미는 대칭과 조화에서 비롯된다. • 예술은 모방에서 시작된다.
• 상대주의 • 주관주의 • 향락주의 • 감각주의	• 미와 예술은 상대적인 것으로, 사람의 주관적 느낌으로 결정된다. • 미는 시각과 청각을 통해 사람에게 즐거움을 주는 것이다.
	• 미의 효용론, 미=선
이데아 이론	• 예술=모방 • 예술은 진실에서 3단계 떨어져 있다. • 예술은 감정을 선동하고 문학예술 작품 창작의 원동력(=영감)을 제공한다.
• 형질론(形質論) • 잠재력-실현 • 4인설	• 미는 형식에서 비롯된다─질서, 균형, 명료성, 크기, 배열, 규모, 비례, 완전성 • 모방=창조 • 비극의 목적은 사람들의 '연민'과 '두려움'이라는 두 가지 정서를 이끌어낸 후 '정화(카타르시스)'하는 것이다.
	• 희곡의 '법칙'을 제시했다.
유출론	• 미는 이데아에서 비롯되기 때문에 최고의 미는 눈에 보이지 않는 것이다. • 예술은 이데아를 모방한다.
미의 절대성	• 미는 통일성과 조화이다. • 아름다움은 절대적이지만 추함은 절대적이지 않으며 어떤 추악함은 아름다움을 돋보이게 한다. 또한 추함은 형식미의 한 요소이다.
미와 선은 일치하지만 여전히 차이가 있다.	• 미는 형상인의 범주에 속한다. 미의 기준은 완전성, 조화, 명료성이다. • 미는 대상에 대해 욕구가 생기지 않는다. • 시각과 청각만이 미감의 감각기관이다.

근대	데카르트	이성주의
	부알로	신고전주의
	흄	경험주의
	고트셰트	신고전주의 라이프치히파
	보드머 브라이팅거	낭만주의 취리히파
	바움가르텐	이성주의 낭만주의
	라이프니츠	이성주의
	볼프	
	칸트	
	헤겔	독일관념론

	• 자신만의 미학 이론은 없으나 후세에 큰 영향을 미쳤다.
	• 문학예술의 아름다움은 오직 이성에서 비롯된다. • 신고전주의는 두 가지 기본 신조가 있다. 첫째, 문학예술은 영원히 변하지 않는 절대적 기준을 갖는다. 둘째, 세월의 검증을 겪은 것이야말로 진정으로 좋은 것이고 로마의 고전들은 이 조건에 부합되기 때문에 배울 가치가 있다.
	• 미는 객관적 속성이 아니라 인간 마음의 구조에서 비롯된다. • 역사적 상황 속에서 문학예술 발전의 네 가지 법칙을 귀납했다.
	• 시의 모든 유형에 대해 아주 상세한 규칙을 제시했다.
	• 이성을 부정하지는 않지만 상상력을 더욱 강조했다.
	• '미학'을 aesthetica라고 명명하고 미학이라는 독립적인 학과를 창립했다. • 미학의 대상을 감성적 인식의 완전성으로 규정했다. • 예술은 자연을 모방해야 한다. 즉 감성적 인식에서 보이는 자연의 완전성을 모방해야 한다.
단자론	• 미적 취향 또는 감상력은 바로 '혼연한 인식' 또는 '작은 지각'으로 구성된다. • 심미적 활동을 감성적 활동에 국한시켜 이성적 활동과 대립시켰다. • 일부의 추악함은 전체의 조화를 이루기에 충분하다.
	• 미는 일종의 완전성이다.
선험적 관념론	• 미는 이해관계가 없는 것이다. • '아름다움'과 '숭고함'의 비교: 첫째, 대상을 놓고 볼 때 아름다움은 형식을 대상으로 하고 숭고함은 '형식이 없는 것'을 대상으로 한다. 둘째, 아름다움은 단순한 쾌감이고 숭고함은 불쾌감에서 발생하는 쾌감이다. • 숭고함을 수학적 숭고와 역학적 숭고 두 가지 유형으로 나누었다.
절대적 관념론	• 미는 이념의 감성적 표현이다. • 미는 주로 자연미를 제외한 예술미를 연구한다. • 예술을 세 가지 '유형'(상징적 예술, 고전적 예술, 낭만적 예술)과 다섯 가지 '장르'(건축, 조각, 회화, 음악, 시)로 분류하고 양자를 변증법적으로 결합시켰다. • '예술 종말론'을 제기했다.

현대	크로체	표현주의 신헤겔학파
	듀이	실용주의
	카시러	기호학
	레비스트로스	구조주의
	후설	현상학
	잉가르덴	
	뒤프렌느	
	가다머	해석학
후현대	수잔 랭거	기호설
	롤랑 바르트	후기구조주의(해체주의)

	• 예술을 직관과 표현을 연구하는 학문으로 정의했다.
	• 예술은 곧 경험이다.
	• 예술은 직관적 형상의 감성적 형식이다. • 예술은 형식을 구축하는 활동이다.
	• 예술은 과학 개념과 신화(또는 주술) 기호 사이에 있으며 이 양자의 통합, 즉 개념과 형상을 모두 갖고 있다. • 예술과 신화의 다른 점은 신화는 구조를 통해 사건을 창조하고 예술은 사건을 통해 구조를 밝힌다는 데 있다. • 예술 감상의 측면에서 보면 감상자는 창작자와 똑같은 과정, 즉 '지적 욕구 충족'과 '미감 유발'이라는 두 가지 과정을 겪는다.
현상학적 환원	• 자신만의 미학 이론을 구축하지 않았지만 큰 영향을 미쳤다.
	• 미적 대상의 구조를 탐구하고 미적 작용과 미적 대상의 가치 관계를 분석했다. • 미적 대상의 객관적인 구조를 인정하면서 이런 구조는 허구의 대상이라고 밝혔다.
	• 미적 대상과 미적 지각은 불가분의 관계로 예술 작품과 미적 지각이 잘 결합되어야만 미적 대상이 나타난다.
놀이 이론	• '미학은 해석학 속에서 떠올라야 하며', '해석학은 내용적으로 특히 미학에 적합하다'. • 자신만의 예술 작품 존재론, 즉 놀이 이론을 제기했다.
	• 예술은 인간의 감정을 표현하는 기호를 창조하는 행위이다. • 예술은 '기본적인 환상'을 통해 예술을 분류한다. 즉 예술은 상상력과 감정 기호를 활용해 현실 세계에 없는 새로운 '유의미한 형식'을 창조하여 감정을 표현하는 것이다.
	• 텍스트에서 독자의 작용을 강조하며 텍스트를 읽히는 텍스트와 쓰이는 텍스트로 구분했다. • 현대 작품들은 바로 이런 개방적인 텍스트로서 진정한 텍스트이다. • 쓰이는 텍스트는 저자가 창조한 것이 아니며 "작가는 죽었다", 텍스트에서는 독자가 결정적인 작용을 한다.

[참조 1]

후현대	마르쿠제	프랑크푸르트학파
	벤야민	
	아도르노	

사회 비판 이론	• 미감과 예술은 현실에 대한 초월이고 부정이며 '강한 거부'로서 사람들로 하여금 억압에서 벗어나 자유로워지게 한다. • 예술이 인류의 기타 활동과 다른 점은 '미적 형식'에 있다. 그것은 현실 사회에 대한 초월과 승화이며 사람을 해방시켜준다. • 새로운 감성은 미감과 예술 속에서 창조되어 사람들에게 새로운 언어와 새로운 생성 방식을 가져다주어 새로운 질서를 이루고 새로운 세계를 형성한다.
	• 예술의 복제 기술이 수작업에서 기계로 발전한 것은 '양적인 변화에서 질적인 변화로의 도약'이며 미감의 제조와 감상, 수용 등의 방식과 태도에 대한 근본적인 변화를 일으키는 계기가 되었다. • '기술 복제 시대의 예술 작품'은 바로 '영화'를 가리킨다. 그는 영화를 연극, 회화와 비교하여 논술했다.
	• 예술은 이중적인 성격을 띤다. • '반예술'의 개념을 제기했다. '반예술'은 현대 자본주의 사회의 이화(異化)된 현실에 대한 항쟁이며 소비성 예술에 대한 거부와 배척이다. • 음악과 사회의 일체성 원칙을 제기하고 음악과 사회가 상호 제약하는 통일체라고 주장했다. 음악의 존재와 변화 발전은 사회 현실에 의해 결정되고 반대로 또 사회 현실을 구원하는 작용을 한다.

[참조 2] 미학자, 학파 및 이론 일람표—논제에 따른 분류

논제	학파/분류	대표 인물 혹은 시대
미	[참조 1]을 참고하기 바람(미학 이론 요점에서부터 인물 순서로 읽기를 권함)	
예술		
미적 경험	객관파	피타고라스
		플라톤
		호가스
	주관파	칸트
		벌로
	상호작용파	듀이
형식	형식 1: 각 부분들의 배열로서의 형식(원소, 성분과 대립)	• 피타고라스학파, 플라톤, 아리스토텔레스, 스토아 학파, 키케로, 비트루비우스, 호가스 • 고대 시기 때 우위를 점했다.
	형식 2: 감각기관 앞에 직접적으로 드러나는 사물로서의 형식('내용'과 대립)	• 데메트리우스, 흄 • 20세기에 우위를 점했다.
	형식 3: 대상의 경계 또는 윤곽으로서의 형식(질료와 대립)	• 테스틀랭 • 15~18세기(르네상스 포함)에 우위를 점했다.
	형식 4: 아리스토텔레스의 형식(대상의 개념적 본질)	• 아리스토텔레스, 스콜라 학파, 대 알베르토 • 중세, 20세기에 우위를 점했다.
	형식 5: 칸트의 형식(인간의 마음이 지각하는 대상에 대한 기여)	• 칸트, 피들러, 힐데브란트, 리글, 뵐플린, 릴 • 20세기 전반기에 우위를 점했다.

처음 시작하는 미학 공부

이론 혹은 주장
[참조 1]을 참고하기 바람(미학 이론 요점에서부터 인물 순서로 읽기를 권함)
미는 조화와 비례에서 비롯된다.
미는 이데아에서 비롯된다.
미는 형식에서 비롯된다.
미는 이해관계가 없는 것이다.
미감은 심리적 거리에서 발생한다.
미적 경험은 완전한 경험이다.
황금분할 이론, 황금 비율, 미의 '대이론'
• 형식주의자: 진정한 예술 작품은 오로지 형식만이 중요하다. • 극단적 형식주의자: 내용은 필요 없는 것이고 도움은커녕 오히려 해가 된다.
• '스케치(형식 3)는 훌륭하지만 색채(형식 2) 사용은 평범한 화가는 색채 사용은 아름답지만 스케치는 형편없는 화가보다 더 존경받아야 한다.
• 아리스토텔레스 본인도 그의 제자들도 형식 4를 미학에 적용하지는 않았다. • 이것을 본격적으로 미학에 적용한 사람은 13세기 스콜라 학파 학자들이다. 그들은 형식 4를 위(僞) 디오니시우스가 제기한 '미는 비례와 빛에 근거를 두어야 한다'는 주장과 결합시켰다. • 대 알베르토는 미는 이 같은 본질적 형식(형식 4)의 빛 속에 존재하고 이 빛은 물질을 통해 그 자체에 드러나며 단 이 물체가 정확한 비례를 가질 때(즉 형식 1일 때) 본질적 형식의 빛이 그 물체에서 드러난다고 주장했다.
• 칸트 자신은 형식 5를 미학에 적용하지 않았다. • 19세기에 피들러가 이 같은 형식을 발견했다. 그에게 시각은 보편적 형식이 있는 것이다. • 힐데브란트(조각가), 리글(예술사학자), 뵐플린(예술사학자), 릴(철학자) 등 그의 제자와 후계자들이 비교적 명확한 정의를 제공했다. 하지만 형식 5에 대한 해석이 각기 달랐다.

	창조는 없다.	그리스
창조	창조는 오로지 신만이 할 수 있다.	중세
	인간에게도 창조 능력이 있다. 단, 예술가에게만 국한된다.	19세기
	모든 인간은 창조 능력을 갖고 있다.	20세기 이후
모방	제사장의 예배 활동: 마음속 형상(표현)	고대: 제사장
	자연의 기능	고대: 데모크리토스
	사물 겉모습의 복사판이다.	고대: 플라톤(소크라테스)
	실재에 대한 자유로운 접촉이다.	고대: 아리스토텔레스
	눈에 보이는 세계를 통해 눈에 보이지 않는 세계를 모방하다.	중세: 위(僞) 디오니시우스
		중세: 아우구스티누스
	정신성의 재현이 물질성의 재현보다 훨씬 중요하다.	중세: 테르툴리아누스
		중세: 보나벤투라
	모방은 그래도 필요하다.	중세: 존 솔즈베리
		중세: 토마스 아퀴나스
	모방은 예술(시학)에서 가장 중요한 일이고 여러 가지 명칭으로 사용됐지만 본질은 변함없으며 확실한 것은 모방은 단순한 '실재의 복사'가 아니다.	르네상스: 15세기
		르네상스: 타소(16세기)
		르네상스: 비코(18세기)
	모방은 모든 예술의 원칙이다.	18세기
	새로운 개념 없음	18세기 말 19세기 초
	모방=사실적 묘사	19세기 후부터 지금까지

처음 시작하는 미학 공부

예술은 기술이고 기술은 창조성이 없다. 예술과 창조성은 서로 교차점이다.
예술(기술)은 인간의 일이고 창조는 신의 일이다. 예술과 창조는 서로 교차점이 없다.
예술과 창조의 교차점은 예술가이다.
예술은 창조의 일부분이다.
무용, 연주, 노래
방직, 건축, 노래
회화, 조각, 시가
음악, 조각, 시가
예술의 모방은 눈에 보이는 세계를 통해 눈에 보이지 않는 세계를 모방하는 것이다.
하느님은 이 세상에 대한 모든 모방을 금지한다.
당시 사람들은 실재를 충실하게 모방한 회화는 원숭이가 관을 쓰고 사람인 양 꾸민 것처럼 (aping of truth) 겉만 번드레하고 실질이 이에 따르지 않는다고 풍자했다.
회화가 바로 모방이다.
예술은 자연을 모방한다.
모든 시각적 예술이 다 모방 이론을 받아들였다.
모방은 여전히 시의 본질이며 모방만이 시를 시가 되게 한다.
모방이 없는 시는 아무것도 아니다.
모든 예술은 다 모방이다.
모방의 중심이 시각예술로 옮겨갔다.
예술의 중심이 모방에서 창조로 옮겨갔다.

Day 01 Monday

1. 〈500일의 썸머〉에 대한 소개는 본 챕터의 '확장 읽기와 추천 영화'를 참조하기 바란다.

2. 여기서 말하는 '미감'은 외형의 '아름다움'뿐만 아니라 '감각'과 '느낌', '감촉' 등의 '감성 요소'와도 관련이 있다. 간단히 말하자면 이 책에서 '미감'이라는 단어는 '미'와 '감각'을 가리킨다. 구체적인 내용은 Day 3 챕터를 참조하기 바란다.

3. 사람들은 대부분 비록 미학에 대해 별도의 공부를 한 적이 없지만 가끔 미에 대한 사고 를 한다. 그러나 그것은 순간 번뜩하고 떠오르는 것일 뿐이고 오직 미학을 공부해야만 미에 대해 보다 종합적이고 체계적인 사고를 할 수 있다.

4. 《대(大)히피아스》라고 제목을 지은 것은 '미에 관한 토론'을 주제로 한 이 대화록의 내용 이 아주 길기 때문이다. 또한 '고의적인 악이 무심한 악보다 좋은가'를 주제로 하는 동명 의 대화록이 있는데 내용이 비교적 짧으며 일반적으로 《소(小)히피아스》라고 불린다.

5. '소피스트'(Sophist, 그리스어로 'σοφιστηζ', 라틴어로 'sophistes')는 맥락에 따라 여 러 책에서 '궤변가', '궤변학파' 등으로 다양하게 번역됐다. '소피스트'에 관해서는 장즈 하오(張智晧)의 《오늘 시작하는 철학 공부(今天學哲學了沒)》(타이베이, 상저우商周, 2013) 53쪽의 '소피스트학파' 부분을 참고하기 바란다.

6. 《미학의 기본 개념사(History of Six Ideas)》(W. Tatarkiewicz 지음, 려우원탄劉文潭 옮김), 타이베이, 렌징(聯經), 1989, 141~142쪽(국내에도 《미학의 기본 개념사》란 제 목으로 번역 소개되었다[손효주 옮김, 미술문화, 1999]─옮긴이). 이 같은 차이는 인구 어에서 자주 보인다. 영어 'rich'를 예로 보면 추상명사 'richness'는 '부유함'의 성질을 가리키고 rich는 '풍부한', '부유한' 등으로 번역할 수 있다. 또한 'the rich'는 '부유한 사 람'을 가리킨다. 독일어와 프랑스어에도 유사한 사용법이 있다. 독일어의 'Schönheit', 프랑스어의 'Beauté'는 추상명사로서 '아름다움'의 성질을 가리키고 독일어의 'das Schöne', 프랑스어의 'le beau'는 집합명사로 '미적인 것'(아름다운 사람이나 사물)을 가리킨다.

7. 사실 대화록의 후반부에서 히피아스는 이미 소크라테스의 질문에 대답을 이어나가지 못하고 있었고 미학적 사고를 지속하기 위해 소크라테스는 스스로 질문에 답하고 다시 자신의 답을 비평한다.

8. 엄격히 말하면 '심미적 경험(aesthetic experience)'과 관련된 문제들은 매우 복잡하다. '미'에 대한 느낌만을 가리킬 수도 있고 그보다 훨씬 더 복잡한 측면인 '미'의 인지구조까지 포함할 수도 있다. '심미적(aesthetic)'이라는 단어를 더욱 엄격히 따져본다면 그리스어의 어원으로 볼 때 '미'의 느낌에만 한정시킬 것이 아니라 넓게는 일반적인 '느낌'을 가리킬 수 있으며 이 책에서는 맥락에 따라 '미감'이라는 단어를 사용하는데, 때로는 아름다움에 대한 감각을 가리키고 때로는 넓게 일반적인 느낌을 가리킨다. 하지만 어떤 의미로 사용하든지 간에 그 맥락 안에서 설명을 추가했다. '심미적 경험'에 관해서는 Day 4의 설명을 참조하기 바란다.

9. 이 사례는 펑즈카이(豊子愷)의《예술 취미(藝術趣味)》, 창사(長沙), 후난문예출판사(湖南文藝出版社), 2002, 5쪽의 내용을 인용했으며 약간의 수정을 했다.

10. 예술도 미학의 중요한 주제이다. 그 이유는 예술이 '미'와도 관련이 있고 '감각'과도 관련이 있기 때문이다.

11. 플라톤의 대화록 몇 편에서 미와 예술을 논한 것 외에도 아리스토텔레스의《시학》이 '시의 예술'(비극시를 위주로 하며 희극시 부분은 이미 소실되었다)을 주제로 한다.

12. 저우셴(周憲)의《미학은 무엇인가?》, 베이징, 베이징대학출판사, 2001, 13쪽.

13. 물론 룸메이트인 B 군의 '얼굴이 먼저 착지했다'는 표현은 '얼굴이 엉망이다!'라는 뜻으로 A 군의 여자친구가 '아름다움'의 기준에 부합되지 않는다고 말한 것일 수도 있다. 이때도 미에 대한 기준을 미리 설정했으며 다만 그 기준이 꼭 '이목구비가 또렷해야 아름답다'는 것은 아닐 수 있다.

14.《미학의 기본 개념사》(W. Tatarkiewicz 지음, 려우원탄 옮김), 145쪽, 타이베이, 렌징, 1989.

15.《미학의 기본 개념사》는 바로 이 여섯 가지 개념을 논술하고 있으며 본 챕터의 이 부분에서 개괄적으로 서술한 내용은 바로 이 책의 분류를 소재로 한 것이다.

16. 특별히 설명할 점은 이 책에서는 '미감'이라는 용어를 사용하는 데 비해 중국 본토의 학계에서는 '심미(審美)'라는 용어를 사용한다. 후자의 '심(審)' 자는 비교적 능동적이고 이 책의 '감(感)'은 비교적 수동적이다. 각기 우열이 있고 또 각자 일리가 있다. 심미적 경험이 도대체 능동적인 것인지 아니면 수동적인 것인지는 줄곧 미학의 주요 의제이기도 하다.

17. '형식'의 다섯 가지 의미에 관해서는《미학의 기본 개념사》, 264-265쪽을 참조하기 바란다. 이 책의 Day 4에서도 이 내용을 다룬다.

18. 《미학 개론》(Dabney Townsend 지음, 린펑치林逢棋 옮김), 타이베이, 쉐푸원화(學富文化), 2008에서도 이런 방식을 사용했다.

Day 02 Tuesday

1. Day 2 '미학의 역사' 부분의 내용은 이하 두 권의 서적을 참고했으며 별도의 출처 표기는 하지 않겠다. (1) 주광첸의 《서양 미학사》상·하권, 《주광첸 전집》제6권과 제7권에 수록, 허페이: 안후이교육출판사, 1990. (2) 리싱천(李醒塵)의 《서양 미학사 강의(西方美學史敎程)》, 타이베이: 수신(淑馨), 1994. 원칙적으로 자료 출처는 이 두 저서이지만 고대 미학과 중세 미학 부분은 (1)을 위주로 참고했다. 보충된 주석은 원서의 원래 주석이 아니라 저자가 추가한 주석이다. 저자는 원서의 문구를 수정하지 않고 인용했다. 단 이하의 경우는 제외한다. 1. 대만과 중국 본토의 번역이 다른 경우 별도의 설명 없이 바로 수정했다. 2. 용어의 통일이 필요할 경우 수정했다. 3. 원전을 찾아본 결과 (1), (2)에서 잘못 인용되었거나 번역에 문제가 있는 경우 문구를 수정했다. 4. 원전의 문구를 보충 인용했을 경우 별도로 주석을 추가했다.

2. 주광첸의 《서양 미학사》상권, 7쪽.

3. 피타고라스에 대해서는 Day 4의 내용을 참고하기 바란다.

4. 소크라테스 이전의 철학자들을 가리킨다.

5. 신체미만 있다면 그것은 동물과 다를 바 없다. 왜냐하면 동물도 신체미가 있으며 다만 인간처럼 총명과 지혜를 발휘하여 미를 추구하지 않을 뿐이다.

6. 플라톤에 대해서는 Day 4의 설명을 참고하기 바란다. Day 4는 '미적 경험'의 각도에서 논술한 것으로 본 챕터의 설명과 좀 다르다.

7. Day 1의 '미학 사전'을 참조하기 바란다.

8. '이데아'와 관련된 내용은 Day 4 '플라톤: 미는 이데아이다'를 참고하기 바란다.

9. '진실'은 '현실'과 다르다. 여기서 말한 '진실(reality)'은 '현실 세계(actual world)'가 아니라 '이데아'를 가리킨다.

10. '이데아'(진실)가 1단계라면 현실 세계는 2단계이고 예술은 3단계이며, 예술과 진실은 현실 세계 한 단계만 사이에 두고 있다. 그러나 만약에 진실이 1단계이고 예술이 3단계이며 예술과 진실은 두 단계 '떨어져 있다'고 말하는 것도 합리적이다. 원작에서는 '세

단계 떨어져 있다'고 했는데 그것은 예술이 진실과 거리가 아주 멀다는 것을 강조하기 위해서이며 반드시 세 단계의 거리는 아닐 것이다.

11. Day 3 '예술은 기술이다' 부분을 참조하기 바란다. '기술'이 아니기 때문에 '시'는 당시에 오늘날 우리가 알고 있는 의미의 '예술'로 인정받지 못했다. 우리가 오늘날 '예술'이라고 생각하는 것들은 당시에 모두 '기술'이었기 때문이다.

12. 《시학》, 천중메이(陳中梅) 옮김, 7장, 74쪽.

13. Day 5를 참조하기 바란다.

14. 《시학》, 천중메이 옮김, 81쪽.

15. 천중메이의 《시학》 7장 21번 주석에 따르면, '아리스토텔레스는 사물이 존재하건 존재하지 않건, 발생하건 발생하지 않건, 만약 그것이 일반인들의 생각에 부합된다면 개연적인 것이라고 주장했다'(《분석론(Analytica Priora)》 2.27.70a2-6, 《수사학》 1.2.1357a34ff). '필연'은 선택 또는 우연을 배척한다. 즉 어떤 사물이 필연적으로 이렇게 존재해야 한다면 저렇게 존재하지 않을 것이고 어떤 사건이 필연적으로 발생해야 한다면 발생하지 않을 수 없다.(《형이상학》 4.5.1010b26-30)

16. 《시학》, 천중메이 옮김, 180쪽.

17. 《시학》, 천중메이 옮김, 63쪽. (괄호 안의 문구는 저자가 추가한 것이다.)

18. 유명한 '카타르시스 이론'이다. '카타르시스(catharsis)'는 당시 그리스에서 자주 사용되는 개념이었고 의학에서는 분출, 종교에서는 죄를 씻어준다는 정화의 뜻으로 쓰였다. 아리스토텔레스가 《시학》에서 카타르시스에 대해 정의한 부분은 이미 유실되었지만 《시학》의 기타 관련 챕터, 그리고 아리스토텔레스의 기타 저서를 대조해서 보면 예술의 심미적 느낌을 통해 무해한 쾌감을 느낌으로써 마음을 수양하고 감정을 분출하는 것을 가리킨 것임을 알 수 있다.

19. 4인설은 아리스토텔레스가 사물의 존재를 해석한 방식으로서 '형식인', '질료인', '작용인', '목적인'을 말한다.

20. 《시학》, 천중메이 옮김, 64쪽.

21. 《시학》, 천중메이 옮김, 38쪽.

22. 유출설에 관한 이상의 서술은 푸웨이쉰(傅偉勳)의 《서양 철학사(西洋哲學史)》, 171-173쪽, 타이베이, 산민(三民), 1984를 인용했다.

23. 이하 플로티노스의 '미'에 대한 분석은 루양(陸揚)의 〈플로티노스의 구장집(普羅提諾

《九章集》)〉을 인용했다. 이 글은 주린위엔(朱立元)이 엮은《서양 미학 명저 제요(西方美學名著提要)》, 51-53쪽, 난창(南昌): 쟝시(江西)인민출판사, 2000에 수록됐다.

24. 위와 같음, 54쪽.

Day 03 Wednesday

1. Day 3 '미학은 어떤 발전과 변화를 겪었는가?'의 내용은 (1) 주광첸의《서양 미학사》상·하권, (2) 리싱천의《서양 미학사 강의》를 소재로 하였으므로 더 이상 출처를 따로 표기하지 않는다. 원칙적으로 자료 출처는 이 두 저서이지만 근대 미학 부분은 (1)을, 현대 미학과 후현대 미학 부분은 (2)를 위주로 참고했다. 보충된 주석은 필자가 추가했다. 필자는 (1), (2)의 문구를 수정하지 않고 인용했다. 단 이하의 경우는 제외한다. 1. 대만과 중국 본토의 번역이 다른 경우 별도의 설명 없이 바로 수정했다. 2. 용어 통일이 필요한 경우 수정했다. 3. 원서를 찾아본 결과 (1), (2)에서 잘못 인용되었거나 번역에 문제가 있는 경우 문구를 수정했다. 4. 원서의 문구를 보충 인용했을 경우 별도로 주석을 추가했다.

2. 양자의 구분은 주석 15를 참고하기 바란다.

3. 'Renaissance'는 프랑스어로 '재생·부활(re-naissance)'의 뜻이다.

4. 일본어도 그동안 줄곧 '문예부흥'이라는 단어를 사용해왔지만 현재는 자주 사용하지 않는다. 현재 역사학과 미학사에서는 'Renaissance'의 음역인 가타카나로 'ルネッサンス'를 사용한다.

5. 데카르트의 이성주의 철학에 대해서는《오늘 시작하는 철학 공부(今天學哲學了沒)》92쪽 및 128-132쪽을 참조하기 바란다.

6.《오늘 시작하는 철학 공부》의 경험주의 부분, 93쪽을 참조하기 바란다.

7. 연상(association)은 심리학의 기본적인 개념으로서 심리에 있어서의 여러 요소가 어떤 것이 나타나면 일정한 상황하에서는 다른 것을 불러일으키는 연결을 뜻한다. 예를 들어 과거의 사건이나 경험을 떠올릴 때 그것과 어떤 연관이 있는 기타 사건과 경험을 함께 떠올리게 된다. 나중에 '연상'이라는 개념은 응용 범위가 점차 더 확대되어 원시적 감각 이외의 모든 심리 활동을 개괄하는 데 사용됐다. 이와 동시에 연상심리학은 모든 심리학을 개괄하는 이론이 되었다. 연상심리학은 영국에서 최초로 시작된 학설로 알려져 있다. 영국의 존 로크(John Locke)가 처음으로 '관념 연합(association of ideas)'

의 개념을 제시했고 흄은 연상의 세 가지 기본 형식, 즉 유사, 인접, 인과관계의 연상을 제시했다. 그 외의 대표적인 인물로는 데이비드 하틀리(David Hartley), 제임스 밀(James Mill)과 존 스튜어트 밀(John Stuart Mill) 부자, 알렉산더 베인(Alexander Bain) 등이 있다.

8. 《미학》(강의록)은 그가 죽은 후 편집자가 그의 강의를 수강한 학생들의 노트를 정리하여 완성했다.

9. Day 3 '현대 미학'의 '해석학 미학' 부분을 참고하기 바란다.

10. 각 학파들의 주장이 무엇이고 어떤 문제를 해결하는가를 일목요연하게 보고 싶다면 이 책의 끝부분에 첨부된 참조 1, 2에서 각 시대별, 논제별로 주요 학파를 정리했으니 참고하기 바란다.

11. 주요 대표 인물로는 콘라트-마르티우스(Hedwig Conrad-Martius, 1888~1966), 가이거(Moritz Geiger, 1880~1937/1938), 잉가르덴, 뒤프렌느 등이 있다.

12. 하이데거는 '예술의 본질은 존재자의 진리가 작품 속으로 스스로를 정립하는 것(The truth of beings setting itself to work)'이라고 말했다.

13. '본체론'으로 번역하기도 한다.

14. 놀이를 할 때는 아무런 목적도 없기 때문에 '목적이 없다'고 말하고, 또 놀이를 하는 것 자체가 바로 목적이기 때문에 '목적이 있다'고 말하는 것이다.

15. 주리위엔(朱立元)이 엮은 《현대 서양 미학사(現代西方美學史)》, 757-758쪽, 상하이, 상하이문예출판사, 1993. 물론 단토(Arthur Danto)와 같은 학자들은 '현대'와 '후현대(또는 '당대')'를 구분해야 한다고 주장했지만 1970~1980년대에 이르러서야 명확하게 구분하기 시작했다. 그런데 양자의 구분은 '시간' 기준의 구분이라기보다는 '양식(style)'의 구분이다. 린야치(林雅琪), 정후이원(鄭惠雯)이 옮긴 단토의 저서 《예술의 종말 이후》, 36쪽, 타이베이, 마이텐(麥田), 2010 참조하기 바란다. 이 책에서는 '현대'와 '후현대' 미학을 '양식'을 위주로 하고 '시간'을 참고하여 구분했다. 그렇기 때문에 '구조주의'는 현대 미학에, 해체주의(후기구조주의), 해석학 미학, 사회 비판 이론을 후현대 미학에 포함시켰다.

16. 후기구조주의(post-structuralism) 또는 해체주의(de-constructivism)는 1960년대에 최초로 출현했고 원래 구조주의 철학자였던 롤랑 바르트, 미셸 푸코(Michel Foucault, 1926~1984), 자크 라캉(Jacques Lacan, 1901~1981)이 모두 후기구조주의로 돌아섰으며 특히 자크 데리다(Jacques Derrida, 1930~2004)는 후기구조주의의 가장 핵심적

인 인물이다.

17. 베냐민에 관한 내용은 려우후이메이(劉惠妹)의 〈베냐민: 기술 복제 시대의 예술 작품〉을 참고했다. 이 글은 주리위엔이 엮은《서양 미학 명저 제요(西方美學名著提要)》, 384-389쪽, 난창: 쟝시인민출판사, 2000에 수록됐다.

18. 아우라(Aura)는 전통 예술 작품의 물질적 현존성, 유일무이성을 가리키며 작품 자체가 갖고 있는 고유의 분위기, 또는 광채와 같은 것이다. 기술 복제 시대의 예술 작품은 이 같은 유일무이성 또는 아우라를 상실했다.

19. 아도르노가 말한 '문화 산업(Kulturindustrie)'은 영어로 'culture industry'이다. 이 는 'cultural industries', 즉 현재 바야흐로 힘차게 발전하고 있는 '문화 산업(cultural industries)' 또는 '문화 창조 산업(cultural and creative industries)'과는 다른 용어 이다. 아도르노가 말한 '문화 산업'은 대중을 기만하고 스스로 노예화시키지만 오늘날의 '문화 산업' 또는 '문화 창조 산업'은 새로운 형식의 창조를 통해 문화를 연장시키고 마 케팅한다. 양자는 비슷한 것 같지만 내실이 다르다. 보다 구체적인 내용은 저우더전, 허 루이린 등이 공저한《문화 창조 산업: 이론과 실무》, 5쪽, 타이베이, 우난, 2012를 참고 하기 바란다.

Day 04 Thursday

1. '존재론(ontology)'은 형이상학의 일부로 '존재(Being)'에 대해 연구하는 학문이다. 형 이상학에 대해서는《오늘 시작하는 철학 공부》의 '형이상학' 부분(25-31쪽)을 참조하기 바란다.

2. 《미학의 기본 개념사》, 162-163쪽.

3. 근대 철학이 '주체-객체'를 구분하기 훨씬 이전에 출현했고 엄밀히 따지면 '주관'과 대립 되는 '객관'이 아니라 주객의 대립을 구분하지 않은 '객관'이다.

4. 《서양 미학사》, F. Copleston 지음, 푸페이룽(傅佩榮) 옮김, 37쪽, 타이베이: 여명문화 사업회사, 1986.

5. 주광첸의《서양 미학사》상권, 48-49쪽. 인용문의 강조 표시는 필자가 추가했다.

6. '동굴의 비유' 출처는《국가론》제7권이다.

7. 플라톤은 아름다운 사물은 조화와 비례의 원칙에 부합한다는 관점을 반대하지 않았다.

처음 시작하는 미학 공부

플라톤의 대화록들을 보면 이 같은 내용들이 나온다. 예를 들면 《파이돈(Phaidon)》에서 '땅 위의 나무와 화초, 과일 등은 모두 비례에 맞는 아름다움을 보여준다'고 말했고 그 외에도 10여 곳에서 아름다운 사물은 반드시 완전과 통일의 기준에 부합한다고 주장했다. 즉 부분의 존재는 전체미의 요구에 부합되어야 하고 각자 따로 움직여서 일정한 비례를 파괴하면 전체적인 조화를 손상시킨다. 피타고라스 미학의 영향이 보인다.

8. 천중메이는 《플라톤의 시학과 예술 사상》에서 7개 계층으로 정리했지만 이 책에서는 4개 계층으로 정리했다.

9. 중국어 번역본으로는 《미의 분석》, William Hogarth 지음, 양청옌(楊成寅) 옮김, 타이베이: 단칭(丹靑), 1986.

10. 펑즈카이, 《예술 취미》, 9쪽.

11. 《미의 분석》, 61쪽.

12. 아름다움의 여섯 가지 규칙, 즉 '적응성, 다양성, 통일성, 단순성, 복잡성, 기준'을 제시, 이 요소들은 모두 미의 창조에 참여하고 상부상조하며 때로는 서로 제약하기도 한다.

13. 《예술 취미》, 5-6쪽.

14. 주광첸(과학, 실용, 미감), 칸트(미감, 실용[이익], 도덕).

15. 제 눈에 안경은 일반적으로 '넓은 의미의' 미적 태도를 가리킨다. 내 눈에 예쁘면 예쁜 것이다.

16. 이어지는 '질' 부분에서 칸트는 미감과 쾌감(이익, 감성적 이해관계), 도덕감(선, 이성적 이해관계)의 차이에 대해서 이야기한다. '양' 부분에서는 '논리'(이성, 과학) 개념의 보편성과 미감의 보편성의 차이에 대해 이야기했다.

17. 중국어 번역본의 '계기', 《판단력 비판》, 칸트 지음, 덩샤오망(鄧曉茫) 옮김, 37쪽, 베이징: 인민출판사, 2002.

18. 칸트는 '쾌감과 선 사이에 얼마나 큰 차이가 있든 적어도 한 가지에 있어서는 일치한다. 바로 언제나 대상의 이해 관심과 결합된다. ……'고 말했다. 《판단력 비판》, 44쪽.

19. '개념은 보편성을 갖는다'는 《순수 이성 비판》이 처리하는 주제이다. '도덕 판단도 보편성을 갖는다'는 《실천 이성 비판》이 처리하는 주제이다.

20. 바로 앞에서 말한 '단칭판단'이다.

21. 주광첸의 《서양 미학사》 하권, 15쪽.

22. 《판단력 비판》, 72쪽.

23. 《판단력 비판》, 75쪽.

24. 본 챕터의 '심리적 거리'에서 서술한 부분은 류창위안(劉昌元)의 《서양 미학 해설(西方美學導論)》 6장 '심리적 거리와 감정이입', 95-100쪽에서 인용했다. 거기에 필자 개인의 견해를 보탰고 용어의 통일을 위해 일부 수정했다.

25. 벌로의 '심리적 거리' 이론은 〈예술의 요소와 미학의 원칙으로서의 심리적 거리 (Psychical Distance as a factor in Art and an Aesthetic Principle)〉《영국 심리학 잡지》, 1912)에서 처음 발표됐다.

26. 류창위안이 인용한 '해무'는 사실 주광첸이 번역한 내용이다. 류창위안은 '주광첸이 벌로의 뜻을 아름다운 중국어로 옮겼으니 인용할 만하다'고 말했다. 《서양 미학 해설》, 95쪽. 그러나 그의 인용문은 주광첸 선생님의 원문과 다른 곳이 몇 군데 있으며 삭제와 수정된 부분도 있다. 저자는 주광첸 선생님의 원문을 그대로 인용했다. 주광첸의 번역문은 주광첸의 《문예 심리학(文藝心理學)》, 20쪽, 타이베이: 딩위엔(頂淵)문화, 2003을 인용했다. 《주광첸 전집》은 1권, 217쪽에 수록되었다.

27. 듀이에 대한 소개 내용은 류창위안의 '듀이의 심미 경험론', 《서양 미학 해설》, 113-128쪽.

28. 듀이의 원서에 명확한 토론은 없으며 이는 류창위안이 귀납한 내용이다. 123쪽.

29. 이 다섯 가지 함의에 대한 논술은 《미학의 기본 개념사》의 '형식: 하나의 명사와 다섯 가지 개념의 역사' 1장, 263-292쪽의 내용을 인용했다. 원서의 중국어 번역문을 인용했고 저자가 일부 수정과 편집, 보충 내지는 재번역했다(일부 문구와 용어의 번역에 오류가 있음). 따라서 특별히 필요하지 않은 이상 인용문에 대해 별도의 설명을 추가하지 않는다.

30. 동사 idein(보다, 보이다)에서 유래됐으며 IDEA, vidya 등이 있다. 플라톤의 '이데아'가 바로 이 단어이다. 천캉(陳康)은 '상(相)'으로 번역했다.

31. 이 글자는 독일어와 영어 표현이 똑같다. 다만 독일에서는 명사의 첫 글자를 대문자로 사용하는 점이 다를 뿐이다. Form 외에도 독일어에는 'Gestalt'(형태)라는 단어가 있는데 '게슈탈트 심리학(Gestalt psychology)'을 통해 널리 알려졌다.

32. 《미학의 기본 개념사》, 267쪽.

33. 위와 같음, 264쪽, 번역문은 필자가 재번역했다.

34. 위와 같음, 272쪽. 번역문은 필자가 재번역했다.

35. 위와 같음, 273쪽.

36. 위와 같음, 272-277쪽.

37. 위와 같음, 278-279쪽.

38. 위와 같음, 279-280쪽.

39. 중국어 번역서에서는 '엔텔레키(entelechy)'를 '원성실(圓成實)'로 번역했다(264쪽). 그러나 필자는 '내재적인 목적'이 아리스토텔레스의 본의에 더 부합된다고 생각한다. '원성실성'은 중국 불교 유식종(唯識宗)의 명사를 차용해 아리스토텔레스의 개념을 표현한 것으로 그다지 효과적이고 적절하다고 생각되지 않는다. 일반 대중에게 '삼자성(三自性)'은 '내재적인 목적'보다 더 널리 알려졌다거나 쉽게 이해되는 개념이 아니다. 이처럼 생소한 개념으로 익숙하지 않은 또 다른 개념을 설명하는 것은 좋은 방법이 아니라고 생각한다.

40. 《미학의 기본 개념사》, 264-265쪽.

41. '스콜라 학파'는 중세 시대의 철학 분파로서 가장 대표적인 인물로는 토마스 아퀴나스(Thomas Aquinas)가 있다. 스콜라 학파의 철학 이론은 《오늘 시작하는 철학 공부》 81-85쪽을 참조하기 바란다.

42. 위(僞) 디오니시우스(Pseudo-Dionysius the Areopagite)의 《성경·사도행전》에 따르면, 바울이 아테네에서 복음을 전파할 당시 사람들은 바울이 예수 부활 이야기를 할 때 다 자리를 떠나버렸고 단 두 명만이 남아서 계속 이야기를 듣고 하느님을 믿었는데 그중 한 사람이 바로 디오니시우스(Dionysius the Areopagite)였다고 한다. 그리고 서기 5세기에서 6세기 사이에 자신을 성경 속의 디오니시우스라고 하는 사람이 나타났는데 역사적인 판단에 따라 이 사람은 디오니시우스일 리가 없고 그를 가칭한 사람일 것으로 생각된다. 따라서 우리는 그를 위(僞) 디오니시우스라고 부른다. 그는 그리스어로 된 논문과 서신을 작성했고 신플라톤주의 철학을 기독교 신학, 신비주의와 결합시키고자 했다. 그의 작품으로는 《아레이오 파고스 문집(Corpus Areopagiticum)》 또는 《디오니시우스 문집(Corpus Dionysiacum)》이 있다.

43. 《미학의 기본 개념사》, 280-281쪽, 필자가 직접 번역했다.

44. 위와 같음, 282쪽.

45. 자세한 내용은 '주관파의 주장' 중 칸트의 '양상'에 관한 부분을 참조하기 바란다.

46. 칸트의 철학은《오늘 시작하는 철학 공부》, 94-95쪽, 139-143쪽을 참조하기 바란다.

47.《미학의 기본 개념사》, 283-285쪽.

48. 최소 열 가지 이상이다.

Day 05 Friday

1. 본 챕터에서 말한 '창조'는 동사 'to create' 또는 명사 'creation'을 가리키며 19세기의 맥락에서는 '창작'으로 번역되었다. 또한 추상명사 'creativity'는 이 책에서 문맥에 따라 '창조성' 또는 '창의성'으로 번역했고 때로는 '창조성(또는 창의성)'으로 병용했다.

2. 넓은 의미의 모방('사실주의' 포함)이 약 20세기 동안 유행했고 창조의 개념과 이론은 줄곧 잠재해 있다가 미학 및 예술 분야와의 연관성이 강조되면서 본격적으로 부상하게 된 것은 14세기 이후로 인정되며 보다 엄격한 기준으로는 19세기 이후로 인정된다. 그러나 19세기 이후부터는 창조가 모방보다 훨씬 더 큰 영향력을 발휘했다.

3. 창조성 개념의 발전 역사를 서술한 이 부분의 내용은 원칙적으로《미학의 기본 개념사》중 '창조성: 개념의 역사' 제1장(293-322쪽)을 참고했다. 이는 미학 논술 방면에서 '창조성' 개념사에 관한 가장 권위적인 해석이다. 번역문은 중국어 번역서의 내용을 인용했지만 필자의 편집과 일부 수정과 보충, 내지는 재번역(일부 문구 또는 전문용어에 오류가 있었음)을 거쳤다. 따라서 인용문의 출처를 꼭 밝혀야 하는 경우, 또는 필자의 번역이 기존 번역서와 다른 경우에만 별도 표기를 했다. 그 외에도 각 시기별 표제는 모두 필자가 추가한 것이다.

4.《미학의 기본 개념사》, 293쪽. 이 단어는 영어 '시(poetry)'의 그리스어 동사형이다.

5. 플라톤의 대화록《티마이오스》중에 나오는 데미우르고스(dēmiurgos)를 가리킨다. 데미우르고스가 훗날 기독교의 하느님과 다른 점은 그는 조물주가 아니고 물질을 창조하지 않는다. 그는 이미 있는 재료나 물질을 활용해 설계하거나 구축하는 설계사 또는 건축사에 더 가깝다.

6. 이 말은 영어로 'Nothing can come from nothing'이다. 소크라테스 이전의 철학가들에게 주어진 최초의 철학 과제이기도 하다.《소피의 세계(Sophie's World)》중 '자연주의 철학자' 부분을 참고하기 바란다(《소피의 세계》상권 53-54쪽, 타이베이: 싱크탱크 문화智庫文化, 1995, 요슈타인 가아더 지음, 샤오빈선蕭賓森 옮김).

7. 《미학의 기본 개념사》, 304쪽.

8. 이 글자는 바로 영어의 '-nomy'이다. 예를 들어 '경제학(eco-nomy)', '천문학(astro-nomy)' 등이 있다.

9. 좀 더 명확하게 말하자면 476년(서로마제국 멸망)부터 1453년(동로마제국 멸망)까지 약 1천 년의 시간을 가리킨다.

10. 위와 같음. 317-318쪽.

11. '충분조건(sufficient condition)'은 어떤 명제가 성립하기에 충분한 조건을 말한다. 쉽게 말하면 그 조건만 있으면 충분하고 다른 조건이 더 필요 없지만 그 조건이 없다고 해서 안 되는 것은 아니다. '필요조건(necessary condition)'은 그 조건이 없으면 절대로 안 되지만 또 그 조건만으로는 충분하지 않을 수 있다.

12. 《미학의 기본 개념사》에서 타타르키비츠가 귀납한 창조성의 가장 중요한 특징은 '새롭고 신기한 것', '정신 에너지' 두 가지이다. 필자는 거기에 '독특함'(그리고 '대체 불가능함')을 추가하고 '사회에 대한 영향', '전문가의 인정' 등을 더해야 한다고 본다.

13. 필자의 서술 순서는 《미학의 기본 개념사》의 순서와 조금 다르다. 필자는 창조성 2와 창조성 3의 순서를 서로 바꾸었다. 그 이유는 그래야만 이 두 개념의 역사적 발전 순서와 일치하기 때문이다. 창조성 2(19세기)가 먼저 출현하고 창조성 3(20세기)이 나중에 출현했다. 원서에서는 '특칭명제', '어떤 예술가들은 창조자이다'(320쪽)라고 했지만 논리적으로 봤을 때 전칭명제인 '모든 예술가는 창조자이다'라고 하는 것이 비교적 합리적이다.

14. '완벽(perfection)'과 '미(beauty)'는 다르다. 전자는 '선+미'이고 후자는 선을 포함하지 않은 순수한 '미'이다. '완벽'과 '예술'의 연결은 중세와 근대에 비교적 긴밀했고 '미'와 '예술'의 연결은 고대부터 19세기까지 줄곧 보편적으로 인식되었다가 19세기 이후부터 점차 약화됐다. Day 2의 예술 부분을 참고하기 바란다.

15. 이와 관련된 이론은 로버트 스턴버그가 엮고 리이밍(李亿明), 리수전(李淑貞)이 번역한 《창조력 I·이론》(타이베이: 우난, 2009)과 《창조력 II·실무》(타이베이: 우난, 2009)를 참조하기 바란다.

16. 저우더전, 허루이린 등이 저술한 《문화 창의 산업: 이론과 실무》(타이베이: 우난, 2012)에서 저자는 세 개의 철학적인 창의성 이론을 구축하고자 했는데 바로 '수파리(守-破-離)'와 '예상치 못한 뜻밖의 연결', '창의성의 네 가지 세션'(아리스토텔레스의 '4인설'을 재구성했음)이다. 이 책의 제2장 '창조와 문화 창의 산업'을 참조하기 바란다.

17. 모방 개념의 발전 역사를 서술한 이 부분의 내용은 원칙적으로 《미학의 기본 개념사》 중 '모방: 예술과 실재의 관계사'(323-354쪽)를 참고했다. '모방: 예술과 자연, 예술과 진실의 관계사'(355-424쪽)도 일부 참고했으나 본 챕터의 내용과 큰 연관이 없기 때문에 '모방: 예술과 실재의 관계사'의 내용을 위주로 참고 및 인용했다. 인용의 방식은 '창조성 개념의 발전 역사' 부분과 마찬가지로 번역문은 중국어 번역서의 내용을 인용했지만 필자의 편집과 일부 수정과 보충, 내지는 재번역(일부 문구 또는 전문용어에 오류가 있었음)을 거쳤다. 따라서 인용문의 출처를 꼭 밝혀야 하는 경우, 또는 필자의 번역이 기존 번역서와 다른 경우에만 별도 표기를 했다. 그 외에도 각 시기별 표제는 모두 필자가 추가한 것이다.

18. 《미학의 기본 개념사》에서는 여섯 개 단계(또는 시기)로 나누었지만 본 챕터에서는 4, 5, 6단계를 하나로 통합했다.

19. Day 3에서 설명한 것처럼 이때는 '사실적 묘사' 또는 '재현'이 아니라 '표현'이다.

20. '고대: 창조는 없다'에서 인용한 플라톤의 《국가론》 중 '침대의 비유'를 참고하기 바란다. 만약에 신의 마음속에 있는 침대가 오리지널 버전의 '진리'라면 목수가 만든 침대는 신의 마음속에 있는 침대, 즉 이데아의 침대를 모방한 2차 버전의 진리이고 화가가 그린 침대는 목수가 만든 침대를 모방한 3차 버전의 진리라고 할 수 있다. 복제이기 때문에 2차 버전은 1차의 오리지널 버전보다 못하고 3차 버전은 또 2차 버전보다 못하다. 단계로 따지면 화가가 그린 침대는 3단계의 진리로서 1단계의 진리에서 2단계나 떨어져 있는 것이다.

21. 중국어 번역본의 '과학신문(科學新聞)'(《미학의 기본 개념사》, 329쪽 참조)은 오역이다. 《Scienzanuova》는 비코의 저서 《새로운 과학(新科學)》이며 이 책에서 비코는 '시적 지혜'라는 용어를 제시하여 그것이 창조의 근원이라고 주장했다. 이 책의 중국어 번역본으로는 상무인서관에서 출판한 주광첸의 《새로운 과학》(허페이, 안후이교육출판사, 1987)이 있으며 《주광첸 전집》 25, 26권에 수록되었다.

22. 중국어 번역본에 이 부분을 '양식'으로 번역했는데 'modality'를 'mode'로 이해한 것 같다. 'modality'는 발화자가 말을 할 때 '~할 수도', '혹시', '반드시' 등의 단어를 추가하여 인지의 정도를 표현하는 것이다.

23. 예컨대 내가 '다들 무단 횡단을 한다'고 말할 때 그것은 내가 본 실제 상황(실연적)을 말하는 것이다. 사실 나는 마음속으로 그 같은 상황을 찬성하지 않으며 오히려 '빨간 불이 켜지면 다들 멈춰야 한다'(필연적)고 생각한다. 플라톤의 경우도 마찬가지이다. 그는 '그리스 예술은 모방이다'(실연적)라고 말했지만 사실 본인은 '예술은 단순한 모방이 아

처음 시작하는 미학 공부

니어야 한다'(필연적)고 생각했다.

24. 《미학의 기본 개념사》, 337-338쪽.

25. 앞서 말했듯이 19세기 이후에는 '창조'가 예술의 가장 중요한 정신이 되었다.

26. 《미학의 기본 개념사》, 338쪽.

27. 《한비자(韓非子)》의 원문은 다음과 같다. 客有爲齊王畵者, 齊王問曰: "畵孰最難者?" 曰: "犬馬最難." "孰易者?" 曰: "鬼魅最易. 夫犬馬, 人所知也, 旦暮罄於前, 不可類之, 故難鬼魅, 無形者, 不罄於前, 故易之也." (식객 가운데 제왕齊王을 위하여 그림을 그리는 자가 있었다. 제왕이 묻기를 '그림을 그리는 데 어느 것이 가장 어려운가?'라고 하자, 대답하기를 '개나 말이 가장 어렵습니다'라고 하였다. 다시 '어느 것이 가장 쉬운가?'라고 묻자, 대답하기를 '도깨비가 가장 쉽습니다. 대저 개나 말은 사람들이 잘 알고 있는 것이며 아침저녁으로 눈앞에 보여, 그것을 똑같게 그릴 수 없으므로 어렵습니다. 도깨비는 형체가 없는 것이며 눈앞에 보이지도 않기 때문에 쉽습니다'라고 하였다.)

28. 주광첸의 '불사즉실기소이위시, 사즉실기소이위아-모방과 창조', 《미에 관하여(談美)》, 《주광첸 전집》 2권, 82-83쪽, 허페이: 안후이교육출판사, 1987.

29. 후지마키 유키오(藤卷幸夫)의 《수파리 창의학(守破離創意學)》(린신이林欣儀 옮김), 타이베이: 렌푸(臉譜), 2010. 사실 이 책은 저자가 상업 활동을 하면서 직접 경험한 실전 사례를 소개한 내용으로 엄격한 의미의 이론이 아니다. 필자는 그의 '수파리'를 차용하여 하나의 이론으로 확장 및 재구성했다. 이에 대한 구체적인 내용은 《문화 창의 산업: 이론과 실무》, 51-55쪽을 참고하기 바란다.

30. 《수파리 창의학》, 55쪽.

31. 창의성 연구에서 대부분의 전문 분야는 최소 10년 이상 몸을 담아야 성과를 이룰 수 있다는 이른바 '10년의 법칙(10-Year Rule)'이 있다. 《창조력 II·실무》, 301-304쪽을 참고하기 바란다.

32. '불사즉실기소이위시, 사즉실기소이위아-모방과 창조', 82쪽.

33. 대만의 특산품인 '타피오카 펄(粉圓)'과 '밀크티'가 연결되어 '버블티'가 탄생했고 전에 없던 조합이기 때문에 '예상치 못한 뜻밖의 연결'이라고 말할 수 있다. 또한 휴대전화, 카메라, PDA, MP3 그리고 인터넷 등을 연결시켜 '스마트폰'이 탄생한 것도 일종의 예상치 못한 뜻밖의 연결이라고 할 수 있다.

34. 스탠 라이(賴聲川)의 《어른들을 위한 창의학 수업(賴聲川的創意學)》, 285쪽, 타이베

이: 톈샤(天下), 2006.

35. 《어른들을 위한 창의학 수업》, 283쪽.

36. 《창조력 I · 이론》, 180쪽.

Day 06 Weekend

1. 이 내용은 김용(金庸)의 《소오강호(笑傲江湖)》 1권, 10장 '부검(傅劍)'에서 발췌했다.

2. 이 내용은 김용의 《사조영웅전(射雕英雄傳)》 2권, 17회 '쌍수호박(雙手互搏)'에서 발췌했다.

처음 시작하는 미학 공부

【참고 도서】

1. 《예술의 종말 이후: 컨템퍼러리 아트와 역사의 울타리(在藝術終結之後: 當代藝術與歷史藩籬)》, Arthur Danto 지음, 린야치(林雅琪) 옮김, 정후이원(鄭惠雯), 타이베이: 마이텐(麥田), 2010.

2. 《미학 개론(美學概論)》, Dabney Townsend 지음, 린펑치(林逢棋) 옮김, 타이베이: 쉐푸원화(學富文化), 2008.

3. 《서양 철학사(西洋哲學史)》 I, F. Copleston 지음, 푸페이룽(傅佩榮) 옮김, 타이베이: 리밍문화사업회사(黎明文化事業公司), 1986.

4. 《국가론(理想國)》, Plato 지음, 쉬쉐융(徐學庸) 옮김.

5. 《창조력 I·이론(創造力 I 理論)》, Robert J. Sternberg 엮고 씀, 리이밍(李乙明), 리수전(李淑貞) 옮김, 타이베이: 우난(五南), 2009.

6. 《창조력 II·실무(創造力 II 實務)》, Robert J. Sternberg 엮고 씀, 리이밍(李乙明), 리수전(李淑貞) 옮김, 타이베이: 우난(五南), 2009.

7. 《미학의 기본 개념사(西洋美學六大理念史)》, W. Tatarkiewicz 지음, 려우원탄(劉文潭) 옮김, 타이베이: 렌징(聯經), 1989.

8. 《미의 분석(美的分析)》, William Hogarth 지음, 양청인(楊成寅) 옮김, 타이베이: 단칭(丹靑), 1986.

9. 《서양 미학 저서 개요(西方美學名著提要)》, 주리위안(朱立元) 엮고 씀, 난창(南昌): 쟝시(江西)인민출판사, 2000.

10. 《현대 서양 미학사(現代西洋美學史)》, 주리위안(朱立元) 엮고 씀, 상하이(上海): 상하이문예출판사, 1993.

11. '불사즉실기소이위시, 사즉실기소이위아-모방과 창조(不似則失其所以爲詩, 似則失其所以爲我-模倣與創造)', 《미에 관하여(談美)》, 《주광첸 전집(朱光潛全集)》 2권, 82-83쪽, 허페이(合肥): 안후이(安徽)교육출판사, 1987.

12. 《문예 심리학(文藝心理學)》, 20쪽, 타이베이: 딩위안원화(頂淵文化), 2003, 《주광첸 전집》 1권, 217쪽.

13. 《서양 미학사(西洋美學史)》 상·하권, 《주광첸 전집》 6권, 7권, 허페이: 안후이교육출

판사, 1990.

14. 《서양 미학사 강의(西方美學史教程)》, 리싱천(李醒塵) 지음, 타이베이: 수신(淑馨), 1994.

15. 《시학》, 아리스토텔레스 지음, 천중메이(陳中梅) 옮김, 7장, 베이징: 상우(商務), 1996.

16. 《문화 창의 산업: 이론과 실무(文化創意産業: 理論與實務)》, 저우더전(周德禎), 허루이린(賀瑞麟) 등 지음, 타이베이: 우난(五南), 2012.

17. 《미학이란 무엇인가?(美學是什麽?)》, 저우셴(周憲) 지음, 베이징: 베이징대학출판사, 2002.

18. 《판단력 비판》, 칸트 지음, 덩샤오망(鄧曉芒) 옮김, 37쪽, 베이징: 인민출판사, 2002.

19. 《철학자들의 삶(Vitae Philosophorum)》, 디오게네스 라에르티오스(Diogenes Laertius) 지음, 마융샹(馬永翔) 등 옮김, 창춘(長春): 지린(吉林)인민출판사, 2003.

20. 《서양 철학사(西洋哲學史)》, 푸웨이쉰(傅偉勳) 지음, 타이베이: 산민(三民), 1984.

21. 〈플라톤의 미학 사상(柏拉圖的美學思想)〉, 《플라톤 시학과 예술 사상(柏拉圖詩學和藝術思想)》에 수록, 천중메이(陳中梅) 지음, 베이징: 상우인수관(商務印書館), 1999.

22. 《소피의 세계(Sophie's World)》, 요슈타인 가아더 지음, 샤오빈선(蕭賓森) 옮김, 타이베이: 싱크탱크문화(智庫文化), 1995.

23. 《새로운 과학(Scienzanuova)》, 비코(Vico) 지음, 주광첸 옮김, 상우인수관(商務印書館). 《주광첸 전집》 25, 26권에 수록, 허페이: 안후이교육출판사, 1987.

24. 《천지유대미(天地有大美)》, 쟝쉰(蔣勳) 지음, 타이베이: 위안류(遠流), 2008.

25. 《예술 취미(藝術趣味)》, 펑즈카이(豊子愷) 지음, 창사(長沙), 후난(湖南)문예출판사, 2002.

26. 《수파리 창의학(守破離創意學)》, 후지마키 유키오(藤卷幸夫) 지음, 린신이(林欣儀) 옮김, 타이베이: 렌푸(臉譜), 2010.

처음 시작하는 미학 공부

보는 것이 눈의 타고난 기능이라면,

아름다움은 바로 눈의 존재 이유이다.

· 랠프 월도 에머슨 ·

나만의 '미적 감각'과 '예술 감성'을 키워주는 일주일의 미학 수업

처음 시작하는 미학 공부

초판 1쇄 발행 2018년 3월 19일
초판 2쇄 발행 2020년 4월 20일
지은이 허루이린 ㅣ **옮긴이** 정호운

펴낸이 민혜영 ㅣ **펴낸곳** 오아시스
주소 서울시 마포구 성암로 223, 3층(상암동)
전화 02-303-5580 ㅣ **팩스** 02-2179-8768
홈페이지 www.cassiopeiabook.com ㅣ **전자우편** oasis_editor@naver.com
출판등록 2012년 12월 27일 제2014-000277호
편집 박혜원, 진다영 ㅣ **디자인** 고광표 ㅣ **마케팅** 최승호 ㅣ **홍보** 유원형
외주편집 박김문숙

ISBN 979-11-88674-08-4 03600

이 도서의 국립중앙도서관 출판시도서목록(CIP)은 서지정보유통지원시스템 홈페이지(http://seoji.nl.go.kr)와
국가자료공동목록시스템(http: //www.nl.go.kr/kolisnet)에서 이용하실 수 있습니다.
CIP제어번호: CIP2018004768